中國色彩文化

歷史與現代的視覺對話

過常寶，張明玲 著

從古代詩詞中的顏色意象
到現代藝術作品中的視覺表達，
描繪色彩在歷史的變化與延續

**色彩因中國文化的燦爛而愈發深邃，
中國文化亦因色彩的絢麗而愈發多姿！**

從五色體系開始，色彩融入人類的生產生活中，受到各個
政權、各家流派、各種宗教的青睞，從帝王到平民百姓，
都對色彩誠惶誠恐，充滿敬畏。

目錄

目 錄

第一章 色彩與歷史

第一節
五色源於五行說

　　說起中華民族的色彩觀，就一定要談到五行思想。「五行說」是影響中國文化最為深遠的學說之一，中國人的「五色」觀可以說就是五行學說的一部分。所以了解一下五色與五行的關係是很必要的。

　　由於時間的久遠和文獻的缺失，「五行說」的起源變成了一個富有爭議的話題，後人也只能依靠保存下來的殘章斷句來進行推測和猜想，以求能夠了解古人的思想和中國文化的博大精深。

　　影響至深的「五行說」向我們展現了中國古代的思維方式，它是古人在探索自然和宇宙的過程中逐漸建立起來的認識體系。那麼為什麼是「五行」呢？這裡的「五」是一種觀念性數位，早在殷商時期，已經有了「五方」、「五帝」觀念，當他們有了方位感，分辨出由中心而來的東西南北之後，也就從神祕的大自然中找到了自己的位置，獲得了安全感。後來，各種紛紜現象的歸納基本上都與「五」相關聯了。如：五禮、五刑、五典、五章、五服等。「五行說」是人們有了定位感之後，真切實在的認識所生活的物質世界的開始。

《尚書‧洪範》中記載：「五行：一曰水，二曰火，三曰木，四曰金，五曰土。」這通常被認為是原始「五行說」的正式文本。「洪範」的意思就是大法之意，代表天地之大法。此時，五行還沒有與味、色、聲相連繫。之後，先民在漫長的生產生活實踐中不斷發現和總結，就把對聲、色、味的感受同物質要素連繫起來，形成了一個與五行相對應的系列：五行 —— 金木水火土；五味 —— 鹹苦酸辛甘；五色 —— 黑赤青白黃；五聲 —— 羽徵角商宮。

到了春秋戰國時期，「氣生五行」的觀念流行起來，「氣」即「六氣」，以三陰三陽為主，再結合地支，用來說明和推算每年氣候的變化。在《易經》中，把一年分成十二個月，六個月屬陰，六個月屬陽。五天一候，三候一氣，六氣一節，所以一年有二十四個節氣，這些不同的氣候影響著人類的生活，進而產生生老病死的自然現象，那時候的思想家也熱衷於用陰陽觀念去解釋自然現象。西周末年，周幽王當政時期，發生了地震，涇水、渭水和洛水三條河枯竭，岐山崩塌，大臣伯陽甫就認為這是天地之間的陰陽之氣被打亂了秩序，陽氣下沉、陰氣上浮所引起的災難。隨著時間的推移，人們對於陰陽與五行的闡述日益豐滿，形成了系統的「陰陽五行說」。

重要的代表人物是戰國末年的陰陽學家鄒衍，他在總結

吸收原始陰陽和五行成果的基礎上，提出了「五行生勝」的觀念。這個觀念有兩個部分，一是「五行相生」，認為木生火、火生土、土生金、金生水、水生木；二是「五行相勝」，即水勝火、火勝金、金勝木、木勝土、土勝水。他又用「五行生勝」的觀點來帶動季節、方位和顏色的變化，說明世間萬物在發展變化中表現出來的規律性和階段性。「土」具有生長萬物的性能，在五種物質元素中居於主導地位，當「盛德在土」的時候，就形成了季夏、中央和黃的顏色；「木」象徵植物，具有生長的性能，當「盛德在木」的時候，就形成了春天、東方和青的顏色；「火」具有熱的性能，當「盛德在火」的時候，就形成了夏天、南方和紅的顏色；「金」可以製造兵器，具有砍伐的作用，當「盛德在金」的時候，就形成了秋天、西方和白的顏色；「水」具有寒冷的性能，當「盛德在水」的時候，就形成了冬天、北方和黑的顏色。透過這樣的闡釋，在觀念上就建立起了一個紛紜絢爛、榮枯有序的世界。

　　鄒衍把解釋宇宙自然的「陰陽五行說」與人類歷史相貫通，提出了「五德終始說」。「五德」即「五行」之德用，就是說人類歷史也是依照「五行相勝」的關係，此消彼長，終而復始。依據這一說法，鄒衍認為歷史上的黃帝是土德，其色黃；夏禹以木代土，其色青；商湯以金克夏木，其色白；

周以火克商金，其色赤。這樣，人類歷史便被納入陰陽五行相生相勝的動態變化之中。到這裡，鄒衍的學說就算得上是集大成了，基本上涵蓋了天地、人文的世間萬象，深刻而久遠地影響了中國千百年的文化發展。

在「五行說」的影響下，春秋戰國之際，五色體系基本建立。「陰陽五行說」將五行與五色相配屬，金木水火土對應白青黑赤黃，色彩被賦予了一定的文化內涵。這時五色與五行、五方、四時、五帝都取得了相對應的關係。色彩就這樣參與到人類歷史的進程當中了。最能表現這一點的就是古人的祭祀活動。透過祭祀活動不僅能了解古人對天地自然的崇拜，還能清楚地看到古人對色彩的認識。春秋時期，色彩在祭祀活動中的作用已經非常重要了。據史書記載，無論是方祭還是祭拜五帝都對顏色十分講究。在方祭中，東青、南赤、西白、北黑、中央黃已經是固定的五方色了。而五帝祭拜中的五帝就是五方色帝，即東方青帝、南方赤帝、中央黃帝、西方白帝、北方黑帝。除此之外，玉器在祭祀中也很重要，不同顏色的玉器有著不同的地位和作用。敬禮天地四方時，要以蒼璧禮天、黃琮禮地、青圭禮東、赤璧禮南、白琥禮西、玄璜禮北。這些祭祀的禮節被後來的歷朝歷代所繼承，變得愈發豐富和完善。據明清兩朝的史料記載，每年冬至日的圜丘祭天，是繼承古代郊祀最主要的形式，禮儀極其

隆重和繁複。不僅陳設講究，祭品豐富，而且規矩嚴明，不能有絲毫差錯，否則就要予以嚴懲。乾隆四十七年，乾隆皇帝到圜丘壇求雨，發現祭壇祝版上的文字寫得不夠工整，更衣幄次所設的坐褥不夠整齊，按規定應該懸掛三盞天燈而少掛了一盞。這三件小事令乾隆皇帝大發雷霆，下令查辦。負責的官員均被革職，更有甚者，革職後被發配新疆贖罪。

總之，五色體系成為中華民族色彩觀的奠基石，色彩與時空取得連繫以後，原本感性、單純的色彩雜糅了人們的思想後，就變得意義非凡了。它們不止具有了觀念性、概念性，更重要的是象徵性。例如，色彩與方位相連後，方位的吉凶就是色彩的吉凶，方位的尊卑就是色彩的尊卑。中央高於四方，那麼中央相對應的黃色就高於四方之色了，黃色的至尊地位就是這樣確立的。這大概就是歷代皇帝所穿龍袍均為黃色的緣由了。當這種象徵一旦被人們接受後，它就會造成維繫社會秩序、保持心理平衡的作用。對色彩的種種說法，都是印證更高的概念的，色彩圍繞著五行，五行由陰陽孳乳，陰陽又自道而來。先民將一切感知對象都納入陰陽、五行的系統之中了。

從此，色彩融入人類的生產生活中，受到各個政權、各家流派、各種宗教的青睞，從帝王到平民百姓，都對色彩誠惶誠恐，充滿敬畏。

第二節
皇室御用之黃色權威

中國人崇色尚色的心理由來已久，從華夏始祖就開始了。更加巧合的是我們的始祖最初就是以「黃」色為志的。

史稱，黃帝姓公孫，長於姬水，故又姓姬；生於軒轅之丘，故曰軒轅氏；國於有熊，故又稱有熊氏。而之所以用「黃」為號，還是要推至鄒衍的「五德終始說」。他用「五行」興替來推帝王之「運」，即凡是做了天子的都得到「五行」中的一德，而且上天一定會顯示出與這「德」相應的符應，他的「德」衰敗了，在「五行」中得到另一種德的，就會取而代之。依據這個道理，黃帝得土德，天就顯現黃龍之祥，於是他便做了天子，其顏色尚黃，制度尚土。此後，土德漸衰，克土的木便應運而生，所以禹屬木德，於是顏色尚青，制度尚木，如此等等，週而復始。

雖然可以斷定，這種依德尚色的說法是後起的，因為上古時代工藝落後，還不能以色染衣。但黃帝為華夏始祖，這種以色為號的創始，就表現了華夏族重色的心理觀念。

當然，黃色一開始並不是皇家的專用色。

中國早期的朝代深受五行說的影響，依據五行相生相剋

的關係進行著週期循環，黃帝時代對應土，夏朝對應木，商朝對應金，周朝對應火，秦朝對應水，漢朝又對應土，這樣就完成了一個循環。但是漢朝以後，中國進入到一段持續三百多年的分裂狀態，也是在這時，「五德終始說」開始動搖了，而漢朝所確立的土德及對應的黃色被傳承下來。到了隋唐時期，黃色便逐漸變成了皇家專用色了。在唐高宗統治初時，一些官員和百姓還可以穿一般的黃色，到中期時，則一律禁止官民穿黃，從此，黃色就變成了皇家真正的專用色，成為帝王的象徵，代表了無上的權威。

西元 960 年，正值五代後周時期，發生了著名的「陳橋兵變」。趙匡胤為了謀奪帝位，發動兵變，授意將士為自己披上黃袍，擁立他為皇帝。這便是後來我們所說的「黃袍加身」一語的由來。此時，黃色就是帝王的象徵，穿上黃袍就預示著成功地登上了皇帝之位。這不僅說明黃色作為皇家專用色彩已經深入人心，同時也更加鞏固了黃色的權威地位。

皇家對黃色的壟斷一直持續到了清朝。我們熟知的黃馬褂是清朝皇帝進行施恩獎賞的重要物品。而且，只有三品以上的高級官員才有望獲此殊榮。除賞賜之外，清朝的隨班侍衛都穿黃馬褂，這是一種職業著裝，稱作職任褂子。

黃色是皇帝專用的顏色，按說其他人是沒有權利使用的，但是，由於侍衛常在皇帝左右，負責皇帝的生命安全，皇

帝允許他們穿黃，既表現皇權的唯一和侍衛的不可侵犯，同時在心理上讓他們感激涕零，更加忠心耿耿的賣命。而官員得到皇帝的黃馬褂獎賞，也於顏色上表示出皇帝對獲得者的信任和親近感，拉近了君臣之間的距離。不同的是，皇帝賞賜的黃馬褂一般都不是成衣，有時候會附帶衣料，被賞的大臣可以自己製作。因為中國傳統文化比較推崇含蓄謙和，所以擁有黃馬褂的高級官員，基本上都是把它供在家中，很少穿在身上，畢竟這是整個家族的榮耀，是要用心好好保管的。

中國歷史悠長，所以對於中國古代皇帝為何崇尚黃色這個問題並不止一種說法。除了我們談到的「五行五色說」之外，還有不少其他說法。有人說，黃帝是輿服的發明者，他製作的衣服和車船的顏色都是黃色的，因此後來的帝王便也如此。古代還有「龍戰於野，其血玄黃」的說法，龍在打仗的時候，流的血是黃色的，而君主又以龍為象徵，黃色與君主就發生了更為直接的連繫。這樣，黃色就象徵著君權神授，神聖不可侵犯。還有一種說法，黃土高原是中國古代文明的發源地，黃帝氏族就是從黃土高原走出來的，而歷史上比較輝煌的周朝、唐朝也是發源於黃土高原，所以黃色變成了皇帝的專屬色彩。

說法種種，今天已經不能確定哪一個才是真正的源頭了。但是，這並不影響黃色所具有的皇家權威，相反，更加刺激了人們對於這一文化現象的好奇和關注。

第三節
中華民族之紅色情結

在中國，新生兒的誕生，新人結婚都要用紅色來裝飾；南北民俗中，都有在本命年掛紅來躲災避邪的傳統；春節裡，家家戶戶都要掛紅燈籠、貼春聯。中國對紅色的喜愛如此狂熱，都是源於紅色在華人的心目中是珍貴之色，是吉祥、神聖之色。

在傳統五色系統中，紅色是正色，史上以紅色為尊貴色也由來已久。在遠古社會，紅色是火的象徵，火與人類有著密切的連繫，正是火的發現和使用才使人類擺脫了茹毛飲血的野蠻時代。崇拜火是原始人的重要信仰，而崇拜火就是崇拜紅色，因此紅色是很神聖的色彩。古代傳說中的「赤鳥」、「赤兔」、「赤鯉」等都是祥瑞之物，古代中國也被稱為「赤縣神州」，赤縣多靈仙，是吉祥寶地。

從現在出土的文物來看，我們也可以了解到紅色在當時的重要地位。在楚國貴族墓葬出土的紡織品中，大部分都是以紅色為主色的，這與楚人的信仰不無關係。兩千多年前的楚國文化與中原文化一脈相承，當時的楚人崇拜太陽神和火神，他們將火神祝融奉為自己的祖先，所以楚人尚紅的風氣

由來已久。

　　漢高祖劉邦斬蛇起義後被傳為「赤帝子」，講的是劉邦在酒醉的狀態下將攔路的大白蛇一斬兩段，之後，劉邦就睡著了。這時有一個老婦人在白蛇被斬殺的地方哭泣，說這條蛇是自己的兒子幻化而成的，自己的兒子就是化成蛇的白帝子，卻因擋在路中被赤帝子斬殺。等劉邦醒來得知此事，暗暗高興，以此斬蛇故事，稱劉邦為「赤帝子」。「白帝子」指的就是秦朝統治者，而赤帝子斬殺白帝子，就意味著漢朝定然會滅掉秦朝。在漢以前，黃色、黑色、白色都代表過吉祥之色，到了漢朝，崇尚火德，喜歡火紅色，紅色便成為統治者推崇的顏色，也成了百姓崇尚的顏色。漢代以後，各地尚紅的風俗已經基本趨同，並隨著時光的沉澱慢慢地沿襲下來。

　　在達官貴人那裡，紅色不僅用來區分等級，還象徵著富足和特權。例如，在官服的顏色上，一般五品以上才能穿紅色，所以在民間，如果不是趕上喜慶之節，是不能隨便使用正紅色的。至明清時期，凡是送呈皇帝的奏章都必須是紅色的，經過皇帝批定的奏章要統一由內閣用朱書來批發，這就是紅本，而紅色變成了皇帝批閱奏章的專用顏色，稱之為硃批。這代表了皇帝的無上權威，這種權威性一直延續到了今天，如今，凡是中央下達的重要文件，都稱之為「紅頭文件」。另外，紅色的權威性還體現在古代宮殿的設計上。占

地七十二萬平方公尺的紫禁城，用色最多的就是紅色和黃色。紅色的宮牆、紅色的宮門、紅色的門窗給人以強烈的視覺衝擊，襯托著皇家的權勢與威嚴。

紅色在民間百姓的眼裡，更多的是吉利和祥瑞。所以在尋常百姓的普通生活中，紅色能夠逢凶化吉。諸多關於紅色的風俗習慣向我們展示了具有濃濃中國味的紅色吉利文化。

最能表現紅色的吉祥如意的日子就是春節。這是最隆重的傳統佳節，蘊含著豐富的傳統文化。這一天的所有活動都圍繞著一個主題，那就是辭舊迎新。人們以盛大的儀式和飽滿的熱情來迎接新年，期盼全家團圓平安，努力營造著歡樂祥和的喜慶氣氛。所有的儀式和願望都離不開紅色的裝點。這一天家家戶戶都沉浸在紅色的海洋裡，貼上大紅春聯，掛上象徵團圓的大紅燈籠，鞭炮齊鳴。人們也穿上新衣、戴上新帽，房子也被收拾得煥然一新，桌椅、飯灶、米甕等家具也都被貼上寫好祈福語句的紅紙，門窗上也滿是喜氣祥和的年畫和窗花。紅裝點點，家家戶戶就像一束束耀眼的火焰，到處都是紅紅火火的勢頭。

在民間，紅色幾乎充斥在各種各樣的風俗習慣裡，從新生兒的出生到新婚嫁娶都離不開紅色。從古至今，新生命的誕生都是家庭的一件大喜事，向親朋好友傳遞這一喜訊的過程就叫做「報喜禮」。雖然各地報喜的習俗不盡相同，但

是無論何種形式的報喜，紅色都在其中扮演著重要角色。如，在山東地區的「報喜禮」就有兩種形式，一是在自家門口「掛紅子」，一是給姥姥家送紅雞蛋。「掛紅子」在各地的具體形式不同，有的地方是用紅線穿上紅棗和染紅的銀杏、花生等，與紅布一起掛在門上；有的地方則只是掛紅布，根據生男生女的不同來掛上相應的東西，如果是男孩就會掛上弓和箭，而生女孩則在紅布的下角綴上銅錢。「掛紅子」這種形式除了向鄰里傳達喜訊，還有避邪之意。當親朋好友前來道賀的時候，也要用紅色來表達祝福，贈送的禮品通常都要用紅色的紙張或其他紅色物品包裝一下。

　　嬰兒出生的「報喜禮」不盡相同，但是，大部分地方都有送紅蛋這一項內容。這種喜慶的表達方式，據民間傳說與「劉備招親」有關。據說三國鼎立時期，東吳的都督周瑜想用假招親來控制劉備，不承想這一計策被諸葛亮識破，於是，諸葛亮就讓趙雲帶上很多染紅的雞蛋，護送劉備去東吳成親。等他們到了東吳便見人就送紅蛋，並告之劉備將與貴國公主喜結良緣，同大家一起分享這一喜訊。在東吳地區本來沒有送紅蛋這種風俗，因此，人們倍感新鮮，於是一傳十，十傳百，孫劉聯姻的消息很快就家喻戶曉了。最後只好假戲真做，周瑜只能「賠了夫人又折兵」了。後來，結婚送紅蛋這一習俗流傳開來，並延伸到其他的喜慶活動中了。

在傳統的婚禮中，紅色也是主色調，從訂婚開始就離不開紅色的襯托，結婚當天更是如此。大紅花轎、紅蓋頭、紅眠床，所有的嫁妝都要貼上紅紙，宴席要罩上紅布，婚禮的場所也要披紅掛綵。只有這樣才能最大限度地表現人們對新人的祝福。

中華民族對紅色的喜愛，遠不止在婚禮節慶等場合裡表現出對紅色的鍾愛，凡是想表達美好願望的時候都會想到紅色，因為紅色在許多人心中就是吉祥、美好、和諧的象徵。在傳統文化裡，「紅」有著特別豐富的內涵，這些都是文化傳承的積澱。例如，事業開頭很順利就會說成是「開門紅」，運氣很好就是「走紅運」。紅色不僅代表著成功、吉祥，在許多人眼裡，紅色還有驅邪避災的作用，這種「見紅大吉」的習俗在民間影響尤其深遠。

在民俗中有「本命紅」的傳統。人們認為在本命年掛紅能夠避邪躲災，所以對紅色十分鍾愛。本命年在傳統習俗中，通常被認為是不吉利的年份，所以民間也把「本命年」叫做「檻兒年」，也就是說度過本命年就像是過了一道檻。因為本命年的時候，所屬的生肖守護神對自己的保護會減弱，一些妖魔邪祟就會乘虛而入，所以人們就會穿紅色衣服，繫上紅腰帶來避邪躲災。現在，甚至內衣、襪子都要穿紅色的。這種本命年掛紅避災的觀念就是對紅色的崇拜的展現。

第二章　色彩與宗教

第一節
神祕寓於色彩中 —— 儒道佛的本色

　　儒家又可稱為儒教，是古代最有影響力的學派。其思想主張奉孔子為宗師，因此又稱為「孔子學說」，對整個東方文明都產生過重大影響。在中國古代，自漢代以來儒家思想基本上作為官方思想而存在，也是持續至今的意識形態。儒教思想不是一成不變的，最初的孔子學說在戰國以後，隨著孔子的門徒散入列國，聚眾講學，儒分為八。這「八儒」都以各自的闡述發展和改造著孔子的思想。其後，出現了兩漢儒學、宋明理學和清代經學，這些學說都對孔子學說作了不同程度和不同角度的起。所以，在這種學術氛圍中，孔子學說的真意日益變得模糊起來。為了更加清晰明確地勾勒出儒家色彩觀的真實面貌，我們還是力圖避開後人對儒家學說所做的各種闡釋，希望回到令人仰止的孔子那裡，透過對《論語》等原始經典的解讀來一探儒家的色彩觀念。

　　孔子生活的時代正是「禮崩樂壞」、新舊交替的動盪時代，他打從心裡嚮往著井然有序、燦爛鮮活的周代文明。為恢復周禮，他不辭辛苦，周遊列國，意圖力挽狂瀾，終其一生，都在「克己復禮」。一部《論語》充滿了「吾從周」的修

身治世之道，孔子談色與他對言談風度的要求，對儀表服飾的講究是一致的，都是圍繞「禮」來展開的，都是修身復禮思想的一部分。

　　孔子講究正德正色的合「禮」之色。孔夫子有著名的「紫朱之辨」，即「惡紫之奪朱也」，紫色作為間色，為卑，是不能與作為正色的「朱」相提並論的。齊桓公稱霸時，卻以卑色僭尊色，喜歡紫袍加身，完全置周禮於不顧，在孔子眼裡簡直是德行大壞。

　　《周禮‧冬官‧考工記》中記載：「畫繢之事，雜五色。東方謂之青，南方謂之赤，西方謂之白，北方謂之黑，天謂之玄，地謂之黃。青與白相次也，赤與黑相次也，玄與黃相次也。青與赤謂之文，赤與白謂之章，白與黑謂之黼，黑與青謂之黻，五采備，謂之繡。」周人把五色相生的方位色貫穿於人世，將象徵東西南北中的五色 —— 青、赤、白、黑、黃作為正色，與五色相生相剋而來的文、章、黼、黻作為間色。正色為尊，間色為卑，上下等級的尊卑都要選配相應的色彩。也就是說，色彩已經被周人納入「禮」的範疇而具有了象徵意義。最明顯的事例就是服飾，周人的服飾色彩在不同時間、不同場合都有特別的禮儀規定。「天子龍袞，諸侯黼，大夫黻，士玄衣纁裳。」（《禮記‧禮器》）大意就是天子所穿的衣服是至尊的，上面繡有龍、華蟲等紋飾，其

他人的禮服則依等級降格，不同的禮服上所繪的紋飾也不盡相同。這樣一來，孔子對周禮尊奉唯謹，講究合「禮」之色，就不足為奇了。

「君子不以紺飾，紅紫不以為褻服。」（《論語・鄉黨》）紺是紫玄之類色，即俗稱的青紅色，都是間色，所以正裝不宜。紅紫色也不是正色，即使私居也不宜採用。孔子認為無論何時何地所穿服飾都要合乎「禮」的規定。天熱的時候，在室內要穿葛單衣，外出一定要加上衣。在家所穿的裘，要比出門所穿的稍微長一點，還要把右袂裁短一些。黑衣內裡要用羊羔皮的裘，素衣要用小鹿皮裘，黃衣用狐裘。弔喪不穿黑羔裘，不戴玄色冠。冬天時，要用狐貉皮做坐褥，等等，都是孔子重視正色、正衣冠的表現。當時的人們都嘲笑孔子過分拘泥於繁文縟節，不過這也正表明了孔子克己復禮的決心。

孔子以禮觀色，又以色明禮，看重的色彩不是空間方位色，也不是視覺印象色，而是人倫社會合於「禮」的象徵色，象徵著尊卑、等級、秩序等倫理內容。當然，孔子並不是迂腐的布道者，而是懂得欣賞美、高度重視美的性情中人，對美的欣賞遍及各個方面。他講求文辭的美、居室的美，陶陶然分析音樂的美。「在齊聞《韶》樂，三月不知肉味。」（《論語・述而》）這樣的孔子，看待色彩時，不只

是注重它象徵「禮」這一重意義，也看重「文」，推崇斑斕絢爛的純粹美。「文」最初指的是花紋色彩，用於器物和人身的裝飾。「物相雜，故曰文，文不當，故吉凶生焉。」（《周易‧繫辭下》），而「夫玄黃者，天地之雜也，天玄而地黃」（《周易‧坤》）中又卓然體現著色彩之美。由此，我們可知「文」與美相連，又與「禮」相接。孔子注重的是人文，在那「煥乎，其有文章」（《論語‧泰伯》）的慨嘆中，他讚美的是文明化了的黃繡黻衣、丹車白馬、色彩斑斕的紋飾和文采。「周監於二代，郁郁乎文哉，吾從周」中的「文」指的就是周繼承夏商兩代而來的禮樂制度和文物典章。「郁郁乎文哉」、「煥煥乎文章」都有禮樂隆盛、色彩絢爛的意思，只是孔子說的絢爛並不是放縱無邊，而是要有度，這個度就是要「樂而不淫，哀而不傷」。「盡善盡美」的審美理想還是要用以禮節情、為政以德的倫理要求來加以節制，這樣就使得孔子的色彩觀在感性之中呈現出合度而不偏不倚的理性成分。「質勝文則野，文勝質則史，文質彬彬，然後君子」（《論語‧雍也》），文和質都不能偏廢。無論多麼斑斕的色彩，只有合乎「禮」的規定而達到和諧、純淨的程度才算得上真美。這就是孔子色彩觀的前提和歸依。

　　孔子的色彩觀對中華民族色彩結構的形成產生了重大的影響，這種影響的積極意思和負面效應同時存在。和諧、純

正的色彩觀是維護社會秩序的象徵，也是孔子要求君子正顏色、正衣冠的倫理要求的展現。然而過強的倫理象徵色彩也在一定程度上阻礙了個性色彩的發展和色彩的審美創新。這種侷限不僅表現在孔子從周的時代，也表現在受儒家思想影響的後代。這種森嚴的等級制度將色彩審美限制在倫理道德所劃定的範圍之內。中國古代王者為尊，黃色為帝王之色，普通人是絕對沒有權利染指的。民間色彩習俗繁複眾多，綠色、碧色等間色在色彩史上一直被視為賤色，在漢代戴綠巾的都是庖丁人、賣珠者之流。而在唐代，碧巾甚至是侮辱囚犯的一種懲罰。到了明清，只有娼妓、優伶等「賤業」中人才把綠色、碧色用於服飾。甚至到了 1920 年代，如果良家女子穿綠褲子上街依然會遭人恥笑。伴隨著中國傳統色彩觀念的逐漸弱化，西方色彩觀傳入中國，這種局面才有所改變。綠色象徵和平、生命和青春的審美觀點逐漸為中國人所接受，這也算是一種色彩的解放吧。

因此，孔子作為社會實踐論者，「禮」是其實踐的準則。這種以色明禮所注重的是規範群體的社會行為，那麼作為代價，就是個人精神難以得到張揚。然而道家卻走向另一端。

與儒家色彩觀相比，道家主張色彩泯滅，關注的是個體心靈的自由舒張。「五色令人目盲，五音令人耳聾。」（《老

子‧十二章》）「滅文章，散五采。膠離朱之目，而天下始人含其明矣。」（《莊子‧胠篋》）老莊的「滅文章，散五采」是一種返璞歸真的努力。他們在解構的同時也在建構自己的哲學，即「道」的哲學，而他們的色彩觀就是證「道」的具體體現。

從人生觀來看，色彩泯滅於養生大有好處。沒有了色彩，眼睛看到的便沒有了好惡，也就「不見可欲，使心不亂也」。這樣，心靈才能升騰到博大虛寂的世界，閉上眼睛，什麼也看不見。心靈的大快樂不在於縱情聲色。所以，從字面上講，是取消色彩，然而從精神實質上來看，所取消的不是色彩本身，而是那些有礙視覺真正享受的心理塵垢。只有拂去這些塵垢，眼睛才能不為浮表的現象所矇蔽。養生重在拋棄那些負累。老莊倡導的色彩泯滅就是試圖引導感官的享受從生理的刺激升至精神的頤養，這可以說是使心靈永遠蕩漾著活潑和生機的至深之論，可謂是返璞的救心之術。

從社會角度來分析，正因為有了色的存在，才有了對它的是非判斷。一有是非，從內部來講，會心靈不寧，從外部來說，就會天下大亂。因此，如果泯滅了那些生發是非的存在，也就不會再有是非了。那麼就會「正則靜，靜則明，明則虛，虛則無為而無不為。」（《莊子‧庚桑楚》）

老莊的色彩觀對中國的繪畫藝術也產生了不可思議的影

響。這種影響並不是反映在擇色和用色的技術層面上，而是啟迪了人類的智慧，重要的是它的開悟之功。這種色彩觀念的價值在於使色彩服從於「性」的全真，不會戕害人的心靈。將這些藝術家帶到一個光怪陸離的自由王國，讓他們的精神逍遙無礙。

《老子》談及色彩，則獨舉黑和白。黑和白是對立的兩極，黑是物體完全吸收光線的結果，而白是物體全部反射光線的結果。黑與白沖融便能夠歸於「無極」。老子所言的黑和白已經不是於五色中隨意的指認，而是思辨所得。站在哲學的高度，老子的說法是更為深刻的。他選擇黑與白來論「道」，體現的是絕高的智慧。「知其雄，守其雌，為天下谿……知其白，守其黑，為天下式。」（《老子‧二十八章》）老子「知白守黑」的主張就是不求現象界色彩的華麗，而是要返璞歸真，還原樸素之美。老子論色的言論不多，卻是最具美學品質的。唐代以後發展起來的文人畫，以「黑」、「白」為主調的精神即源於此。諸如「巧極反拙」、「絢爛之極歸於平淡」、「不求工而自工之」等畫論都頗得老莊真諦。

《莊子‧田子方》中有段為人樂道的故事。

宋元君將畫圖，眾史皆至，受揖而立，舐筆和墨，在外者半。有一史後至者，僵僵然不趨，受揖不立，因之舍。公使人視之，則解衣般礴贏。君曰：「可矣，是真畫者也！」

這段故事描寫了一位不知名畫家作畫時的生動情態。他不像別人那樣恭恭敬敬地站著，也不急著準備筆墨，而是解衣箕坐，神閒意定，闡述的就是道家「任自然」的思想。唐代最具影響力的畫論家張彥遠在其《歷代名畫記》中也談道：「夫陰陽陶蒸，萬象錯布；玄化亡言，神工獨運。草木敷榮，不待丹碌之采；雲雪飄揚，不待鉛粉而白。山不待空青而翠，鳳不待五色而。是故運墨而五色具，謂之得意。意在五色，則物象乖矣。」

這段話很好地說明了作畫用墨是建立在感悟了自然之理的基礎上的。草木之榮華，雲雪之皎潔，都是自然之象，而不是人工所為，因此，如果不能領會自然之道，非要五色俱用，一意施色敷彩的話，反而是失真的。所以，畫家的「得意」之作必是領悟天工造色的神妙之後才能進行「運墨」的。清代名畫家惲南田也說：「作畫須有解衣盤礴、旁若無人之意，然後化機在手，元氣狼藉，不為先匠所拘，而游於法度之外矣。」（《中國畫論類編》）

總之，儒道兩家，各趨一途。儒家色彩觀對中國禮制用色影響甚大，如祭宴婚喪之類，都要以禮相示。道家則蔑視禮儀，只求任性自適。這兩家的色彩之論，對中國色彩學說影響極深，後世出現的言色用色的各種派別，其精神淵源大抵不出此兩家。

　　向來儒釋道三者並稱，儒道二家是土生土長的中國思想，而佛教則是自外傳入中國的，其色彩觀相較於中土有著很多不一樣的地方。對於佛教是何時傳入中國的這個問題說法不一，莫衷一是，只好參考一二。

　　一說是週末，依據是《列子》中有言「孔子曰：『丘聞西方有聖者焉，不治而不亂，不言而不信，不化而自行，蕩蕩乎人無能焉』」。二說是秦始皇時期，《歷代三寶記》引《朱士行經錄》中有如此記載：「秦王政四年（前 243 年），西域沙門寶利房等十八人來華。」三說是漢武帝時，《魏書・釋志》中載：「帝以為大神，列於甘泉宮……此則佛道流通之漸也。」四說是漢明帝時期，據說是明帝夜夢白光金人，遂命蔡愔去天竺國求取佛經以及釋迦像，返回時，用白馬馱經，這一直是最為流行的說法。但自從梁啟超先生發表《漢明帝求法說辨偽》一文後，這種說法也就受到質疑，產生動搖了。還有其他的一些說法，有的說是漢桓帝時期，又有說是漢靈帝、獻帝時期，可謂眾說紛紜，也沒有具體準確的文獻記載。所以無論說法如何，佛教最終是傳入中國了，並且還產生了極大影響。

　　佛教談色，無論從色彩觀念上，還是色彩的實用上，都異於中土文化，其色彩觀念有著諸多說法，但巧合的是，就色彩分類看，佛家典籍中也將色分為五類，亦有正間之分。

「言上色者總五方正間，青黃赤白黑，五方正色也。緋紅紫綠黃，五方間色也。」(《行事鈔資持記下》)「東方青、西方白、南方赤、北方黑、中央黃。」(《不空三藏傳》)這與中國的五行五色完全一致。當然，也有大同小異之處。《善無畏傳》中記：「東方黃、南方赤、西方白、北方黑、中央青。」這裡東方和中央色的配屬就與中土不同。

佛典將「五色」分成「五根色」和「五轉色」來詮釋。《大日經疏六》載：「信根白，白者越百六十心垢之義也，是為信之色，故為『最初』。精進根赤，赤者，大勤勇之義也，是為精進之色，故為第二。一念理相應時，定慧均等(黃色與定、慧之色『均等』)，而七覺開發，是為念之色，故為第三。定根青，青者，大空三昧之義也，是為定之色，故為第四。慧根黑，即如來究竟之色也，是為慧之色，故為第五。」

這是有關「五根色」的說法，對於「五轉色」的說法，《大日經疏二十》中有記：「菩提黃，是金剛性也，修行赤，赤是火之義也，與文殊之義同，萬行以妙慧為道，離慧不得有作，成菩提白，是圓明究極之義，又是水之義，如昔我願，今既滿足，化一切眾生，使皆入於佛道，為是事故，起大悲也(大悲水色，其白如上)。當涅槃黑，垂跡極而返於本，濟生有緣之緣盡，則如來方便之火息，故涅槃也。佛已

隱於涅槃之山，故色黑也。方便究竟青，方便究竟位之中心為空，具一切之色，即是加持世界曼荼羅普門之會，畢竟清淨而無所不有，故青也。」

與中國傳統色彩系統不同，佛教的色彩理論更具有心理學方面的意義。所講的「信、進、念、定、慧」等是修習的一種心法。而且，佛教的色彩論也只是宗教性的，並沒有無邊無際的延伸下去。相比較中國傳統的色彩系統將龐雜無序的一切統一起來的能力，佛教的色彩論的確應該甘拜下風。

自從佛教傳入中國後，佛教文化在中國的發展速度和規模都令人刮目相看。寺院大肆興起，無論畫工抑或名流都熱衷於佛道。刻石之風大盛。佛教以其異於華夏本土的思想引起了色俗的種種變化。從佛教色彩的實用層面，就可以窺見那些不同尋常的色彩觀念。

說到佛教色彩的實用，就不得不說一說其在藝術創造上的輝煌，最引人矚目的就是敦煌藝術了。敦煌壁畫的色彩特徵或者說是賦色方法都異於華夏本土，佛教用色相比於華土，它們既不遵守「禮法」，又與五行無關，自然是一種新的風氣。雖然敦煌現存的壁畫有大約三分之二已經變色，但是從保存尚好的壁畫就可以看出濃郁的異域特色了。著名繪畫大師張大千對敦煌壁畫頗有研究。敦煌自西元 4 世紀開窟以來，僅莫高窟就有彩塑兩千餘身。早期的敦煌壁畫涵蓋了

北涼、北魏、北周、西魏和隋朝五個歷史時期，前後達兩百
年。從這些壁畫的畫風和題材上就能夠體現不同於華土的
風情。張大千在其《張大千畫語錄》中論及敦煌壁畫用彩與
中國畫設色的不同時說：「我們中國畫學，之所以一天一天
地走下坡路，當然緣故很多，不過『薄』的一個字卻是致命
傷……中國畫家對於勾勒，多半不肯下功夫，對於顏料，也
不十分考究，所以越顯得退步。我們試看敦煌壁畫，不管是
哪一個朝代，哪一派作風，但他們總是用重顏料，即是礦物
質原料，而不是用植物性的顏料。他們認為這是垂之久遠要
經過若干千年的東西，他們對於設色絕不草率。並且上色還
不止一次，必定在二三次以上。」

　　這說出了敦煌壁畫在色彩的運用上是注重使用濃墨重彩
的，力求在色彩效果上達到特殊的美感，這種特殊的美就體
現在色彩的誇張和變化上。敦煌壁畫的賦彩尤其是早期的賦
彩，往往都不守成規，用色很大膽，會使用所謂「五白」的
方法，即白眉棱、白眼睛、白鼻梁、白牙齒、白下巴。有的
甚至兩頰、手臂、腹部等也會塗上白粉，這樣就會顯示高
光，從而增強人物的立體感。而且從材質上說，只有這樣視
覺效果才會更好，因為這些承載色彩的都是石質或是木質，
施色上，與在絹紙上大不相同。為了使色彩不與石、木混為
一片，增大色彩與材質的反差能夠獲得更加突出的效果。這

種大面積的鮮色重彩，對比十分強烈，也十分悅目。

　　壁畫的題材也直接影響了壁畫的用彩，敦煌壁畫是以服務宗教為目的的，在色彩和造型都下了很大功夫。土紅色的藥叉、粉白色的菩提，延至後期，出現金身之佛，用色一反「自然主義」，全力去追求懾服人心，感誘心靈的效果，從而達到為宗教服務的目的。張大千說敦煌壁畫的色彩是「鬧中有定」，一個「鬧」字講的就是色彩繽紛絢爛、誇張鮮明，「定」字說出了這種色彩給人的感受。如此「鬧」的色彩讓人看了不是心猿意馬，而是如履淨土，彷彿登上了靈界。心裡「定」而不亂。因此，當本土色彩觀念籠罩在「五行觀」下，沉醉在以色明禮，抑或以色證道的哲學氛圍中時，敦煌壁畫就體現出了更加強烈的審美效應。像青色、綠色這些在本土因為受到禮教的影響，被視為「賤色」和「間色」的顏色，敦煌壁畫都大量使用，很富有裝飾性。

　　當然，我們也不能僅僅看到這些不同的地方，任何一種文化的傳入，隨著時間的變化，都要與當時的文化產生化學反應，所謂「入鄉隨俗」說的就是這個道理。佛教文化傳入以後，也與當地的民族文化進行了融合，這從壁畫的題材就可以看出來。除了佛教內容以外，還有一些本土神話題材，譬如在285窟西魏的壁畫上，就出現了伏羲、女媧、玄武、雷公等神話人物。

　　佛教的傳入對中國傳統文化的影響深而遠，僅從當時的社會歷史時期看，佛教傳入中國的時候正是戰禍頻仍，朝代不斷更迭的時代。從魏到隋亡雖然不過四百年，而期間卻歷經了三國、東晉、西晉、十六國、南北朝和隋，社會問題十分複雜。然而在這樣的亂世裡，文化業績卻很輝煌，文化發展也呈現多元並興的態勢。理論和創作都卓然可觀，尤其是繪畫可謂生機勃勃。從某種角度來說，這樣的成績離不開佛教文化的滲透與影響。它不僅在心靈上使人得到虛靜，技巧上也提供了借鑑，同時也給那些理論家提供了啟悟。從大的文化背景上考察，隋朝滅亡後，唐朝 —— 繼大漢之後又一個大一統時代的到來，色彩觀念與實用都發生了很多變化，大致上呈現出由絢爛趨於平淡，從繽紛走向單純的趨勢。

第二節
重彩濃墨異風情 —— 唯美唐卡

　　唐卡又稱「唐嘎」，意思是用綵緞織物裝裱而成的捲軸畫。唐卡因其濃郁的宗教色彩、獨特的藝術風格以及鮮明的民族特色，歷來被藏族人民視為珍貴之物。這裡記載著西藏的歷史與文明，凝聚著他們的信仰和智慧，也寄託著對佛祖的深厚情感及雪域家鄉的無限熱愛，可謂是西藏文化的一朵奇葩。

　　唐卡的歷史悠久，它的起源因為自然和歷史的原因已經無法考證。傳說第一幅唐卡是吐蕃贊普松贊干布繪製。他在神的啟示下，利用自己的鼻血繪製了一幅白拉姆畫像。但是傳說還不足為憑，如果結合繪畫藝術來考察的話，根據可查資料，最早可追溯到卡若新石器時代，而到了吐蕃王朝時，繪畫藝術已經趨於完善。因此，唐卡最遲在 7 世紀中葉以前應該就已經出現。只是早期唐卡因為經過朗達瑪的滅佛，現在已經無跡可尋。現在存世的唐卡大多是五世達賴羅桑嘉措時期的集體作品。

　　唐卡的形成與佛教的傳播密不可分。早期的佛教思想還比較簡單，經過漫長的歷史演變，變得愈發複雜和深奧難

懂。佛教思想文化要想在民間得到大範圍的擴展，就需求考慮到傳播對象的教育程度。廣大民眾大多都不識字，所以圖像就變成了佛教傳播者非常重要的解說手段，用視覺的形式來傳播宗教內容相對文字就變得簡單和直觀了。而且，西藏本身特殊的地理環境和人們的游牧生活方式也影響著佛像的搬遷，攜帶起來既不方便，又沒有合適安放它們的地方。因此，人們就試著將佛像繪製在布匹、紙張、絲綢或動物皮革之上。採用這種方式以後，民眾就能夠隨時隨地頂禮膜拜和觀摩佛像，只要在需求的時候將唐卡懸掛起來就可以了。唐卡這種獨具特色的繪畫藝術形式在藏文化中彷彿一顆明珠，光芒會永遠閃耀下去。

　　唐卡品種和質地繁多，但大部分是在布面和紙面上繪製而成的，唐卡的獨特之處最直接的體現就是那些明豔奪目的色彩，尤其是繪製的唐卡。唐卡的色彩之所以濃豔絢爛，不僅得益於畫師的調色與施色，還與顏料本身有著天然的連繫。繪製唐卡的顏料極其考究，基本上都是採用金、銀、珊瑚、瑪瑙、硃砂、松石等珍貴的礦物寶石和藍靛、大黃、藏紅花等純植物顏料。利用這些源自天然的原料保證了唐卡的顏色色澤鮮豔，即使是歷經千年，依然不會褪色，仍然保持原有的豔麗明亮。這是現代化學原料不能比擬的。由於這些礦物顏料本身的物理特性，經過研磨和調和之後還是會顯得

有些滯重，所以繪製唐卡所用的畫筆也與眾不同，是採用猞猁的尾毛製作的，這種筆鋒能夠運用自如，瀟灑作畫。

　　繪製唐卡的第一步就是要根據畫面的大小來選擇合適的畫布，一般而言，畫布要選擇淺顏色的，還不能太厚太硬，否則容易使顏料皺裂或剝落。將畫布選好固定住之後，需求先在畫布上塗上薄薄的一層膠水作為「底色」，這樣做的目的是防止吸附顏料，失掉本色。之後再塗上一層拌有石灰的糨糊，晾乾後，將畫布鋪到平坦的地方，用貝殼、圓石等光滑的東西反覆摩擦畫布表面，直到畫布的紋路看不見最佳。做好這些準備工作之後，畫師就可以在畫布上設計構圖了。將所設計的景物圖案都描繪好之後，便開始進行最重要的步驟——上色。

　　唐卡的施色有獨特的講究，藏傳佛教密教的理論學說認為宇宙是由火、風、水、地、空五種要素構成的，這五大要素對應的五大色是赤、黑、白、黃、青。唐卡的色彩運用是基於並忠實於這五大色原理的，尤其是早期唐卡作品表現更加明顯。這些顏色所表示的象徵意義具有一定的民族性，特別是紅、黃、藍、白等顏色。紅色象徵著權力；黃色則表示知識淵博、功德廣大，特別適合於刻畫性格溫和，又不失嚴肅的人物形象；而白色代表著吉祥、純潔、慈悲與和平；藍色表示嚴肅、兇殘，但又不失特有的美感。因此，色彩的調

配就顯得很重要。在藏族傳統的繪畫理論中，紅黃藍白通常被視為基本色，由這四種基本色調配所產生的顏色稱作副色。所以，一般而言，一種顏色大體需求四種顏料配成。比如，火紅中加入適量的黑色變成咖啡色，再添加適量的白色變成紅色，紅色中加入適量橘黃就會變成淺紅色。配色這門學問中暗藏著無窮變化，高明的畫師會讓顏色變得豐富多彩。所以在具體作畫的時候，有經驗的畫師會隨調隨畫，每次只上一種色，先淺後深，他們寧可將顏料調得稍微稀薄一些，分成數次上色，這樣畫布會很好地吸收，看上去宛若天成，精細美觀。因此一幅好的唐卡要由三十多種顏色繪製而成，有的甚至會達到四十到五十種之多。在著色上注重紅黃藍三色的使用，強調冷暖色彩的強烈對比。

　　現在有不少唐卡因為顏色而自成一種類型，如我們熟知的金唐、黑唐和紅唐等便是如此。它們的名字就是依據唐卡空白背景所填充的顏色而來的。金唐的底色是金色，色彩單純輝煌，整個畫面顯得富貴典雅，呈現出一種神聖的氣氛。黑唐的底色全是黑色，輪廓線要用金色或硃砂來畫，這樣就凸顯出鮮明的色彩對比。黑唐卡多用來繪製護法神、金剛等鎮妖伏魔的內容，畫面顯得威嚴莊重。紅唐卡的背景色就是朱紅，用金色來畫輪廓線，這類唐卡大多繪製一些佛本生的故事，風格顯得富麗震撼。

　　佛像是唐卡最常見的宗教畫，內容也多以佛教經典故事為主，因此深受各個藏傳佛教寺廟的喜愛，作為佛堂之上的裝飾，接受人們的膜拜。

　　唐卡作為藏文化的獨特表現形式之一，它們所呈現出來的濃墨重彩的風格特立獨行，不管是製作時候的良苦用心，還是選色、用色時的精雕細琢，都讓這充滿濃郁民族特色和宗教文化意味的藝術形式散發著迷人的魅力，也希望這朵奇葩能夠一直豔麗奪目下去。

第三章 色彩與民俗

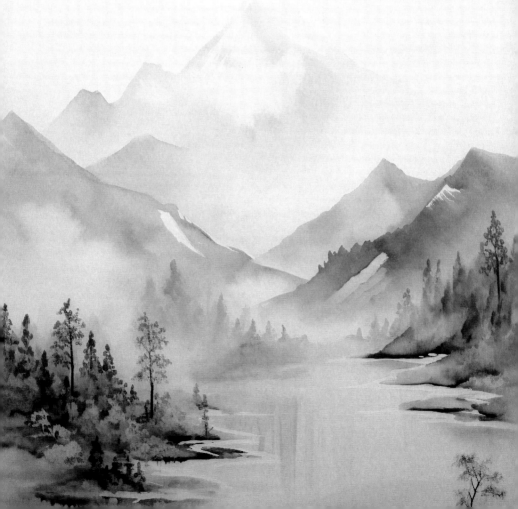

第一節
兒女情親又結婚 —— 婚娶禮俗用色尚忌

　　華夏習俗一直是越到上層，規定越發繁複和嚴格。古語說得好：「禮不下庶人。」涉及那些顯示職秩和等級的「禮」，民間是不能僭用的。但是，民間習俗，諸如婚喪壽宴、祭禱祝祀等，都是約定俗成的。而一旦「俗成」，就有了不容玩忽的規定性。在各種民間習俗中，色彩都被廣泛應用。

　　婚姻是「終身大事」，這是所有人的共識，它不僅關係到人類自身繁衍，還影響著社會的發展。婚姻，最初叫做「昏因」，這是因為古代男女婚嫁之事，是在黃昏之時男方來行迎娶之禮，女方因此成為婦人。至於婚禮的產生則是人類從矇昧走向文明的必然。婚禮實質上就是把兩性相交的私事用禮法加以約束，同時賦予婚禮極其重要的社會意義。

　　在古代，婚姻關係到家國的穩定與和諧，所以人們都非常重視，所以婚禮的儀式就變得非常重要了。古代結婚的過程很複雜，除了具備一定的條件外，還必須要遵循一定的程式。其中包括談婚、訂婚和結婚等程式的禮儀，也就是所謂的「婚姻六禮」，其源頭可以追溯到西周時期。《周禮》中對婚姻關係的成立條件有所記載，婚姻雙方必須具備「同姓不

婚」、「父母之命、媒妁之言」、「一夫一妻」這三個條件，才能使婚姻關係成立。「婚姻六禮」主要就是指納彩、問名、納吉、納徵、請期、親迎六個環節。前面五個環節主要是議定婚姻，親迎才是婚禮的核心。

在早期的婚俗中，色彩就已經變成了觀念的符號。除了陰陽之外，還有正間之分。這個時候色彩的自然屬性被抹去，附上了某種社會觀念。此時，色彩的性質和分類都一律社會化、觀念化了。「三禮」之一的《儀禮》記載了當時的「士婚禮」，從通媒，到迎女、成婚，所穿衣服的顏色都有著明確規定。《儀禮·士婚禮》中有這樣的說法：「主人爵弁，纁裳緇袘，從者畢玄端。」這裡的「主人」就是新郎，所穿「纁」是紅色，「赤」和「緇」是黑色。鄭玄作註解釋：「婚禮用玄者，象陰陽備也。」《儀禮》中對新娘初到夫家的服飾也有相關記載：「女次純衣纁，立於房中南面。」、「純衣」就是黑色的絲衣，纁是綠色，綠為間色，用來比附女性，在性質上，為「陰」屬。因此，大體上來說，文獻中記載的這種用色，就是將男女婚媾，比作陰陽之交。上衣，下裳綠，隱含著「下施」、「上任」之義。

《詩經》裡有《綠衣》一首，「綠兮衣兮，綠衣黃裡」說的是綠色作為上衣，而黃色作為下裳之色。在當時，黃色是正色，綠色為間色，所以，這首詩就是透過服飾顏色來諷刺衛

莊公不能守正嫡妾之分。

漢代以前的婚儀，大多沿襲的是周制婚禮，是不避黑白的。這大概是因為黑白兩色都是正色，代表著五行思想，有著完滿、莊重的意思。另外，這也與染色技術的發展有著密切連繫。太古時期，染料和染術都很落後，不得不樸素為之。

至於「婚姻六禮」，是西周時期所流傳下來的，在日後的傳承和發展中也是因時而異。東漢魏晉時期，戰爭頻發，社會混亂，在這種形勢下，所謂的禮儀就不被重視了，就會出現六禮不備的狀況。到了隋唐，社會逐漸進入相對穩定的階段，六禮逐漸盛行起來，婚禮內容也日漸豐富多彩。

在中國，婚娶這種吉事，向來以紅色為主調。尤其在民間，這種俗尚更加明顯。傳統婚禮中，有很多主色為紅色的婚俗用物，這些物件可以讓我們感受到婚禮的喜氣洋洋與祥和美滿。紅色所蘊含的幸福、吉祥之意在這裡得到了淋漓盡致的起。

婚嫁的一開始，就離不開紅色吉祥物。俗話說：「千里姻緣一線牽」，不僅道出了媒人在婚姻中的橋梁作用，也說出了紅線的意義。在說媒的時候，紅線是一種必需品。相親之時的拴紅線寓意美好，象徵著「同心同德，白頭偕老」。或許，這種習俗的形成與月老的故事脫不了關係。傳說，月

老的身上總是背著一個大口袋，裡面裝著很多紅繩，這些紅繩用來拴住男女的腳，只要把紅繩拴在彼此的腳上，即使相隔萬里，他們也一定會成為夫妻的。所以，在後世的婚俗中，拴紅線不僅在說媒和提親的時候出現，結婚的當天，也不可或缺。這時候所拴的紅線就是告訴大家，這段婚姻是上天安排的，同時也代表著上天的祝福。

從文字記載考察，早在唐朝，拴紅線就出現了，只是隨著朝代的更迭有所變化。到了宋代，演變成了「拴紅巾」，至清代，又變成了紅帛和紅布，新郎和新娘各牽一頭，步入洞房。最後還是落到「千里姻緣一線牽」的寓意上來。

婚娶的高潮部分，即迎娶這一環節，也是最為繁雜的部分。紅色作為婚禮的主色調，也得到了高調展示。不管是新郎新娘的裝扮，還是整個婚娶的過程，都以大紅色為主，喜氣祥和的氣氛越發濃郁。

迎娶這一天，新郎新娘都會用全新的面貌來迎接。在這一天，新娘是最耀眼的人，也是備受矚目的對象。新娘的嫁衣就是最重要的道具，它不僅使新娘光彩照人，同時也飽含祝福寓意。傳統的新娘禮服大都是以紅色為主的。一身紅色，喜氣洋洋，更有華美的「鳳冠霞帔」襯托得新娘婉媚動人。在中國某些地區，新娘的嫁衣依據當地的風俗有著自己的特色。贛南一些地區，新娘出嫁要穿黑色衣服，披黑色頭

蓋，撐黑色的傘。據說這樣是為了防止婚後美滿的生活遭到別人的妒忌，也能避免與別人發生糾紛和口角。而在廣西的一些地方卻恰恰相反，新娘禮服的顏色則是被很多人忌諱的白色，真的是很特別的習俗。

傳統婚禮中還有不少常見的紅色物品，紅蓋頭就是其中之一。在古代，紅蓋頭是婚娶中不可或缺的東西，因為它在婚禮當天有著重要意義，關於紅蓋頭的傳說感動著世代的人們。

傳說在遠古時期，人類觸怒了上天，上天為了懲罰人類，就派了風神和雨神來滅絕人類。但是，天神並不忍心殺死善良的伏羲和女媧兄妹兩人，於是就送給了他們一個竹籃，讓他們來避難。等到災害過後，只有伏羲和女媧活了下來，為了繁衍後代，他們只好結為夫妻，同時為了遮羞，便結草做扇。

後人沿襲了這種習俗，便出現了蓋頭這樣的物品，象徵著新娘從舊生活中完全脫離，代表著新娘新生活的開始。

歷史上，紅蓋頭的出現最早是在南北朝時期，只是當時的蓋頭是用來避風禦寒的。到了唐朝初期，演變成了一種帷帽，成了一種裝飾物。從晉朝到元朝，蓋頭才在民間演變成了新娘的必備品。在新郎新娘進入洞房之前，是不能看到對方面目的，所以就用紅蓋頭來隔離。掀起紅蓋頭的一剎那，兩個人的新生活便開始了。

　　傳統婚禮的尚紅習俗是千百年來延續下來的，除了嫁衣和紅蓋頭，還有許多物品都是紅紅火火的，大紅花轎、紅雙喜字、紅喜床和紅蠟燭。可以說，中華民族對紅色的情有獨鍾在婚禮中都得到了完美的體現。儘管現代婚禮深受西方文化的影響，西方的婚禮模式也受到許多年輕人的青睞，但是傳統婚禮的紅色魅力依然大放異彩。

第二節
一片傷心畫不成 —— 喪葬禮俗用色尚忌

在自然的輪迴中，生死交替，死亡就意味著一個生命走向終結，而在人們的認識中，死亡有著很複雜的意義，它既是一個生命的結束，同時也是另一個生命的開始。所以，生死都是人生之大事。逝去的人的安葬備受人們的重視。

在中國，人們總是愛說「紅白喜事」，紅喜事是婚嫁大事，白喜事就是喪葬之禮。透過這種說法，我們既能領悟到中國人對死亡的智慧思考，還能看出中國人對顏色的認同感。死亡本來是一件令人悲傷的事情，但是卻被稱為「喜事」，個中緣由要追溯到兩千多年前的聖賢 —— 莊子那裡。在《莊子‧至樂篇》中，有莊子「鼓盆而歌」一事。

莊子的妻子死了，他的好友惠子前去弔唁，卻看見莊子坐在地上，一邊擊打著瓦盆，一邊唱著歌。惠子對此非常詫異，便質問莊子：「你和你的妻子生活了一輩子，現在人已經離你而去，你不傷心哭泣也就罷了，反而還敲打著盆子唱起歌來，實在是太過分了。」莊子很沉靜地說出了他對於死亡的體悟。莊子認為死亡與季節的運轉一樣，都是從無到有，從有到無。我們並不必為此而悲傷，應該通曉天命，為

死去的那個人將安安穩穩靜臥在天地之間而感到欣慰。

　　這是古聖賢對死生之人生大事的辯證的智慧看法，這種觀念也對後人的生死觀產生了重要影響。在民間，高齡老人的逝世就會被稱為「喜喪」，有著人生圓滿之意。

　　人們對白色的認同感來自千百年來的傳統。古人認為喪葬之禮是極為重要的大事，從現存的文獻資料看，商代以前的喪禮制度已經很難稽考，但從儒家經典中保存下來的記錄可以看出周代時期就形成了一套嚴格的喪禮制度。論及色彩則大體以「縞素麻衣」為用，尚素色。喪禮是用來哀悼亡人的，所以，在用色上有很多講究。最重要的是要襯托出死者家屬對逝去親人的尊重和悲痛之情，因此，整個葬禮的進行都要體現出莊重肅穆之感。

　　白色在中國古代的五方說中，代表著西方，西方是刑天殺神，為白虎，主肅殺之秋。在古代，征伐不義、處死囚犯等事經常選在秋季。因此，傳統觀念認為白色是沒有血色和生命的代表，象徵著死亡和凶兆。所以，白色成為喪葬的傳統色彩。白色的靈堂，出殯時扛著的白幡，還有浩浩蕩蕩的穿著白色孝服的家屬，肅穆沉痛之感撲面而來，真是一片傷心畫不成啊！

　　在人死後，其親屬要在特定的時間內改變通常的服飾，穿上符合規矩的服裝，這就是延續後世的喪服制度。據民俗

學家的考察，喪服的原始意義是表示某種禁忌。原始社會，人類還處在事鬼的階段，對鬼魂充滿著恐懼心理，非常擔心死者降禍作祟。為了免遭災禍，不被鬼魂識別，在辦喪禮的時候，就會用泥巴塗臉，披頭散髮，衣著也不同於往日。隨著倫理觀念的進步，事鬼的心態轉到事人上來，喪服的意義也就逐漸演變為傳達親屬對死者的悼念和失去親人的悲痛心情，變成了喪葬禮儀中不可忽視的一種重要形式。

喪葬之禮上，中國人忌諱穿著華麗，披麻戴孝才是表達孝心的最佳方式。古人根據血緣關係的親疏遠近規定了五種不同的喪服，也稱為五服。服制越重，則表示與死者的血緣關係越親近，反之則越疏遠。死者的兒子、女兒、媳婦等關係最親密的家屬，都要穿白色衣褲，外罩麻衣繫草繩，還要在衣袖上戴上孝布，戴在左袖表示死者是男性，戴在右袖則是女性，其餘親友也要白帽包頭。總之，服制上儘管有繁有簡，但是呈現出來的基本上都是一身素白之色，簡單而又沉重。

喪禮中還有一樣東西一直在流傳，那就是白幫紅後跟鞋，這是一種很古老的風俗。它所蘊含的文化意義是提醒人們永遠都不要忘了父母的恩情，為人子女要知道父母的不易，一定要孝順，千萬不要等到父母離世後，才行孝心，那樣的話再怎麼盡心盡力都為時已晚。這種風俗的形成還要從民間的一個傳說談起。

有一個樵夫，是個不孝子，他出去砍柴的時候都會讓自己年過六旬的母親送飯給他吃，如果送遲了，他就會又打又罵。有一天，他砍柴砍累了，坐在樹下休息，這個時候，忽然聽到樹上有幾隻鳥在說話，抬頭一看，原來是一隻鳥媽媽在餵一窩小鳥吃食，小鳥吃飽了很感激地對媽媽說：「媽媽真好，等我們長大了，你就待在窩裡，讓我們餵你吃吧。」鳥媽媽說：「等你們長大了，只要不撐我走就好了。你們看看樹下那個人，當初他的媽媽辛辛苦苦地把他養大，現在，他長大了卻打罵他的媽媽。」樵夫聽了感覺很愧疚，小鳥都知道感恩，何況他是人呢，所以決定從今以後都不會再打罵母親了。就在這個時候，他看見母親正端著飯向自己走來，樵夫立刻站起身來去迎接母親，可是這位老人以為他又過來打她，嚇得掉頭就跑，一不留神，撞到一棵樹上死了。樵夫後悔莫及，悲痛不已。為了表達對母親的悔恨之情，穿起了白幫紅後跟鞋，告訴自己無論走到哪裡，都不要忘了父母的恩情。

後來，這種風俗就流傳了下來。在喪葬之禮上，子女不僅要把鞋幫蒙上白布，鞋後跟還要蒙上紅布，以表達對父母的悼念和感恩之情。

除了白色，喪禮上還會出現其他的顏色，當然，這些顏色基本上都是相沿成俗的。從親人家屬的裝扮到死者的壽衣，再到喪禮的布置，都是暗含著一定的文化訊息和民俗風

情的，是不能輕易改變的。尤其在古代，喪葬禮俗與宗法制度是密不可分的，有等級分明、形式繁縟兩大特點。同樣是死，說法卻不同，皇帝之死叫做崩，諸侯之死叫做薨，大夫之死叫做卒，庶人之死叫做死，這就是尊卑有別的體現。死者入殮時講究也頗多。依據周代的制度，國君要用錦衾，大夫用縞衾，就是白色細絹，士則用緇衾，即黑色的布。到了清代，則按照官員品級來規定殮衾用色。一二品用絳色，三四品用黑色，五品用青色，六品用紺色（深青透紅色），七品用灰色。而在民間，壽衣的顏色一般為藍、褐兩種，而且還要搭配被縟，通常是鋪黃蓋白，取鋪金蓋銀之意。同時，壽衣的材質也有講究，不能用皮毛和綢緞來做，害怕來生變成獸類或者會斷子絕孫。因此要用棉絹來做，來寄託對死者的緬懷和眷戀。

民間還有送花圈的習俗，雖然花圈不是在中國產生的，但是古人向來有用花紀念先人的傳統，所以送花圈這種習俗傳到中國來以後，就延續下來了。花圈上的花大多是黃色或白色的菊花，因為菊花是秋天之花，蘊含著思念之意。因此，送花圈就是送去對死者的一種情懷、一種思念。

逝者已矣，活著的人還是想方設法來表達對死者的種種情愫。這些習俗經過時間的淘洗就變成了傳統文化的一部分，各種禁忌和俗尚都展示了文化的力量。

第三節
爆竹聲聲辭舊歲 —— 節慶禮俗用色尚忌

　　中國傳統佳節以其異彩紛呈的節俗活動和豐富多彩的節日表情，為中國的傳統文化增添了很多精彩和神祕，歷經千百年的流傳和演變，不斷彰顯著中華文明的耀眼光輝和獨特魅力。

　　時間就像無情的沙漏，伴隨著歲月的變遷，有些傳統節日已經慢慢沉寂，淡出了人們的視線。留下來的就如一顆顆寶貴的珍珠，它們的光彩令我們無比驕傲和自豪，每一個傳統佳節都牽動著歷史和文化的脈搏，向我們講述著一代代華人的感懷、幸福和企盼。

　　在博大精深的中華傳統文化的孕育中，傳統佳節承載著深厚的文化訊息。無論是節日本身，還是附著其上的動人傳說，都有著引人注目的光彩。其實，每一個傳統佳節都有一副誘人的表情，構成這些五光十色表情的元素就是讓我們深深著迷的節日魅力。

■ 春節

　　提到春節，古人留下了千古傳誦的詩篇。「暫解城區煙火禁，兆豐雪霽在年前。街街飾彩家家揮，掃盡桃符換

對聯。」、「爆竹聲中一歲除，春風送暖入屠蘇。千門萬戶曈曈日，總把新桃換舊符。」這兩首詩突出的主題都是辭舊迎新。

作為中華民族最盛大的傳統佳節，春節所承載的是中華幾千年的文化記憶，時至今日，依然給我們帶來快樂、幸福和企盼。在這個充滿喜樂祥和的大團圓的日子裡，人們無法抑制發自內心的喜悅，多姿多彩的活動讓「年味」十足。

紅紅火火過大年，這是我們常掛在嘴邊的話。紅火不僅是人們賦予春節的色彩圖譜，更表達了人們內心的情感密碼。一副春聯、一串鞭炮，抑或是一張年畫都能在瞬間激活人們對春節的濃濃情感。「紅」一直是中國人鍾情的顏色，因為紅色是幸福、喜慶的色彩。現在，每到年關，無論走到哪裡，充斥眼球的都是具有中國特色的紅色，這是屬於春節的色彩，也是華人心中永遠縈繞不去的情愫。

▌元宵節

春節之後，迎來的是新的一年當中第一個重要節日 —— 元宵節。正月十五是一年中第一個月圓之夜，而正月是農曆的元月，所以元宵節又稱「上元節」。雖然中國歷史悠久，幅員遼闊，全國各地的風俗不盡相同，但是說到元宵節，人們不約而同想到的就是花燈了。賞花燈可以說是元宵節的招牌活動，從古至今，都有很多記錄。宋代詞人辛棄

疾的一首《元夕》道出了當時元宵節的空前盛況，「東風夜放花千樹，更吹落，星如雨。寶馬雕車香滿路，鳳簫聲動，玉壺光轉，一夜魚龍舞」。

用「火樹銀花不夜天」來形容元宵節再合適不過了，元宵節是傳統節日中唯一一個關於「夜」的節日。多姿多彩的花燈把整個夜晚裝扮得華麗炫目，讓人流連忘返。花燈之「花」字不只表達了燈的形式多種多樣，更說出了燈的色彩五光十色。花燈的起源與元宵節的起源密不可分。

傳說元宵節是漢文帝為紀念平息「諸呂之亂」而設立的。漢高祖劉邦死後，皇權逐漸被呂后掌握，尤其是漢惠帝病死以後，呂后更是獨攬朝政，將天下變成了呂氏的天下。呂后死後，呂氏家族密謀想徹底奪取劉氏江山。最後，在劉氏宗室齊王劉囊的討伐下，「諸呂之亂」才得以平息。眾臣擁立高祖的第二個兒子劉恆登基，即漢文帝。文帝深感天下太平來之不易，於是就把平息叛亂的正月十五定為普天同慶的與民同樂日，城裡家家都要張燈結綵來慶祝這一天。這也是元宵節點燈的開端。

然而，節期的長短隨著歷史的發展而變化。漢代的時候是一天，唐朝時變成三天，宋代長達五天，到了明朝時間則更長，從初八就開始點燈，一直持續到正月十七的夜裡才落燈。

花燈的繁榮也隨著朝代的更迭有所變化。花燈在唐朝時大放異彩，這與當時唐朝的經濟發展大有關係。唐朝盛世，元宵賞燈也盛極一時，張燈結綵，規模相當浩大，觀燈的人也是萬頭攢動。尤其是唐玄宗時期，延續了漢代的弛禁制度，在京都長安實施「放夜」，元宵節前後三夜取消宵禁。這種舉措更加刺激了賞燈活動的繁榮。宋朝時期，花燈真正遍及民間。百姓可以自由地出來觀賞花燈，場面更是嘆為觀止。《水滸傳》中描寫的元宵賞燈盛況，至今讀來都津津有味，感嘆故事情節的同時，也能真切地感受到元宵賞燈在宋朝成為全民性活動的盛況。「且說這清風寨鎮上居民，商量放燈一事，準備慶賞元宵。科斂錢物，去土地大王廟前，紮縛起一座小鰲山，上面結采懸花，張掛五七百碗花燈。土地大王廟內，逞應諸般社火。家家門前，紮起燈棚，賽懸燈火。市鎮上諸行百藝都有。雖然比不得京師，只此也是人間天上。」這就是當時民間準備元宵狂歡的真實寫照，由此可以想見歡慶場面是何等熱鬧非凡。

迎花燈的習俗算起來已經有兩千多年的歷史了，花燈也叫綵燈，是融合了多種工藝、多種材料和多種技法的綜合藝術。因此，花燈不僅種類繁多、形狀各異，在用色上更是五彩繽紛。專門為皇宮和官府製作和使用的花燈叫做宮燈，這一類的花燈製作過程非常複雜，上品宮燈還要鑲嵌翠玉或白

玉。燈面上用彩繪畫著各種吉祥喜慶的題材，多為山水、花鳥、人物等。後來，宮燈逐漸朝著實用方向發展，出現了吊燈、壁燈、檯燈等各種類型。除了宮燈，還有一種花燈叫做紗燈，是用麻紗或者葛麻織物製作而成的。我們經常看到的大紅燈籠就是紅紗燈，又稱紅慶燈，通體大紅色，在燈的上部和下部會貼有金色的雲紋裝飾，燈的底部再配上金色的流蘇，整體看起來既美觀大方，又喜慶吉祥，是節日期間懸掛最多的花燈。還有一種影紗燈，是用各種顏色的麻紗蒙製，上面還會畫上花鳥魚蟲、山水風景等，再配上金色雲紋裝飾，以及各種顏色的流蘇，呈現出來的景色更是耀人眼目，好似春天的花海一樣，爭奇鬥豔，為節日增添了無限光彩。

　　總之，花燈的色彩和種類繁多，在花燈的裝扮下，元宵節留給我們的印象是熱鬧非凡的，視覺上的衝擊也讓人眼花繚亂。

■ 清明節

　　「乍溫復清雨如麻，郊野草青行跡加。或向陵園尋志石，思親敬獻墓頭花。」清明節是一個充滿思念的節日，同時，清明時節也正是酷寒的嚴冬已過，萬物復蘇的春天踏步而來的時候。春雨如煙，在濛濛煙霧中，一派春色在天地間顯得是那麼的輕盈明朗、生機勃勃。「梨花風起正清明，遊子尋春半出城。日暮笙歌收拾去，萬株楊柳屬流鶯。」因

此，清明節也是人們外出踏青，尋找春天的好時節。

說清明節是思念的節日，是因為每到清明，掃墓祭祖是最重要的活動。白居易曾作《寒食野望吟》：「烏啼鵲噪昏喬木，清明寒食誰家哭。風吹曠野紙錢飛，古墓壘壘春草綠。棠梨花映白楊樹，儘是死生別離處。冥冥重泉哭不聞，蕭蕭暮雨人歸去。」記載了唐代時期十分盛行的掃墓情景，也寫出了對逝去先人的思念和祭拜。這時候的情感也是落寞悲傷的，所偏愛的色彩也因此單調而低沉。

掃墓是與逝者交流的一項活動，所以多少都會有一些講究和禁忌。據《清通禮》載：「歲，寒食及霜降節，拜掃壙塋，屆期素服詣墓，具酒饌及芟剪草木之器，周胝封樹，剪除荊草，故稱掃墓。」這基本上將掃墓的全過程都記錄了。在祭掃儀式中，「燒包袱」是祭拜先人的一種主要形式。「包袱」指的是陽世寄往「陰間」的包裹。這種「包袱」有木刻版和紙質版兩種形式。用木刻版就是在木牌周圍刻印上梵文音譯的「往生咒」，中間再印上一個蓮座牌位，寫上亡人的名諱，這樣既是郵包又是牌位。紙質版的包裹就是用白紙糊一個大口袋，不印任何圖案，只在中間貼上一個藍簽，用來寫亡人的名諱即可。包袱裡還會裝上種類繁多的冥錢，這樣就可以燒給逝去的親人了。在祭掃這天，禁忌拴紅繩、掛鈴鐺等，據說這樣會招來不必要的麻煩。

　　掃墓這種習俗發展到今天有了一些變化，由於掃墓時燒紙錢的習慣不管多小心，還是會引起火災等事故，所以近年來，國家大力提倡文明、環保的現代掃墓形式。鮮花祭拜成為最主要的祭掃形式。鮮花的選擇大都是菊花，菊花是思念之花，代表了生者對逝者濃濃的相思之情。黃色和白色的菊花每到清明會非常走俏。從文化角度講，這也是祭祀文化的認同感使然。

　　清明節還有一個別稱，叫做「柳節」，這是源於清明節插柳的風俗。清明既是節日，又是二十四節氣之一。時間正是在春分之後，此時，嚴冬已過，大自然裡到處是蠢蠢欲動的萬物復蘇之象。三四月份裡，河邊的垂柳正綻放出誘人的嫩綠。在溫暖和煦的楊柳風中，正是人們出門踏青遊玩的好時機。宋人孟元老在《東京夢華錄》中記載了清明節俗：「清明節，都城人出郊，士庶闐塞，四野如市。往往就芳樹之下或園圃之間，羅列杯盤，互相勸酬。都城之歌兒舞女，遍滿園亭，抵暮而歸。」這裡所記錄的就是人們常說的「踏青」，在古時也叫行青、探春、尋春等。在民間，還長期保持著清明踏青這種習慣。此時不僅不見絲毫哀傷之情，反倒洋溢著歡樂的氣氛。

　　踏青插柳，這是清明節裡的一道亮麗風景線。人們在春雨如煙、綠柳含露的清明之際，攜親帶友，外出遊玩。踏

青之俗早在漢代就已形成，到了唐朝更為盛行。「逢春不遊樂，但恐是痴人」，歷代文人墨客都為春遊大抒雅懷，吟詩作賦。杜甫有詩云：「江邊踏青罷，回首見旌旗」，此詩應是當時踏青盛況的真實寫照。人們遊春歸來，個個喜笑顏開，家家楊柳滿簷，到處都籠罩著濃濃的春意。插柳戴柳雖然說法頗多，然而，真正的原因還是和清明節本身相關。在中國，清明節也是鬼節之一，在民間有百鬼出沒討索之說法，而柳條和桃木一樣，具有避邪功效，所以人們都要插柳戴柳來防止百鬼的侵擾。因此，人們踏青歸來，都要在家門口插上柳條來避免災異。

清明節真的是一個很特別的節日，在這一天，不僅有人們思念親人的悲傷，還有出遊探春的歡樂。情感的色彩也是從低沉到明朗，黃白色的祭掃到春意盎然的柳綠，每一抹顏色都蘊含著深沉的文化氣息。

■ 端午節

端午節是中國重要的傳統節日之一，也是別名最多的節日，有二十多種叫法，經常提到的端陽節、五月節、龍舟節、重五節、屈原日等都是端午節的別稱。別稱的數量之多，也說明了端午節習俗之眾。而說到端午節的起源，有著不同版本的傳說。迄今為止，影響最廣的是為紀念偉大詩人屈原發展而來的，在很多詩詞歌賦中都有所提及。

節分端午自誰言，萬古傳聞為屈原。

堪笑楚江空渺渺，不能洗得直臣冤。

　　　　　　　　　　── 唐・文秀《端午》

　虎符纏臂，佳節又端午。門前艾蒲青翠，天淡紙鳶舞。粽葉香飄十里，對酒攜樽俎。龍舟爭渡，助威吶喊，憑弔祭江誦君賦。感嘆懷王昏聵，悲戚秦吞楚。異客垂涕淫淫，鬢白知幾許？朝夕新亭對泣，淚竭陵陽處。汨羅江渚，湘累已逝，唯有萬千斷腸句。

　　　　　　　── 宋・蘇軾《六么令・天中節》

　　屈原本是春秋時期楚國的大臣，他倡導舉賢授能，力主聯齊抗秦，卻遭到奸佞的強烈反對，導致屈原遭讒去職，被流放到沅、湘一帶。西元前 278 年，當秦國大軍攻破楚國都城的時候，屈原眼看著祖國被蹂躪，心如刀絞，但始終不願捨棄祖國，在農曆五月五日寫下絕筆《懷沙》之後，自投汨羅江而死。此後，每年的五月初五就有了吃粽子、賽龍舟的風俗，以此來紀念屈原。

　　《太平寰宇記》引《襄陽風俗記》中有記：「屈原五月五日投汨羅江，其妻每投食於水以祭之，原通夢告妻，所食皆為蛟龍所奪。龍畏五色絲及竹，故妻以竹為粽，以五色絲纏之。今俗，其日皆帶五色絲食粽，言免蛟龍之患也。」在端午節不僅要吃粽子，還離不開五色絲。佩戴五色絲是很古老的習俗，五

色並用是吉祥的色彩，五色絲又叫「長命縷」、「合歡索」，纏在手臂上可以避病。從先秦起，人們就普遍認為農曆五月五日是毒月和惡日，傳說這一天邪佞當道，五毒並出，人多畏之，所以就要纏上五色絲去郊遊，俗稱「遊百病」。現在，每到端午節，尤其是孩子，都要在手臂、腳脖上纏繞五綵線，幸福、吉祥的感覺頃刻降臨，一直要戴到「六月六」才能取下來，然後丟進河裡讓河水沖走，這樣就會帶來一年的好運。

民間有「清明插柳，端午插艾」的諺語。端午當日，家家戶戶都會在門上或是牆上掛上一束新鮮的艾葉，講究一點的人家還會在自己家中的各個角落都放上一束，以避災禍。傳說端午插艾與黃巾起義大有關係。

黃巢攻打中原地區正好是端午之時，當地官員為了制約義軍擴大勢力，阻斷義軍和民眾接觸，就動員民眾逃離家園，這就是「走黃巢」。有一戶人家，男人都跑出去了，家中只有一個婦人和兩個孩子，一個一歲多，剛會走路，是親生骨肉；另一個兩歲多，是收養的親友遺孤。這個婦人生性善良，逃離時背著兩歲的遺孤，讓自己的孩子蹣跚其後。路上遇到一個黃衣人問其緣故，婦人就如實告之。黃衣人聽後很是感動，說道：「你在為難之中還能行忠義之事，已經破了黃巢之刀，不用再跑了，只要在家門口插上艾草，就可以平安無事了。」說完就消失不見了。婦人以為是遇到仙人指

點，於是就回家依言行事，並將所遇之事告訴了沿途逃難的人群。果然，義軍到來的時候，看見家中插上艾草的，便沒有去打擾。於是，人們就認為艾草是吉祥之物，可以免災避禍。從此，端午插艾草的習俗就傳開了。

滾滾汨羅江吞噬了一個偉大愛國詩人的生命，卻由此衍生出了一個節日。不管是古代由來已久的節日傳統，還是紀念詩人的英魂，我們感受到的不只是艾草在空氣中飄揚的十里香氣，更有那輾轉千年的盎然詩意。

▌中秋節

月上中秋人團圓，中秋是一個富有詩情畫意的節日，自古至今，它最不缺美文佳句，「海上生明月，天涯共此時」、「但願人長久，千里共嬋娟」等寄寓著人們百轉千愁的思鄉情。月亮變成了一種思念符號，一條情感紐帶，圍繞著它生出了太多令人或傷感，或溫馨的情愫。

中國人最不缺乏浪漫的想像，皓月當空，一輪泛著清輝的明月總是讓人浮想聯翩。尤其是到了唐朝，關於中秋的聯想總是充滿神祕和浪漫的色彩。人們將嫦娥奔月、吳剛伐桂、玉兔搗藥等和月亮密切相關的神話故事與中秋連繫起來，讓遙掛天邊的月亮牽動著人類的豐富情感，賞月之風開始大興。北宋時，正式定農曆八月十五為中秋節，同時，出現了月餅這種節令食品，賞月、拜月的活動也越發普遍。明

清兩朝，賞月活動更是盛行不衰，還出現了將月餅、瓜果互贈親友的習俗。到後來，還逐漸推衍出「燒斗香」、「走月亮」、「買兔爺兒」等習俗，並一直延續至今。

吃月餅是中秋節最重要的習俗，臨近中秋，五顏六色的月餅在精美的包裝盒的襯托下特別誘人。圓圓的月餅象徵著團圓，對著空中的圓月，吃著月餅，祈禱祝福著尚未歸家團聚的親人能夠幸福、平安。賞月之風來源於祭月，宋時中秋節正式訂立，形成了以賞月為中心活動的習俗。這個時候，宋人賞月更多的是感物傷懷，月亮的陰晴圓缺總是讓人想起難測的人情世態。明月的清光中掩飾不住那些難言的傷感。

文人騷客們透過對月亮的描寫，流溢出多少令人感嘆的千古絕唱。月亮還是那個月亮，然而，駐在人們心中的月亮卻染上了各種各樣的情感色彩，有憂傷、有幸福、有企盼、有希望，凡此種種，都緊密地與我們的心情相連。

人們在傳統佳節裡的種種做法，在千百年的傳承中已經形成了獨特的習俗，而每一個習俗中都飽含著深厚的文化和豐富的感情，人們在這些習俗中找到了情感的寄託。洋溢在這些節日裡的色彩讓我們的情愫得到了最大的釋放，我們心中對這些節日的感受直接影響著感情的投入。也許，在每一個人心中，每一個節日都有一種專屬的色彩，並不會隨著時光的變遷而有所改變。

第四章 色彩與飲食

第一節
白銀盤裡一青螺 —— 飲食文化中的色彩

「民以食為天」，話雖簡短，而意義綿長，無論談古還是論今，「吃」都是一個永不褪色的話題。尤其是歷史文化悠久的中國，各族人民在漫長的生產和生活實踐中，積累並創造了異彩紛呈的具有地域性的飲食文化，久而久之就形成了具有一整套自成體系的烹飪技藝和鮮明的地方風味特色的菜系。這些菜系因為地理位置、氣候條件、歷史背景、物品特產和飲食風俗的不同而顯現出各自獨到的特色。

春秋戰國時期，中國的飲食就出現了南北兩大風味，到唐宋時期基本形成。發展到清代初期，魯菜、蘇菜、粵菜、川菜已經成為當時最具影響力的地方菜，被稱為「四大菜系」。至清末時期，又加入浙菜、閩菜、湘菜和徽菜，稱為「八大菜系」。後來又有人將京菜和滬菜加入其中構成「十大菜系」之說。不過，人們還是習慣用「八大菜系」代表中國多達數萬種的地方風味佳餚。

中國的飲食文化中最重要的一個屬性就是「色」、「香」、「味」俱全。「色」被排在首位，足以看出色彩搭配在菜餚烹飪中是何等重要。只有色彩令人悅目了，才會刺激人

們的味覺，引起食慾。所以，無論從烹飪的角度，還是從食用的角度，人們在菜餚的色彩搭配上都花了不少心思。對菜餚進行美化並不是一件很容易的事情，要達到食用與審美的和諧統一，就要從原材料、調料、烹調方法等諸多方面下功夫，才會達到理想的效果。

因此，在菜品的切配烹調過程中，就要靈活掌握菜餚的配色方法。一般而言，配色方法有以下幾種：

一是利用原材料的自然色彩配色。就色調而言，原材料的黑色和白色是冷色，紅色和紫色是暖色，黃色和綠色是中和色。如果亂拼在一起就會顯得不調和，反而破壞了色彩的自然美。如果加以合理搭配，就可以變成五彩繽紛的畫卷，美不勝收。

許多蔬菜和肉類本身就具有一種令人悅目的色澤，越是新鮮幼嫩，越是惹人喜愛，所以，在這種情形之下，要務必設法使菜品在烹熟之後，還能保持原有的色澤。拿煮青菜來說，就要切忌蓋鍋蓋，因為蓋上鍋蓋以後，蔬菜就會變得黃萎，沒有了先前的誘人色澤了。

二是利用調料的顏色來加色。有些菜品，本身原色不佳，在烹飪時，就需求運用各種調味料，使菜餚具有更加好看的顏色。利用醬油、紅油、辣醬可以烹製出紅色的菜品，用糖可以烹製出金黃色的菜品。比如做紅燒肉，不僅要放

醬油，有時還要加入少許的糖，才會使其具有紅潤誘人的色澤。

最後就是運用烹調起色。蔬菜和肉類在加熱的過程中，色彩會隨著溫度的變化而變化。炸魚就是一個很鮮明的例子，初炸是黃色，再炸就會變成焦黃色，久炸就會變成黑棕色了。所以，在烹調過程中，火候的把握是至關重要的，火候把握不好，一道菜品很可能就變得面目全非了。

掌握了菜餚配色的方法還是不夠的，還要熟知一些色彩搭配的原則。這樣，才能使菜餚達到自然美和藝術美的巧妙結合。

首先，要突出主題，選好主色。從美學的角度講，就是要有一個「基調」。一道菜餚的顏色，一般都是以主料色為基調，其他顏色的搭配都是附色，是為了突出主色而定，附色的作用就是襯托和點綴。「芙蓉雞片」這道菜就是以雞肉的白色為基調，配上一些綠色的菠菜，就可以把雞片的白色襯托得更為突出了。

其次，色彩既要鮮明，又要協調。在烹飪中，經常會用對比色進行搭配，行話叫做「岔色」，這樣的配色比較鮮明生動。而要做到色彩協調，就要「順色」，就是使用相鄰近的顏色，如紅與黃、黃與綠、綠與青、青與藍等相匹配。這樣的成色就會比較雅緻和諧。同時，要注意使用暖色，暖色

可以使人興奮，很好地刺激食慾，還可以在宴會上烘托氣氛。用醬油、辣椒等紅色佐料烹製出的菜品和以肉類為原料烹製出的菜餚，多是紅、黃色。而在青、綠色的蔬菜中，也時常會點綴一些紅色，這樣能很好地造成誘人食慾的作用。

最後，在做單色菜餚時一定要注意「跳色」，就是要使這種單色菜品顯現出來。都說「美食配美器」，有一些單色菜餚，如溜魚丁、珍珠丸子，其菜色都是白色，這時如果用白色瓷盤盛裝，就會有單調之感。此時，如果配以青色瓷盤，就會彰顯菜餚的晶瑩純白之色彩，令人產生清新爽快的感覺。只有注意到菜餚搭配的這些細節，才會使色彩搭配協調，大方美觀，給人以美好的享受。

配色是廚師美化菜餚的重要手段，「色」的重要性在各大菜系的形成和發展中都有所體現。「八大菜系」不僅是一種飲食文化，同時也是一種地緣文化，其烹調技藝各具風韻，菜餚特色也各有千秋。這些風味獨特、多姿多彩的地方佳餚薈萃了中國烹調技術的精華，形成了色、香、味、形、質俱佳的烹調技藝的核心。要領略飲食文化中的色彩，就不能錯過「八大菜系」的絕「色」美味。

魯菜位居「八大菜系」之首，又叫山東菜，由濟南、膠東、孔府菜三部分構成。其歷史悠久，影響廣泛。早在春秋戰國時期，齊桓公的寵臣易牙就因「善和五味」而成為名

廚。南北朝時期的賈思勰在《齊民要術》一書中，記錄了很多名菜的做法，較為系統地總結了黃河中下游地區的烹飪技術，很好地反映了當時魯菜高超技藝的發展狀況。到宋代的時候，宋都汴梁所做的「北食」就是魯菜的別稱，已經初具規模。發展到明清兩代，魯菜已自成菜系，從齊魯到京畿，關內和關外，都深受影響，飲食的群眾基礎非常廣闊。

魯菜系經過長期的發展，現在已經是名品薈萃，有典雅華貴的「孔府菜」，更有千姿百態的各色地方菜和風味小吃。魯菜系內部的兩個派系在烹飪技藝上是各有特色，膠東菜擅長蒸炸熘爆，選料多為海鮮，口味以鮮奪人，偏於清淡；濟南菜則以湯著稱，十分講究清湯和奶湯的調製，清湯色清而鮮，奶湯色白而醇。從整體上來說，魯菜以清香、鮮嫩、味醇見長。

糖醋鯉魚是魯菜當中的一道傳統風味名菜。古代關於鯉魚的神話故事很多，大都是說鯉魚有神仙本領，能夠變化為龍。陶弘景在《本草經集注》中記載：「鯉魚為諸魚之長，形既可愛，又能神變，乃至飛躍江湖。」雖然把鯉魚說得神乎其神，但是吃的時候卻是毫不嘴軟。早在《詩經》裡就有用鯉魚做膾的記錄。在唐朝以前，鯉魚被列為魚類最上品，是餐桌上的佳品。到了唐朝，因為鯉與李諧音，律令規定不准吃鯉魚，鯉魚還被視為祥瑞之物。可是到了宋朝，鯉魚又

成了席上菜。隨著經驗的不斷豐富，到明清時期，鯉魚的吃法更為講究了。清代的人們曾以鯉魚尾為貴，將其列入「八珍」。而無論古今，黃河鯉都最被稱道，濟南的地利之便，北臨黃河，那裡所產的鯉魚不僅肉質肥嫩，而且金鱗赤尾。糖醋鯉魚就是以濟南所製最為有名。此菜本源在洛口鎮，傳入濟南後，經過幾代名廚不斷改進，變成了載譽全國的名菜美食。在燒製的過程中，充分起了魯菜烹調的特長，先炸至金黃色，再透過調味上色，成菜色澤紅潤，外脆裡嫩，酸甜可口。

蘇菜和浙菜被人比作是清秀素麗的江南美女，在菜餚烹調技藝中，特別講究和追求菜品的色、香、味、形的完美。江蘇自古以來就是富庶之地，經濟繁榮，文化發達，有不少朝代在蘇州建都。蘇州菜精緻細巧是出了名的，這一特點就與當地的文化水準大有關係。飲食方面精益求精，這種講究並不是在原料的選取上，而是注重配料和調味的技藝。北宋時期的《清異錄》就有關於蘇菜的一些記錄。隋煬帝時期在揚州建造宮苑，定為行都。當時江蘇所產的糟蟹和糖蟹均為貢品，要用金色的紙剪成龍鳳花密密地貼在擦拭乾淨的蟹殼上。另外，還有用碧綠的竹筒或者菊之幼苗將鯽魚、鯉魚等纏裹成的「縷子膾」，用魚鮓之片拼合而成的牡丹狀的著名花色菜品「玲瓏牡丹鮓」等，這些都說明唐宋時期江蘇已經

有製作複雜、色彩鮮豔、造型精美的工藝菜品了。到清代，江蘇菜的烹飪技法日益精熟，菜品大為豐富，自己的風味特色已經形成，清人袁枚的《隨園食單》就是在南京寫成的，書中所記菜點也多為淮揚菜。

淮揚菜、蘇錫菜、金陵菜、徐州菜是蘇菜的主要組成部分，蘇菜系追求本味，清鮮平和，菜品色形俱美。叫花雞是蘇錫的傳統名菜，又叫黃泥煨雞。傳說此菜與明朝大學士錢牧齋頗有淵源。

錢大學士散步時看見一個叫化子在吃雞，雞肉的香味令人垂涎，他差人去打聽，並拿到一塊，錢大學士品嚐後，頓覺味道很不平常。回到家中，他就按照叫化子所說之法來製作，並取名為「叫化子雞」，味道絕妙。後來用來招待柳如是，獲得了「寧食終身虞山雞，不吃一日松江魚」的高度評價。

至今，叫花雞已經有三百多年的歷史了，此菜在民間製法的基礎上又加以完善，現在蜚聲國內外，在日本常被當作最珍貴的中國名菜而登堂入室。這道菜就是在不破壞雞肉原有自然色香的基礎上進行加工，保持了原汁原味，皮色經過烤製金黃澄亮，裡面的肉質白嫩酥軟，讓人垂涎三尺。

浙菜也是富有江南特色且歷史悠久的著名地方菜種。杭州菜是浙菜的代表，名聲最盛，熟知的佳餚有龍井蝦仁、西

湖醋魚、東坡肉、八寶豆腐、荷葉粉蒸肉等。菜品清鮮爽脆、淡雅精緻。在製作過程中突出主料，注重配料，多利用四季時蔬作為輔料來襯托主菜，使主料在色彩、造型上都更勝一籌。如在烹製清湯越雞時，會襯以菜心、香菇、火腿等，讓湯汁看起來更加鮮香誘人。經過長期的發展演變，浙菜更加講究配色、造型與刀工、刀法，其淡雅的配色和細膩秀麗的特色深受國內外美食家的讚賞。

總體來說，「八大菜系」都有各自獨特之處，在色、香、味、形、質上力求盡善盡美的同時，也希望將自己的特色發揚光大。無論是哪一個菜系，都將「色」作為佳餚的重要考量標準，因此，在注重菜品本身色彩的同時，也特別注意佳餚與美器的配合。美食、美器相得益彰。將美食與美器進行巧妙搭配，不僅為美食錦上添花，還能體現菜餚的藝術之美。從古至今，在使用器具上先人已經積累了很多經驗。

要做到美食與美器的和諧統一，就要追求器具的材質、花色等與菜餚的匹配，這樣才能形成完美的統一體。這裡主要講述一下器具的顏色紋飾與菜餚色澤的搭配。器具與菜餚的色彩組合之間是相互映襯和烘托的關係，要特別注意統一色和對比色的應用。色彩單一，沒有明顯圖飾的單色盤在餐桌上烘托菜餚的功能十分突出，能夠與菜品的色澤構成色彩對比，非常悅人耳目，所以深受大家喜愛。對於「五香爆

魚」、「蝦籽海參」等色澤較深的菜品來說，若選用白色或淺色的器具，就可以減輕菜餚的色暗程度，給人帶來愉快的感覺；若是選用深色的盤碟，就起不到調和菜餚色度的效果了，反而會抑制人的食慾。相反，對於那些色澤鮮亮的菜品來說，如潔白如玉的「太湖銀魚」、「雞茸蛋」等菜餚，如果配以紅花瓷等色調較深的器具，或者帶有色彩紋飾的盤碟，就能彰顯菜餚的特色，帶來淡雅的色調效果，使人的心情舒暢，食慾增加。因此，美食與美器的組合要因菜制宜，才能相輔相成，相得益彰。

　　總而言之，每一道菜的出爐，都是為了滿足人們生理和心理上的雙重需求。所以，一道好的菜品不但要能飽腹，還要能大飽眼福，這樣才能刺激人們的味蕾，產生食慾。色彩是食物製作過程中首先要考慮的，一道菜就是一件藝術品，背後所承載的是深厚的歷史文化，是廚師的滿腔心血，更是人們的殷切期望。

第二節
身健體康好放懷 —— 食物色彩與健康

在中國一直有「藥補不如食補，食療勝似藥療」的說法，這足以說明醫食同源的思想早就深入人心。尤其是進入現代社會，生活節奏不斷加快，雖然生活條件和生活品質得到很大程度的改善和提高，但相應地，也給現代人帶來了巨大的壓力。眾多的壓力會干擾我們的身體狀態和精神狀態，許多人的亞健康狀態和疾病都與面臨的壓力有著密切連繫。所以，現代人重視和學會養生就變得特別緊迫和重要了。

「人是鐵，飯是鋼」，人們離開食物是無法生存的，但是對食物的追求也不能僅僅停留在果腹階段，每天充斥在我們周圍的食物各式各樣，要講究健康的搭配，搭建合理的飲食結構。中國的傳統養生文化積累了豐厚的財富，其中調理飲食對於養生的重要性不言而喻。食療方面，中國古人有著獨具匠心的見解，現存最早的食療專論當推唐代著名醫家孫思邈的《千金要方》和《千金翼方》，其中記錄著：「安身之本，必資於食，不知食宜者，不足以存生也。」這充分表明，那時人們已經認識到飲食與延年益壽休戚相關。古人認為，食物是人體獲得精氣的重要來源，精氣是人體進行生命活動的

基礎。所以，科學合理地攝入食物，就能夠為身體提供所需營養，達到以食健身、延年益壽的目的。

　　重視養生之道就要從食物抓起，不僅要注意食物的葷素搭配、食物的多樣化以及配合時令等，食物的色彩對於養生的作用也不可忽視。五顏六色的食物，無論哪一種顏色都有其代表的獨特意義。現存最古老的中醫學文獻《黃帝內經素問》或稱《黃帝素問》裡面就主張自然與人體的感應，以五色說來診療。雖然也用陰陽、五行來牽領，並配以五色、五臟、五情等，但值得重視的是，《黃帝素問》中提到的「色」就是其原本之意，即青、赤、黃、白、黑五行系列，同時與東、南、中、西、北對應。在陰陽的統攝之下，試圖從「色」入手去揭示人體內部的感應以及人體與外部世界的關係，以達到療疾養生的最終目的。其中更有記載：「東方青色，入通於肝……其味酸……其類草木……南方赤色，入通於心……其味苦……其類火……中央黃色，入通於脾……其味甘……其類土……西方白色，入通於肺……其味辛……其類金……北方黑色，入通於腎……其味鹹……其類水……」《黃帝素問》認為各種器官都有與之相應的「色」，各種器官是否正常都會反映在「色」上。這就是所說的「五臟」之「氣」與「五色」的關係。這裡就有目診之法，即要「察色按脈」。在《五臟生成篇》中提道：「凡相五色之奇脈，面黃目

青，面黃目赤，面黃目白，面黃目黑者，皆不死也。面青目赤，面青目黑，面黑目白，面赤目青，皆死也。」、「五色」是「五臟」之氣的外在表現，因此觀察「五色」可以知道「五臟」情形，這是具有臨床意義的。

對「色」重視是《黃帝素問》的一大特點。此外，還依據五行觀念來分類別目，諸如五穀、五果、五菜、五畜、五味、五病等，這些分類並不是簡單的移植，可以說是經驗的提升，是依據觀察所得來配合五行說以建立自身的體系。因此這種古老的經驗之論對於後來的中醫理論和養生文化都大有裨益。現在，依據養生學和營養學對人體健康的很多指導都沒有脫離中國傳統的中醫學和養生文化。

飲食是健康的基礎，所以食物本身具有何種營養價值就變得非常引人注目了。傳統醫學中已有「五色配五臟」的食療理論，現在，科學家也透過對多種食物營養成分分析的實驗證實：食物的顏色確實與食物的營養價值密切相關。食物顏色與身體健康之間有著千絲萬縷的連繫，當我們了解了身邊五顏六色的食物所蘊含的奧祕時，不僅能吃得開心，更能吃出健康。

科學家們發現，食物中含有一百多種已知的生物活性成分，這些成分在人體的生物化學反應中起著至關重要的作用。不同顏色的食物有著不同的營養價值，而不同營養成分

對人們的身體和心理又有著各種不同的特殊功效。

　　紅色食物富含番茄紅素、丹寧酸等，具有很強的抗氧化性，可以保護細胞，有抗炎作用。按照中醫五行學說，紅色屬火為陽，所以紅色食物養心，進入人體後能入心、入血，大多數的紅色食物都具有益氣補血和促進淋巴液生成的作用。容易患感冒的人群可以多吃紅色食物，如胡蘿蔔中所含的胡蘿蔔素，能夠在人體內轉化為維生素 A，有保護上皮組織，增強抵禦感冒的能力。多食紅色食物還可以為身體提供豐富的蛋白質和無機鹽，大大增強心腦血管活力，促進人體的新陳代謝。

　　生活中的紅色食物很多，如番茄、西瓜、辣椒、胡蘿蔔、瘦肉等。無論是果蔬還是肉類，這些食物有這樣的顏色特徵是因為它們的體內富含一種天然色素，即類胡蘿蔔素，主要包含番茄紅素和胡蘿蔔色素兩大類。上面所提到的紅色食物之所以具有高效抗氧化作用，就是源於番茄紅素。番茄紅素對於癌症等疾病還有預防和抑製作用，還能夠阻止低密度脂蛋白膽固醇的氧化損傷，有效改善血脂代謝，從而減少動脈硬化和冠心病的發生。

　　黃色食物養脾，在五行中黃色為土，攝入黃色食物後，其所富含的營養物質主要會集中在中土區域，即脾胃。多吃黃色食物對脾胃大有好處。一般黃色食物中都含有比較豐富

的維生素 A 和維生素 D，可以減少胃炎、胃潰瘍等疾患發生，同時，還能促進鈣、磷等元素的吸收，造成強筋健骨的作用。我們常吃的南瓜和黃豆都是黃色食物中的精品。南瓜是絕好的抗癌食品，還有降低血糖和減肥的功效，深受女性的喜愛。黃豆除了富含大豆蛋白外，礦物質也很豐富，還含有兩類類黃酮 —— 染料木黃酮和大豆苷原，這對於降低女性患乳腺癌的機率有著突出貢獻。所以每天吃一份豆腐或者喝上一杯豆漿是很明智的。尤其是女性朋友，不妨多吃一些。

另外，因精神壓力或者大氣汙染等因素所造成的傷害，都可以透過黃色食物來修復。

綠色食物一直是人們的寵兒，是生命健康的「清道伕」和「守護神」。綠色入肝，多吃綠色食品能達到舒肝強肝的功效。此外，綠色食物的淨化能力很好，是人體良好的排毒劑。綠色蔬菜中含有豐富的葉酸，它不僅是人體新陳代謝過程中最重要的維生素之一，可以有效消除血液中過多的同型半胱氨酸，保護心臟的健康。同時也深受孕婦的青睞，因為葉酸是防止胎兒神經管畸形的「靈丹」之一。對於那些正處在生長發育或者患有骨質疏鬆的人群來說，更應該多食綠色食物。享有「生命元素」稱號的鈣元素的最佳來源就是綠色食物，其蘊含量比我們通常認為的含鈣「富礦」 —— 牛奶

還要多。所以經常吃綠色食物是最好的補鈣途徑。

　　從中醫養生學角度講「黑色入腎」，從營養學角度看，黑色食物富含礦物質和維生素，均來自天然，有害成分極少。營養成分不但齊全，而且質優量多。那些顏色呈黑色或紫色、深褐色的各種天然植物或動物都屬於黑色食物。很多研究表明，黑米、黑豆、黑木耳、海帶、紫菜等黑色食物的營養保健和藥用價值都很高，經常食用可以明顯減少動脈硬化、冠心病、腦卒中等疾病的發生。食品專家建議多食黑色食物不僅可以調節人體的生理功能，刺激內分泌，增強造血功能，提高血液中血紅蛋白含量，還有著潤膚美容的作用，也可以在一定程度上延緩衰老。

　　白色總是給人純淨的感覺，然而，白色食物卻一點也不「單純」，它們也富含多種營養，是餐桌上不可或缺的一員。在日常生活中，大蒜、稻米、燕麥、白蘿蔔、白菜、蓮藕、竹筍、冬瓜、百合、牛奶等都是十分常見的白色食物。大蒜是其中的佼佼者，被稱為「健康衛士」，千百年來為人類的健康作出了巨大的貢獻。大蒜是生活中常用的調味品，也是最早用於治療和預防疾病的藥物，具有很高的藥用價值。大蒜中最為寶貴的營養價值是它所含的生物活性物質 —— 多種有機含硫化合物，它們也被稱作蒜素，具有很強的抗氧化性，可以阻礙亞硝酸鹽和硝酸鹽轉化為致癌的亞硝胺，有效

抑制癌細胞活性，因此具有良好的抑制腫瘤和抗癌作用。除此之外，大蒜還具有殺菌消炎，預防動脈硬化的功效，不愧是白色食物中的「明星」食物。

在五行中，白色屬金入肺，多食白色食物有利於益氣行氣，是養肺的佳品。大多數白色食物蛋白質成分都較豐富，能夠活化身體機能，是維持正常生命活動所必不可少的，經常食用不僅能消除身體的疲勞，還能促進疾病的康復。尤其在秋冬季節，不妨多吃一些白色食物，氣候比較乾燥，這個時間身體最容易缺水了，透過飲食來補水比喝水的效果要好很多。在做菜時，可以選擇白蘿蔔、白菜、冬瓜、百合、銀耳等，其中，白菜和白蘿蔔的功效最好，可謂是最經濟實惠的滋補品了。因為白蘿蔔中維生素 C 的含量比蘋果和梨高 8 到 10 倍，而白菜中也富含維生素 C 和維生素 E，還有大量的纖維素，不僅可以預防燥熱所導致的皮膚乾燥，還能促進胃腸蠕動，預防便祕。烹調方式上最好選擇煲湯，因為多汁的流食，如冬瓜湯、雪梨羹等非常適合在秋冬食用，既能清熱生津、化痰潤肺，又可以滋陰潤燥、補肺養心。

白色食物還是一種安全性相對較高的食物，其中的脂肪含量要比紅色肉類低得多，所以十分符合科學的飲食方式。高血壓、高血脂、脂肪肝等患者不妨多吃，對身體大有好處。

　　食物的顏色不僅能刺激人的食慾，還能影響人的情緒。不同顏色的食物對情緒的影響各不相同，但都或多或少地造成調節和改善心情的作用。調動內在情緒的最好辦法就是最大限度地攝取不同顏色所具有的能量，把食物的色彩吃進肚子裡。

　　最能刺激食慾的顏色是橙色，當人們心情灰暗或者憂心忡忡的時候，這種色彩能夠使人振奮，相應的食物有柑橘、芒果等。紅色是一種在情感上非常強烈而且充滿活力的顏色，能夠促進血液循環，振奮心情，如果你食慾不佳，可以多加一些紅色食物到你的一日三餐中。黃色對集中精力和提高學習興趣大有幫助，它能夠刺激神經，激發能量，尤其適合作為早餐的顏色。如果將黃色和紅色搭配起來就更好了，這兩種顏色讓人感覺非常「友好」，能夠過目不忘，很好地增進食慾。綠色則代表著自然、鮮活，有利於穩定心情和舒緩緊張的情緒，與其他顏色的食物搭配在一起效果會更好。黑色食物富含天然黑色素，研究發現，黑色素具有清除體內自由基、調節血脂、溫補五臟等特殊功效，可以保護身心，令人沉著自信。白色擁有很強的能量，能夠引導出生命的基本原動力，有助於激發人的創意和積極的想法。

　　食物的色彩與我們的健康息息相關，健康的標準不止在於有一個好的身體狀態，還要有良好的心理狀態。為了達到理想的健康狀態就要給生活還以顏色，堅持每天吃色彩多樣的瓜果蔬菜，為自己的健康著色。

第三節
醉翁之意不在酒 —— 色彩之中看文化

　　中國文化歷來重視禮儀，飲食文化作為禮儀的物質實體，其中所包含的民族文化因素非常豐富。中國的飲食魅力不僅在於食物本身，還表現在其所具有的無窮的文化和精神輻射力上。中國人把吃推及所有的人際關係領域，與飲食相關的社會和文化現象充斥在人們能觸及的所有方面，飲食文化的功能被發揮到極致。

　　中國人對「人倫」關係很重視，孟子言：「父子有親，君臣有義，夫婦有別，長幼有序，朋友有信。」而配合這些人倫關係所開展的帶有禮儀性的飲食生活，不但極其豐富多彩，而且都蘊含著深層的社會意義。如中國的敬酒之禮是最為常見的禮儀。入座後，主人要先向客人祝酒，斟酒時也有一定的規程，先主賓，後主人，一般從賓客右側進行，先女賓，後男賓。酒要斟八分，不要過滿。在擺放菜餚時，也有相應的禮儀規則。上菜要先冷後熱，在上全雞、全魚之類的整菜時，頭尾都不能朝向正主位。飯食要靠左手放，酒、飲料、羹湯等要靠右手放。這些飲食之禮所關注的已經不是食物本身了，而是透過飲食來表達對人與人之間關係的禮貌和尊重。

在中國飲食文化中，年節食俗是很有特徵的文化現象，每個傳統節日都有應節食品，這些食物凝聚了祖先偉大的創造力，集中顯現了中華飲食文化的精髓所在，也被賦予了更加豐富的內涵。年節食俗的形成經歷了漫長的發展過程。在中國古代，大部分節日都是單月單日，如人們熟知的一月一日元旦、農曆五月五日端午節、農曆七月七日七夕節、農曆九月九日重陽節等。中國人歷來喜歡成雙成對，認為這樣才吉利。那大多數節日都是單月單日又有何深意呢？其實這些節日本身並不像後來演化得那麼歡天喜地，而都是一些很不吉利的日子，非「凶」即「惡」，各有禁忌，因此才被叫做「過節」。正是這些所謂的惡月、毒日才促成了節俗的形成。

傳承下來的節俗中，幾乎每一個節日都有禁忌、敬神、驅邪以及祈求福吉的活動，飲食在節日期間就成了從事這些活動的主要手段和工具。人們把平時吃不到的美味佳餚擺上神龕，供奉神靈，希望能夠討得諸神的歡心，保佑整個家族度過這些不吉利的日子。這樣，節日食俗就相繼產生了，並成為節日習俗的重要組成部分。隨著社會的不斷進步，人類文明程度得到不斷提高，雖然已經不再將單月單日視為惡月、毒日，但是節日期間，祈願祝福作為特有的心理定式卻被積澱下來，蘊含著年節食俗深層的意蘊。所以，長期以來，日常飲食和年節飲食都有所區別，人們將年節飲食放在

一種特殊的位置和氛圍中，在享受美味佳餚的同時，抒發著內心最為真誠美好的祝願。

　　中國人對食物的偏好和鑽研是舉世聞名的，不僅追求美食種類的豐富多彩，也會追求食物的色香味。中國是一個多民族國家，各個民族在飲食方面的獨特個性共同構成了飲譽世界的中華美食。所以，我們在了解以漢族為主體的節日食俗的同時，也應該對少數民族的飲食文化有所了解。尤其是在食物色彩搭配上，透過對這些色彩的分析，來深入挖掘飲食背後蘊藏的文化含義。

　　先以除夕食俗為例，北方地區在除夕之日多吃餃子，取「更歲交子」之意。「子」為「子時」，交與「餃」諧音，有喜慶團圓和吉祥如意的意思。現在，吃餃子有了更多的搭配，有的會在餃子裡包些糖，意味著未來生活更甜美；有的會放些花生，象徵著健康長壽；有的會在個別餃子裡包硬幣，誰能吃到，誰就會財運亨通。而南方地區在除夕則多吃元宵和年糕。元宵也叫「糰子」、「圓子」，意味著「全家團圓」。年糕多用糯米製成，吃年糕有「年年高」之意，因為古人相信「百事皆高」的說法。隨著時代的發展，應節食品在製作工藝上都遠遠勝過平時的吃食。拿重陽糕來說，重陽節吃重陽糕的習俗始於漢代。一開始，重陽糕的做法十分簡單，用麵粉揉成團蒸熟就可以吃了。唐代時期，開始在糕上放置一些

動物形象。到了宋代，就更為講究了，不僅將重陽糕塑成各種形狀，還用五色米粉製成彩糕。宋代詩人範成大有詩云：「中秋才過近重陽，又見花糕各處忙。面夾兩層多棗栗，當筵題句傲劉郎。」這裡所描繪的就是重陽花糕。明清時期，重陽糕的花色更多，製作越來越精美耐看，大大增加了節日的喜慶氣氛，也更加富有民俗意味。

　　少數民族在年節食俗上對食物的追求不止停留在食物本身，也特別看重食物的傳情寄意之情趣。農曆三月三，壯族人都有吃五色蛋和五色飯的習俗，五色一般由黑、黃、紫、品紅、品綠組成，這些顏色基本上都來自植物之色。他們將五色蛋煮熟，分別放到盛有五色飯的五個碗裡，來表達對這一年的祝願，五穀豐登、六畜興旺、風調雨順、老幼安康、吉利祥福。五色蛋還是未婚男女求愛專用的信物。節日裡，他們用彩蛋來物色意中人，一旦確定，就會用手中的彩蛋碰撞，如果彩蛋雙雙碰破，就表示情投意合，彼此交換彩蛋並吃掉，兩人之間的戀愛關係就確立了。不止壯族有這種習俗，南方的侗族等也有這一習俗，只不過侗族男女喜歡「以粑傳情」。他們十分講究糍粑的製作，將雪白的香糯揉勻，做成扁圓，再用顏色印上各種富有民族特色的漂亮圖案，點上紅點，用以傳達真誠的情意和祝福。

　　苗族的「姊妹飯節」也獨具特色，被稱為「東方情人節」

或「藏在花蕊中的節日」。關於此節的來歷雖然有著不同版本的傳說，但是每一個故事都與感情相關。其中之一的七姐妹的故事，講的是很久以前，有一戶人家有七個女兒，都長得既美麗又大方，她們都想嫁一個好苗生，於是就一起商量了一個好辦法，那就是一造成山上去採集樹葉，煮上一鍋彩色糯米飯，邀請四方後生來吃飯，唱山歌、跳圈舞。這樣接連三天三夜的歡歌狂舞，七姐妹都找到了各自的如意郎君。然後將彩色糯米飯送給情郎，並囑咐他們擇日來迎親。七姐妹的做法開了苗家自由戀愛的先河，「姊妹飯節」也由此流傳開來。

　　每年的農曆三月十五，在被稱為「天下苗族第一縣」的貴州省臺江縣都會舉行「姊妹飯節」。節日期間，每家都要吃姊妹飯。姑娘們上山採來多種色彩的野花，用這些野花的汁液把糯米染成五顏六色後蒸熟。一般有紅、綠、黃、紫、白五種顏色。每一種顏色都有其獨特的寓意。紅色象徵繁榮昌盛，綠色象徵美麗的清水江，黃色象徵五穀豐登，紫色象徵紫氣東來，白色則象徵純潔的愛情。在節日當天，姑娘們會用姊妹飯來傳達感情，她們會在飯裡放上一些傳情達意的小玩意兒，當所有娛樂活動結束後，小夥子們就會收到姑娘們送上的彩色糯米飯。如果飯裡放著辣椒或蔥蒜等，就表明姑娘不喜歡他，知趣的話就該退出了；而如果放著一雙紅筷

的話就表示姑娘喜歡他，願意和他交往；若只有一支筷子，則是暗示小夥子不要單相思了；什麼都沒有放的話，即表示對小夥子無心，來去都是空空，沒有任何感覺。透過一碗五彩的糯米飯，我們看到了苗家姑娘的勤勞和熱情，也體現了她們對自由戀愛和幸福生活的追求和嚮往。

這些節日食俗集中體現了中華民族飲食文化的偉大創造和風味特點，無論是這些食品的形態，還是它們的特殊色彩，都較之其他食物有著更為豐富的文化意蘊和象徵意味。

第五章 色彩與服飾

第一節
山石榴花染舞裙 ── 傳統服飾色彩文化

　　服飾是人類文化最早的物化形式之一，在人類社會發展的早期就已經出現了，原始人類會用身邊能夠找到的各種材料，如羽毛、貝殼、樹皮、獸皮等來保護和裝飾身體。這些最初形式的服飾就變成了記錄人類文明的具象符號，服飾也伴著人類文明的發展成為一種文化現象。它們不僅是人類用來包裹身體的必需品，其中還滲透著各個時代人們的主觀意願、社會風俗、道德風尚和審美情趣。因此服飾文化有著雙重意蘊，它既是物質文明的結晶，又是精神文化的載體。

　　服飾的產生是飾在前、服在後。服飾的創造和發展演變是一個看似簡單、實則繁雜的過程。它的推動力潛存於民族文化深層意象之中，難以用語言來表述，但是它卻折射出社會文化演進的錯綜迷離的關係。如同其他文化藝術一樣，中國傳統服飾作為中國文化的重要載體，經過中華民族世世代代不斷地日積月累，歷經五千年的風雲變幻，終於形成了兼容並包、異彩紛呈而又獨具東方韻味的服飾文化體系，並對世界上的許多國家，特別是亞洲各國產生了深刻而持久的影響。

　　中國歷經數千年的滄桑變化，形成了源遠流長、博大精深的文化體系。服飾文化在這個體系中占有十分重要的地位。縱觀中國服飾的發展史，我們會發現中國傳統服飾文化不僅體現著中華民族偉大的物質文化的創造，同時也凝結著中國傳統文化的深刻精髓，滲透著華夏子孫的獨特思想，有著不可忽視的文化價值。特別是傳統服飾的色彩文化意義重大。色彩是構成服飾的首要因素，在歷朝歷代都備受重視。服飾的色彩已經與社會、政治等直接相關，色彩中所折射出的已經不只是令人悅目的顏色，其中蘊含的思想文化才更加引人注目。因此，想要了解傳統服飾的色彩文化就需求中國傳統思想文化的解讀，這樣，我們才能在色彩中找到文化的棲息地。

　　縱觀中國服飾史，色彩的內涵是隨著社會的發展、時代的變化而不斷演變的。中國傳統服飾色彩的最初形態是自然色彩，在人類還沒有進入文明時代的時候，原始人類從大自然中得到靈感和啟示。考古發現也給予有力證明，紅色是人類最早製造和使用的色彩。北京山頂洞人遺址中那些被染成紅色的礫石、獸牙、貝殼等飾品，還有撒在山頂洞人遺骨周圍的紅色粉末都說明了原始人類對紅色的關注。這不僅得益於當時發達的石器製造技術，也與人類生存環境密切相關。普照萬物的太陽、溫暖人類的火種以及動物那殷紅的鮮血無

疑給了人類溫暖、安全、希望和生命。紅色得到了莫大的崇拜和敬仰，自然而然地成為人類最為關注的色彩。而人類用自己的聰明和智慧學會了用礦石來研磨紅色的顏料，這種技術一經掌握，很快就被用於生產和生活當中。除了利用礦物提取顏色，人類還學會從植物身上獲取不同顏色，用這些顏色塗身或紋身，抑或用來給衣服染色，這種取自於自然的色彩就構成了服飾最初的色彩文化特徵。其實這種現象在中國當代的很多少數民族服飾的色彩文化中還可以找到些許痕跡。

當人類進入到文明社會後，服飾的色彩就不再是簡單的自然色了。尊禮施色是中國傳統服飾色彩最為明顯的特徵。服飾色彩成為奴隸或封建等級制度的重要標誌之一，被賦予了特定的倫理、社會等意義。「黃帝、堯、舜垂衣裳而天下治，蓋取之乾坤。」（《周易·繫辭下》）乾坤即天地，要穿上遵循取法天地之色而為的衣服去祭祀天地、鬼神與祖先。這樣部族社會裡人與人之間的活動才會有秩序地進行，天下由此而治。在這裡，統一服色成為諧調社會的一種手段。不過，傳說中黃帝所處的時期大約相當於仰韶文化時期，那時即使孔老夫子也感到文獻不足，而「不知之也」。因此，那個時代的服色觀念也就不能確知了。

周朝在中國歷史上是一個非常重要的轉折時期，它的分

封制度、禮樂制度、宗法制度都對後世產生了深遠而重大的影響，特別是完備的禮樂制度，更成為後世朝代的典範。周代的服飾制度是對「禮」的一個很好的註腳，西周時期對服色的規定已經煩冗到令人難以置信的地步了，尤其是上層社會，更是苛繁，這是一個名副其實的尊禮施色的時代。《周禮》中對天子、公、侯、伯、子、男、卿、大夫等不同級別的人群所穿服飾都有明確的規定。當時特設司服之職，專門負責君王的穿戴之事。由於古人對祭祀的重視，所以祭服變得非常重要，祭祀的名目、大小都直接影響著祭服的規格，不能有任何僭越和混淆。周代祭服制度相當完備，天子的祭服有大裘冕、袞冕、希冕、玄冕等六種形制。

　　貴婦的祭服也有規定，主要有褘衣、揄狄和闕狄三種形制。褘衣是王后的祭服，位居各服之首，相當於天子的冕服。當天子祭祀先祖時，王后需求穿上跟從。衣服色彩選用黑色，襯裡是白色紗縠，還會刻畫上野雞加以彩繪，作為紋飾綴於衣上。與之相配用的還有大帶、蔽膝和黑舄。揄狄地位次於褘衣，是王后祭祀先公時穿的禮服，侯伯夫人從君祭廟的時候也可以穿著。衣用青色，襯裡用白色，衣服上刻畫著長尾野雞，另外配以大帶、蔽膝、青襪和青舄。闕狄又次於揄狄，上自后妃，下至士妻，祭群小祀都可以穿。衣服顏色用赤，襯裡用白。穿著時配以大帶、蔽膝和赤舄。這種

嚴格的用色規定正是當時森嚴的等級制度的反映。而從《詩經》國風裡所反映的情況來看，民間用色要寬鬆許多，商周時期的百姓祭祀時所穿衣服也多為黑色，質料以絲為貴，貧寒人家無法置辦絲質祭服的話，可以用黑色疏布來代替。春秋戰國之際，諸侯爭霸，戰亂不止，禮崩樂壞，周朝禮制大部分失傳，天子祭服只有玄冕保留下來。秦始皇統一六國以後，從集權的政治意圖出發，索性廢止了六冕制度。

先秦時期不斷發展成熟起來的陰陽五行觀念深刻地影響了各朝代服飾的用色。五色與這種認知方式結合以後，構成了「五方正色」的圖式。青、赤、黃、白、黑成為尊貴的正色，依據五行相生相剋的原理所推演出的五德終始說，使各個朝代從中找到了具有代表性的色彩。如商朝以金德王，尚白色；周代以火德王，尚赤色；秦以水德王，尚黑色等。漢代服飾用色也是與五方方位及五行相配屬，以五時之色為服色。五時色即春青、夏朱、季夏黃、秋白、冬黑。當時朝服之色雖然以五時色為飾，但是上朝議政的時候，又要穿上皂衣，也就是黑色的朝服，這種現象也說明了漢代於五色中崇尚黑色的觀念。

總體上說，對於服色的限制，上層比下層嚴格，官方比民間嚴格，男性服飾比女性服飾嚴格。傳統服飾的類型可以分為祭服、朝服、常服、禮服、便服這幾大類別。帝王和官

吏服飾的用色雖然各代有所改易，但大多是取正色。朝服最能體現封建社會的等級森嚴，朝服是伴隨著賓禮而產生的。賓禮是指諸侯對君王的朝覲或者各諸侯國之間的聘問以及會盟之禮。在這種注重禮節的場合下，天子百官本來都是穿冕服的，後來為了與祭服相區分，就改為朝服。

　　從現有文獻記載來看，周朝時期已經有了朝服制度，皮弁服應該是最早的朝服。這種服裝通常是用細白布製成，與衣服相搭配的還有頭冠，也是用白色的鹿皮製成。冠頂是尖形，像是兩掌相合，也就因形得名，被稱為「弁」或是「皮弁」。這樣皮弁服上下都用白色，變得素而無紋，沒辦法分辨穿著者的身分，所以就要在皮弁上加以區分。在皮弁上鑲嵌珠玉，然後以珠玉的色澤和數量來分辨等級。一般規定天子用十二琪，五采玉；諸侯用七琪，三采玉；子、男用五琪，三采玉……士一級不用玉飾。當卿士退朝以後，回到自己家裡接見比自己身分低的人時，就不能再穿皮弁服了，而要換上一種用黑布製成的朝服，也叫「緇衣」。春秋戰國時期的朝服，也是用黑色布帛製成，衣服款式端莊大方，有「玄端」之稱。與之相配的首服叫做「委貌」，造型和皮弁相似，只是用料不是鹿皮，而是黑色繒絹。到了漢代，朝服一律採用袍服。《後漢書·輿服志》中記載：「乘輿（即皇帝）所常服，服衣，深衣製，有袍，隨五時色。……今下至

賤官小吏,皆通制袍……」說的就是這種情況。西漢時的朝服也使用黑色,還會在領袖部位邊緣繡上絳邊。到了東漢,凡是重大朝會,文武百官都要穿朝服赴會,即使是皇帝也不能例外。從漢代起一直到宋、明之際,帝王百官的朝服都是袍服,選用的質料以絳紗為主,因此也叫「絳紗袍」。與之相配用的服飾還有白紗中單、白裙襦、絳紗蔽膝、黑舄和白襪等。

　　唐代是中國封建社會的鼎盛時期,在輝煌燦爛文化的影響下,唐朝服飾也變得越發鮮豔奪目。中國傳統的冠服制度在唐朝發展得十分豐富完善,對後世和周邊國家都產生了深遠的影響。唐代官服通常有兩類,一類是參加祭祀和重大政事活動時多穿的服裝,即祭服或朝服;一類是為普通工作於社交活動所準備的服裝,叫做公服或常服。唐代的祭服和朝服形制與隋朝基本相同,只是形式上更加富麗華美,且對文武百官常服的用色制定了非常詳細的律令。隋煬帝時僅規定「五品以上通著紫袍,六品以下兼用緋綠」。唐朝為了進一步鞏固常服的禮儀規範,制定了品色制度,官員品級的不同決定了官服的顏色、質料、紋樣的不同。唐高祖時期制定了初步的常服規範,三品以上用紫色大科(大團花)綾羅;五品以上用朱色小科(小團花)綾羅;六品用黃色雙釧綾製作;七品、八品用綠色十花、雙巨綾羅製作;九品用青色絲布雜

綾。唐太宗時期，國家繁榮昌盛，提出偃武修文，對百官常服的色彩作了更為細緻的規定。貞觀四年下詔修訂：「三品以上服紫，四品五品以上服緋，六品七品以綠，八品九品以青。婦人從夫之色。仍通服黃。」唐高宗時期，又對八品袍服服色作了修改。原來八品服色是深青，因為這種顏色在古代是用藍靛多次浸染所形成的，會泛紅色光，在視覺上容易與紫色相混，所以唐高宗下令將八品服色改為碧綠。幾經改易，品色制度基本形成，顏色的等級依次為紫、緋、綠、青（後改為碧）。

還有一種色彩在唐代地位發生了變化，那就是黃色。在唐以前，上下可以通服，到了唐朝，則認為赤黃接近太陽之色，而日是皇帝尊位的象徵，俗話說天無二日，國無二君，所以，赭黃成為皇帝常服的專用色彩。至唐高宗初年，一些流外官和庶人還可以穿一般的黃色，到了唐高宗中期，為了防止黃色與赭黃相混，開始一律禁止官民穿黃。從此，黃色變成了帝王至高無上的皇權象徵。

相比於官方服色的煩瑣規定，民間服色到了唐代，開始變得多姿多彩，尤其是婦女的服飾。唐代女服相較於其他朝代，表現出了強烈的自信心和流行意識，最值得稱道的是唐代女子的襦裙裝。襦裙服本是漢族女子服飾中非常基礎的一種款式，即上穿短襦，下著長裙。其在唐代盛世的刺激下獲

得充分發展，成為唐代乃至中華服飾史上最為精彩動人的一筆。襦和衫是唐代各個階層女子的常服，在當時是非常普遍的穿著。而且顏色多樣，有紅、淺紅、綠色、黃色等，再加上金銀彩繡為飾，越發變得美不可言了。裙是女服的下裳，面料多為絲織品。唐代女裙的色彩、樣式、質料都超越了前代，用群芳爭豔、瑰麗多姿來形容亦不為過。這個時代，大膽用色的不是官方，而是民間。

伴隨著經濟的發展和城市的繁榮，很多樂坊、青樓出現，所謂的豔色之服便多了起來。唐代裙色以紅、黃、綠、紫為多，深紅、杏黃、月青、青綠都是很常見的色彩，尤其以石榴色最為流行。白居易《盧侍御四妓乞詩》云：「鬱金香汗裛歌巾，山石榴花染舞裙」，萬楚有：「眉黛奪得萱草色，紅裙妒殺石榴花」，李白有：「眉欺楊柳葉，裙妒石榴花」。不僅詩歌中題詠甚多，《開元天寶遺事》中也有記載：「長安仕女，遊春野步，遇名花則設席藉草，以紅裙遞相插掛以為宴幄。」足見當時紅色流行甚廣。唐代女裙顏色絢麗，名目繁多，有「珍珠裙」、「翡翠裙」、「藕絲裙」、「柳花裙」等多種名目，在唐詩中也能時常看見這些多彩的裙子，「宮前葉落鴛鴦瓦，架上塵生翡翠裙」（胡曾《妾薄命》），「燒香翠羽帳，看舞郁金裙」（杜牧《送客州唐中丞赴鎮》），「粉霞紅綬藕絲裙，青州步拾蘭苕春」（李賀《天上謠》）。唐代女裙色

彩的多姿多彩令人豔羨，而且，不僅色彩奪目，服制也有所創新，露胸、半臂、男性化的女服都出現了。這些多色多式的服裝，不僅體現出大唐氣象的恢宏大度，同時，也是對傳統觀念的一個衝擊。雖然也許是曇花一現，但是卻展示出了女性對美麗的執著追求。

宋代取代了多姿多彩的唐朝，宋裝在服色、服式上都承繼唐制，宋代朝服又叫「具服」，基本樣式是朱衣朱裳，內穿白色羅中單，外束羅料大帶，配有緋色蔽膝，身掛玉珮、玉釧，腳上著白綾襪和黑皮履。公服的品色制度基本上也是沿襲前代，三品以上用紫色，五品以上用朱色，七品以上用綠色，九品以上用青色。宋元豐年間對用色又有所變更，四品以上用紫色，六品以上用緋色，九品以上用綠色。而且服紫色和緋色衣服者，還要配掛金銀裝飾的魚袋，以此來明顯地區別職位的高低。

從孔子所說「惡紫之奪朱」開始，紫色便被視為雜色，不能為官服所用，到了唐宋，則並不避諱，紫、綠、青之類都可以是官服用色了。這是具體色彩觀念的變化，但是在制度的等級限定上，還是不能產生混亂。因此，官方改變的是具體的色彩的價值，而色彩的根本觀念依然是「政治化」的。

宋代是一個崇尚禮制的朝代，尤其是受程朱理學思想的

影響，宋代女服不再如唐裝那樣豔麗奢華，而是變得質樸簡潔，拘謹保守，色彩也以淡雅恬靜為主調。從唐以後，服色整體趨勢是日益多樣化了，其中的原因有很多，城市的繁榮是重要的社會原因，此外，五代、元朝這些歷史時期都是周邊民族向內地遷徙的時代，各民族的服飾、服色彼此都產生了影響。同時，染織工藝的發達和顏料品種的增多也為其提供了技術上的保證。

經過元代蒙古人統治之後，明太祖朱元璋統一天下，開始從整體上恢復漢人衣冠制度。明朝官吏的服飾除了品色規定外，還要在胸背上縫綴補子，文官和武官分別繡上飛禽和走獸，以圖案的不同來表示官階的高低。洪武二十四年，規定品官常服的衣料只能用雜色綾羅、采繡、貯絲，不能用玄、黃、紫三種色彩，依據《明史‧輿服志》和《明會要》中的記載，明代百官服色體現了嚴格的等級觀念，一品至四品服色用緋，五品至七品用青，八品與九品用綠。頭戴烏紗帽、身穿盤補服是明代官服的主要樣式，這種袍服式樣平民百姓也可以穿，只是顏色上必須避開玄、紫、綠、柳黃、明黃、薑黃等顏色，藍色、赭色等色彩則沒有限制。

明代女裝也是上襦下裙的形式，與唐宋時期相似，衣裙的比例與唐裝相比有所改變，原來是上衣短下裳長，到明代，上裝逐漸變長，裙子的長度縮短，年輕婦女還會在中間

加一條短小的腰裙，便於活動。裙子的色彩在明初偏向淺淡，崇禎初年崇尚素白，僅在裙幅下邊一兩寸處綴上一條花邊作為修飾。貴婦多穿紅色，一般婦女只能穿桃紅、柳綠及一些淺淡的顏色。從顏色搭配上看，明代女裙體現得最為和諧，製作精美，在沿用唐宋襦裙樣式的同時，又增加了彩繡的雲肩，使女子看起來更加光彩照人。明末，裙子的裝飾更加講究，有一種裙子叫做月華裙，裙幅從最初的六幅增至十幅，這樣腰間的褶襉越發緊密，每一褶都有一種顏色，色彩清新淡雅，隨風擺動，色彩有如月華，故得名「月華裙」。還有一種裙裝名叫「水田衣」，是以各種顏色的零碎布料拼合縫製而成的服裝，因為互相交錯的色條形如水田而得名，這種拼接的特殊效果顯得簡單而又別緻，所以贏得婦女們的普遍喜愛。

　　西元 1644 年，中國歷史上發生了許多驚天動地的大事，明朝最後一個皇帝在景山上吊自縊，宣告大明王朝的徹底覆滅。李自成領導的農民起義軍攻入北京，四月，李自成兵敗山海關，清兵進占北京，入主中原。九月，順治帝遷都北京，開始了大清王朝的統治。清朝對服飾的重視程度非同一般，認為服飾攸關國運之安危、皇權之盛衰。所以在入關之初，清廷就頒布命令，要求漢族與其他民族衣冠要遵循本朝制度，順治帝甚至聲稱：「遵依者，為吾國之民，遲疑者，

為逆命之寇，若惜愛規避，巧言爭辯，絕不寬貸。」於是，
一場漢族服飾整體異化的悲劇拉開了序幕。

　　這種強制手段的推行，致使漢族服飾基本以滿族服飾為
模式，改裝易服的結果就是祭服、朝服、常服、便服都要遵
循滿俗。唯一保存下來的是漢族祭服中的十二章紋，被完整
地移植到清代皇帝的祭服中。對於服色來說變動並不大，只
是具體的色彩有所調整。清統治者雖然出身游牧民族，但是
對祭祀非常重視。一年之中由禮部主持的大小祭祀活動有
七八十種，這還不包括由內務府主持的皇家祭祀。因此，皇
帝的祭服用色非常講究，一般來說，有四種顏色，太廟祭祖
要用黃色，天壇祭天要用藍色，日壇祭日要用紅色，月壇祭
月則用月白色。普通官吏的服色沒有皇帝複雜，只有藍色和
石青色。而且清朝尤其重視黃色，例如蟒袍用色，皇太子用
杏黃色，皇子用金黃色，親王、郡王只有經過特許才能使用
金黃色。女服也是如此，皇太后、皇后所穿的朝袍、龍袍都
要用明黃色。

　　清朝為了穩定政局，對服飾做了重大變革，然而，服色
並沒有太大的改變，相反，清王朝對黃色的尊尚更加明顯。
這是對皇權的維護，也是對傳統色彩觀念的強化。統治者對
服色的關注並不是好其美，而是透過色限來明確等級秩序，
維護統治。當某種顏色一經評定，就成了權勢的標誌，森嚴

的程度是今人難以想像的。所以一看到「朱門酒肉臭」、「白衫貧賤兒」也就知道了色彩的貴賤之別。

首服對於古代人來說，也是非常重要的，衣和冠都是古人特別注重的服飾內容。中國有句成語叫做「冠冕堂皇」，這裡的冠冕講的就是古代的首服。首服也叫「頭衣」，泛指一切用來包裹頭部之物。在古代，人們的首服主要有冠、帽與巾三種。

先從古人戴冠說起。現在大量的考古資料表明，古人早期所戴的冠飾與動物的冠角很相似，古人很可能是從鳥獸的肉冠和頭角中受到啟發，用木、骨、玉等材料加工成與之相似的冠角形狀，然後戴在頭上，久而久之，便成了一種特定的首服。也許，最初人們戴冠只是為了美觀，任各人所好戴與否。然而進入階級社會以後，人們開始用它們來表示自己的身分，出現了冠制。冠飾與服色一樣，都成了「昭名分、辨等威」的一種工具。中國古代冠飾名目繁多，其中最為貴重的一種就是「冕冠」。冕冠是古代帝王、諸侯以及卿大夫祭祀時所戴的禮冠。從時間上來說，夏朝時已經出現，只是當時叫「收」。周代以後就叫「冕冠」，簡稱「冕」。這種冠飾形制非常複雜，每個部分都有講究。冠頂是一種長方形的木板，名「延」，也叫「冕板」。前圓後方，象徵著天圓地方；前低而後高，以示俯伏謙遜。冕板表面會裱以細布，

上面漆成玄色，下面漆成紅色。冕板前後掛上數串玉珠，名「旒」，旒的多少代表著身分的高低，以十二旒最貴，專用於帝王。於冕冠上掛玉珠的用意，除了表明身分外，更主要的是擋住戴冠者的視線，使其做到目不視邪，不見不正之物，後來的成語「視而不見」就是從中演繹而來。冕板的下部就是冠身，古稱「冠卷」，在其兩旁，各有一個對穿的小孔，用來穿插玉笄，以固定冕冠。在兩耳附近還要各垂一段絲繩，下懸玉石，這就是所謂的「充耳」，提醒戴冠者要時刻注意，切勿輕信讒言。用今天的話來說，就是不要輕易相信別人的「小報告」。這種冕冠形式複雜，冠體笨重，戴冠者自然就不能左顧右盼，只能正襟危坐了。所以，人們常用「冠冕堂皇」來形容一個人外表的端莊與嚴肅。但是這種冕冠形制，到了漢代已經失傳。東漢明帝時代，重新定製了冕冠制度，從此便歷代相襲，經久不衰。

當然，戴冠並不是男子的專利，女性也可以戴冠。古代婦女用於行禮的冠飾一向以鳳冠為重。戴鳳冠、著霞帔一直是古代婦女的最大榮耀。《紅樓夢》第一百一十九回寫到賈寶玉與賈蘭即將赴考，王夫人和李紈都不免有些擔心，寶玉是這樣安慰李紈的：「嫂子放心，我們爺兒倆都是必中的，日後蘭哥還有大出息，大嫂子還要戴鳳冠、穿霞帔呢。」可見鳳冠在人們心目中的地位，幾乎成了貴婦的代名詞。

　　從宋代開始，鳳冠被正式定為禮服，收入冠服制度。而元代並不戴這種鳳冠，直到明代取代元的統治，才將漢代傳統服飾恢復。明初就規定皇后在冊封、謁廟以及重大朝會時都要戴鳳冠。此時的鳳冠形制比宋代要複雜。洪武三年對皇后鳳冠的定製要求圓框之外飾以翡翠，上面要有九龍四鳳；另加大小花各一枝，冠的兩旁需求綴上兩扇雲形片飾，稱為「二博鬢」，用十二花鈿。永樂時期又規定，外帽翡翠用翠龍九條，中間的一條要口銜一顆大珠，其餘的龍口銜珠滴。冠上另加翠雲四十片，大小珠花都用十二枝，冠的兩旁附「三博鬢」。形制比以前更為複雜，鳳冠變得越發精美。依據明朝的制度，只有皇后、嬪妃可以戴鳳冠，內外命婦所戴的禮冠，雖然形狀與鳳冠相似，但是冠上不能用鳳凰，只能用金翟。然而實際情況並非如此，一些達官為了炫耀自己的財富，經常為自己的母親或妻妾置辦鳳冠。如嘉靖朝權貴嚴嵩，家裡就有十多頂鳳冠，其裝飾並不比宮中妃子遜色多少。明朝滅亡以後，中國的傳統服制悉數被廢，但以鳳冠作為婦女首服的做法還是保存了下來。清代后妃參加一些慶典都會戴一種折檐軟帽，帽子上有紅色絲緯，絲緯的四周就綴有七隻金鳳，帽子正中也疊壓著三隻金鳳，每隻金鳳的頂部還各飾一顆珍珠。清代為了與明制區分開來，稱這種首服為「朝冠」，事實上就是鳳冠。

　　古人的帽子也經歷了一場變遷，古人戴帽與戴冠並不相同，戴冠純粹是為了裝飾，而帽子的最初用途是禦寒。所以直到秦漢時期，中原地區都很少有人戴帽，帽子仍然是西域少數民族所戴為多。

　　帽子變成首服在朝野流傳開來，還要感謝曹操。三國時期，由於連年戰亂，鼎足而立的魏、蜀、吳都沒有力量來講究漢代那一套冠服制度了。魏武帝曹操覺得上古先民所戴的鹿皮弁比較輕便實用，於是就用來作為首服，但是當時鹿皮缺乏，只好用縑帛來代替，並根據縑帛的顏色來區分尊卑貴賤。曹操還將這種尖頂、無襜，前有縫隙的帽子叫做「㡊」。由於曹操的大力提倡，這種帽子很快就在朝野中流傳開來，並傳諸後世。魏晉六朝時，戴帽者數量頻增，而且制帽的材料也從原來的縑帛變成了輕薄的紗縠，這種材質結構稀疏，透氣性很好，用它製成的帽子稱「紗帽」，是晉朝男子的主要首服。據說，南朝梁時，曾自立為帝的侯景平時紗帽都不肯離首，而南齊皇帝蕭道成，登基時更是戴著紗帽。

　　紗帽的顏色主要有黑白兩種，帝王貴族多用白色，百姓士庶則多用黑色。《隋書·禮儀志》中記：「宋、齊之間，天子宴私，著白高帽，士庶以烏，其制不定。」隋朝時候承襲六朝遺風，戴紗帽的人依然很多。「開皇初，高祖常著烏紗帽，自朝貴已下，至於冗吏，通著入朝，今複製白紗高屋

帽⋯⋯宴接賓客則服之。」直到唐代，仍將紗帽作為禮服用之。《新唐書・車服志》記載：「白紗帽者，視朝、聽訟、宴見賓客之服也。」宋代因崇尚禮制，冠服制度也變得非常繁複。此時紗帽依舊很時興，特別是在士大夫階層，受到普遍歡迎。紗帽的款式千變萬化，最為流行的是一種以烏紗製成的「高筒帽」。據說是蘇東坡創製，他在被貶以前經常戴之。後來的士大夫為了表示對他的尊敬，也紛紛戴起了這種帽子，還將名字改為「東坡帽」、「子瞻樣」。

　　明朝男子戴的帽子種類也很多，並且因人而異，不同的身分戴不同的帽子。官吏戴「烏紗帽」，太監戴「三山帽」，宮廷侍衛戴「鋼叉帽」，貢監生員戴「遮陽大帽」，而普通男子則戴一種黑色的圓帽，這種帽子通常剪裁成六瓣，縫合之後加上帽檐，據說此種式樣是明太祖朱元璋設計的，取「六合一統，天下歸一」的寓意，因此，此帽被命名為「六合帽」。清代男子還沿用此帽，只是形制有所變易。在清朝盛行的「西瓜皮帽」，簡稱「瓜皮帽」，就是從「六合帽」發展而來的。直到民國初年，還有人戴著這種帽子。

　　頭巾的命運相對於冠帽來說，則更富有起伏性。一方小小的頭巾背後究竟隱藏著怎樣的故事呢？頭巾一開始只用於庶民，春秋戰國時期，兵士大多都用青布裹頭，所以那時也用「蒼頭」來稱呼士卒。由於這些士卒出身多為奴隸或庶

民，所以後來索性就以「蒼頭」來稱呼百姓。秦始皇時期，也稱百姓為「黔首」，這與頭巾也有關係，「黔首」就是指黑色頭巾。誰也沒有想到，就是這樣一塊庶民專用的頭巾，竟然也有「翻身」之日。那是漢末時候發生的變化。依據史書記載，漢末的王公大臣們，雖然可以穿戴高貴的服飾，但他們卻更喜歡頭裹幅巾，其中的原因也是錯綜複雜。

首先應該是戰爭的關係。漢末亂世，征戰不休，將軍武士平時都是甲冑等身，稍有閒暇，就想輕鬆一下。頭巾相比之下，是首服中最為輕便的裝束了。所以武士戴盔帽之前，就會襯以布帛，到時只要將盔帽摘除即可，不必在另備首服。而一些統治者出於個人的隱私對頭巾加以提倡，這也是引起頭巾「身價」提升的原因之一。俗話說得好，「上之所好，下必甚焉」，時間一久就會蔚然成風。相傳漢元帝的額髮長得非常豐厚，害怕別人看見後會認為他不夠聰明，缺少智慧，所以他就用頭巾將頭髮包起來。王莽是個禿頂，他為了遮蓋自己的缺陷，即便平時戴冠，也會在冠下紮上一塊頭巾。有了統治者的青睞，頭巾也就越來越受上層人士喜歡了。除此之外，當時玄學的盛行也對此有著不可忽視的影響。將戴冠看成是一種累贅，取而代之的就是輕便的扎巾。種種原因使得頭巾這種庶民首服變成了上流社會的流行服飾。

　　魏晉南北朝時期，頭巾不僅用於家居，還用於禮見，有時甚至還可以代替盔帽。諸葛亮戴綸巾、揮羽扇指揮三軍，一直被後世傳為佳話。綸巾質地厚實，是用較粗的絲帶編織而成，所用於秋冬。春秋之季多戴質地柔軟、透氣性良好的縑巾和葛巾。人們還會根據需求，將頭巾折疊成各種形狀。如北周時出現的一種頭巾形制叫做「幞頭」，就是將寬窄相同的方形頭巾裁出四角，裹髮後將兩角繫在頭頂，其餘的兩角垂在顱後。這種「幞頭」是隋唐時男子的主要首服，一直沿用不衰，到宋朝發展成為一種官帽。上自帝王，下至百官，除了祭祀，其他場合都可以穿戴。由於「幞頭」成了官服，士庶階層便不敢問津，文人雅士又開始了繫裹頭巾的舊習。宋元時期頭巾的名目繁多，形制變化較大，身分不同的人物會採用不同的頭巾。「士農工商、諸行百戶衣巾裝著，皆有等差……街市買賣人，各有服色頭巾，各可辨認是何名目人。」(宋‧吳自牧《夢粱錄》)這種風習一直延續到明代，而且有增無減。

　　明代男子對頭巾的崇尚程度可謂是超過了以往任何時代。在兩百多年間裡，先後出現不下三四十種頭巾款式。網巾是明代頭巾歷史上使用時間最長的一種。據傳是經明太祖欽定而頒布全國的。這種網巾不分尊卑貴賤，都可用之，象徵著法令齊全。通常是用黑色絲繩、馬尾和棕絲編織而成。

清兵入關之後，強迫漢族男子剃髮蓄辮，這種首服才被廢棄。明代讀書人喜歡戴一種名叫方巾的黑色頭巾，據說也是朱元璋時期出現的。當時太祖召見大文學家楊維楨，看見他戴的方巾四角皆平，感覺很是奇特，於是就問他所戴何物，楊維楨靈機一動，答曰：「四方平定巾也。」太祖聽後非常高興，隨後便頒制天下，將這種四角方巾定為儒士、生員以及監生等文人的專用頭巾。頭巾的歷史到了明代也基本上走到了盡頭，因為入清以後，髮型發生了改變，戴頭巾的人已經極少，頭巾這種首服便隨著時間的推移逐漸銷聲匿跡了。

縱觀中國兩千多年服色的演變，在等級制度和儒家禮教思想的雙重作用下，色彩的應用已經脫離了自然屬性及其本來意義，反而成了社會地位等級差別的標誌和象徵，色彩的使用方向和範圍都有了特定的意義。中國傳統色彩觀直接影響了服飾用色，五色被認為是色彩最基本的元素，也是最純正的顏色，象徵著尊貴和權威。任何色彩相混都不能得到五正色，而五色相混卻可以得到豐富多彩的間色。五色成為本源之色，正色與間色的確定不但奠定了中國古代五色體系，更是為封建社會的禮制提供了服務。正是因為如此，從漢代直至明清，隨著社會的進步，顏料的來源不斷擴大，可供使用的顏色多達數百種之多。然而，色彩數量的增加並沒有改變傳統色彩的基本格調，仍然是以原色為主，只是色彩的表

現形式變得更加豐富和系統化。

　　直到晚清時期，腐朽的封建王朝終於走到了盡頭。歷史的車輪無情地碾過，取而代之的是煥然一新的「中華民國」，服飾也隨之一變。傳統的服色限制面臨著崩潰和瓦解。從辛亥革命到五四運動，空前的服飾革命最終完成，人們開始自覺地從審美的角度去設計服飾的款式、色彩。這種變革衝破了以正間色區別貴賤的用色觀念，在選擇服色的時候，考慮更多的是性別、年齡、體態、職業等個人條件。1949 年後，服色也幾經易變。20 世紀 50 年代至 60 年代中期，流行色是藍色和灰色。20 世紀 60 年代中期至 70 年代中期，也就是「文革」時期，因為「不愛紅裝愛武裝」的提倡，幾乎是天下一色，黃綠色風行。「文革」結束後，中國服飾色彩才真正走進了自由自在的時代。

第二節
最炫依然民族風 —— 少數民族服飾色彩

　　眾所周知，中國是一個多民族國家，除了漢族以外還有五十五個少數民族活躍在祖國的大江南北。雖然人口僅占全國人口的 8% 左右，但是他們所居住的面積卻占全國總面積的 50% ～ 60%，而且他們大多散布在偏僻而又閉塞的邊疆或海島地區。正是這種獨特的自然環境，形成了各不相同的民族文化，也正是這燦爛而悠久的文化和藝術傳統創造了異彩紛呈的民族服飾。服飾成為各民族文化的顯性特徵，也是識別不同民族的重要標誌，成為該民族文化的載體之一。這些五彩斑斕的少數民族服飾是豐富中華民族服飾的重要組成部分，中國的服飾文化長河裡正是因為有了眾多少數民族服飾的存在，才會奏出如此優美動人的華麗樂章。

　　我們要帶著多彩的眼光來認識這些絢麗多姿的民族服飾，在鮮豔奪目的色彩審美中品味民族服飾的文化韻致。中國少數民族分布最多的是西南地區，這裡生活著藏族、羌族、彝族、白族、哈尼族、傣族、佤族、拉祜族、納西族、景頗族、布朗族、阿昌族、怒族、苗族、獨龍族、布依族、侗族、水族、仡佬族等眾多少數民族。西南地區所對應的行

政區域大致包括四川省、雲南省、貴州省、西藏自治區、重慶市等，這裡的地形地貌比較複雜，少數民族生活的地方有高山峽谷，也有盆地雨林。複雜的自然環境和特殊的民族文化使得這些民族的服飾千姿百態、豐富多彩。

藏族服飾

在白雲飄浮的藍天下，色彩斑爛的藏族服裝是一道最亮麗、最搶眼的風景線。其服飾的發展歷史悠久，從第三十三代藏王松贊干布建立吐蕃王朝後，逐步形成貴族服飾的制度化，進一步完善了藏族服飾文化。文成公主入藏帶去了中原文化，松贊干布目睹到中原華美的絲綢服飾，穿上了唐太宗贈送的袍服，成為第一個穿漢服的吐蕃贊普。這次漢藏聯姻促進了漢藏服飾文化的交流。元明清時期，藏族的宮廷服飾漸趨繁複和華麗，清乾隆時的〈皇清職貢圖〉中有彩繪的藏族男女人物圖，注曰：「男戴高頂紅纓氈帽，穿長領褐衣，項掛素珠。女披髮垂肩，亦有辮髮者。或時戴紅氈涼帽，富家則多綴珠璣以相炫耀。衣外短內長，以五色褐布為之。」直至今日，在節慶活動中見到的藏族男子戴的被稱為「蒙古王公帽」的紅纓頂盤式帽，就是繼承了元代的遺制。

藏族服飾因為藏族所處的不同區域而呈現出不同的特色。整體來說，可以分為四大區域。第一是以拉薩、日喀則

為中心的衛藏地區，該地區的服飾雍容華貴，男子的服飾很注重質地，大多選用高檔織錦緞來做袍服面料。飾品不是很多，腰上會繫上織錦花帶。這裡有藏族最具代表性的藏帽——金頂帽，是用金銀絲緞進行裝飾，還會縫以兔毛或水獺毛，非常華麗。拉薩的婦女喜歡高雅、清淡的服飾色彩。一般，青年婦女內穿白色斜襟襯衣，外面穿著無袖或有袖的錦緞袍服。少女服飾的色彩很豔麗，中老年婦女則多穿黑色衣袍。她們服飾的飾物主要集中在頭和胸部，頭上戴著籐條編成的羊角形「巴珠冠」，上面綴滿紅寶石、珊瑚、珍珠等珠寶。胸前戴一串或多串紅、黃、綠相間的寶石項鏈。手上還會佩戴由玉、骨或銀等製成的手鐲和戒指。由不同色彩和色條組合而成的圍腰，藏語稱為「幫典」，是最具藏族女性特徵的服飾。通常，青年婦女喜歡豔麗的色彩，老年婦女則中意古樸典雅之色。阿里普蘭區盛行穿羔皮袍，這在整個藏區都極具特色。用金花緞作面，羊羔皮作裡。阿里北部牧羊的藏族女子所披的羊皮斗篷，就是用紅、黃、黑、綠的色布補繡成幾何形圖案，這種強烈的色彩和粗獷的紋樣，有著濃郁的原始宗教特點，而她們盛裝時所戴的一種扇形頭飾更是增添了服飾的美。這種頭飾用紅、黃等色彩的錦緞作底，上面綴滿了孔雀石和珍珠等寶石。這些裝扮讓阿里的姑娘看上去既珠光寶氣，又神祕古樸。

　　第二是康巴地區，以昌都、德格、巴塘三角地帶為中心，包括川、滇、青、藏等交界的地區。這裡受漢文化影響比較大，衣袍的面料也常用優質的織錦緞，用獺皮或其他珍貴獸皮來鑲邊。康巴的男子服飾追求彪悍、強壯之美，厚重、粗獷的服飾特點將康巴漢子的剛毅強悍完美展現，而康巴婦女的服飾則有著集美麗與財富於一身的習俗，牧區尤其明顯。她們身上所飾之物大多是家族或部落世代相傳的稀世珍寶，承載著家族的地位和財富。如同稻城和鄉城的藏族服飾所展現的那樣，那裡的女性穿的袍服是用細氆氌扎染成十字紋，腰上繫著兩層五彩「幫典」，袍子的下擺都要鑲上金花緞，頭上可說是金裹銀鑲，珠玉滿頭。她們的服飾造型不僅色彩斑斕，而且金光耀眼。

　　第三個區域是安多地區，這裡以甘肅的夏河為中心，基本上以畜牧業為主，這裡的服飾是藏族牧區的典型代表。牧區藏族女子的服飾比農區藏族女子的服飾更加華麗，她們會用金銀珠寶表達對美的追求。盛裝時，她們會將沒有經過加工處理的瑪瑙、琥珀等珠寶重重疊疊戴在頭上，給人以璀璨奪目、富麗堂皇之感。這一區域，還有一支白馬人存在著，他們生活在川甘交界的岷山山谷中，因聚居在四川平武的白馬鄉而得名。他們保留了完整而獨特的風俗習慣。那裡的男女都穿對襟花長袍，袖筒和肩部是用紅、黑、黃、綠、藍等

色彩的布條拼接而成，胸前還會有補花圖案，長袍外套上穿黑色或紅色的對襟坎肩，腰上繫著黑紅條紋的花腰帶和白色圍裙。最有特點的是他們戴的帽子，纏著紅、黑、藍三色綵線的白色荷葉邊的毛氈帽，無論男女都要插白色羽毛，男子插一隻挺直的羽毛，象徵著心地耿直，女子則多插彎曲的白公雞尾羽兩三根，以表示美麗。

最後是嘉絨地區，主要是指四川阿壩藏族羌族自治州地區，人數相對比較少。這一地區的男子服飾與康巴藏區服飾接近，戴白氈帽，穿著青色或赭色的斜襟長袍，腰纏紅黑底的銀腰帶。丹巴縣被稱為「美人谷」和「歌舞之鄉」，這裡的藏族女子非常美麗。她們的披肩是藏族婦女古老的服飾，以紅、黑和白三種顏色組成，這些流淌著古老韻味的三色披肩暗含著藏族先民原始服飾「披裹式」的痕跡。黑水的嘉絨藏族婦女頭飾與丹巴藏族女子是一樣的，也會在頭帕的一角綴上一絲穗。她們內穿白色襯衣，外著深色長袍，腰上繫著織花腰帶，下面垂著彩色長穗，之後再繫上釘有銀花的腰帶。理縣的嘉絨藏族女子生活裝非常樸實大方，醬紫和暗紅的斜襟袍服是她們經常穿的，在袖邊會鑲上紅布和花邊，繫上彩條的氆氌紋花邊的黑圍腰，外面套上黑色坎肩，這種坎肩一般是兩面穿的，平時會將裡穿在外面，以防將有花紋的面子弄髒。

　　藏族服飾崇尚白色，以白為美。儘管他們的外裝會五顏六色，但是貼身內衣都必是白色。另外，在其他重要部位的裝飾也會用白色。喜歡戴白色的氈帽，穿白色的羊皮長袍，愛圍白圍裙等。這種現象其實是藏族文化內涵的反映。在藏族人民的心中白色是神靈的象徵，潔白的哈達是藏族人最珍貴的禮物之一，姑娘出嫁時也以騎白馬為上，在舉行儀式時也會鋪上白色的氈子以象徵吉祥。居住的帳房或房屋也多為白色，屋頂上還會插上白色經幡來驅邪。在藏區的十字路口會經常見到被稱為「嘛呢堆」的白石堆，人們路過時會禱告以求得白石的保佑。總之這種崇尚白色的文化深刻地影響著藏族人民的生活，服飾也不例外。

　　藏族服飾在色彩的運用上很大膽，他們會大量運用具有強烈對比的色彩組合，如紅與綠、黃與紫、黑與白等。同時也會巧妙使用複色、金銀線等來佐襯，這樣就會使服飾色彩既醒目又和諧。這些亮麗的色彩將藏族服飾裝點得令人炫目，這從雪山走來的美麗會一直耀眼下去。

彝族服飾

　　彝族也是西南地區非常重要的民族之一，不僅居住地廣闊，而且支系繁多，這就導致了彝族服飾在色彩、款式等方面形成了鮮明的地域性特徵。彝族服飾的款式達三百種之

多，居中華民族服飾之首。色彩在彝族服飾中的表現尤為突出，它們或大膽熾熱、對比強烈；或含蓄優雅、色澤柔和。四川涼山彝族自治州是最大的彝族聚居區，該地區長期處於封閉狀態，在 20 世紀 50 年代以前還處在奴隸制社會，所以他們的服飾相對保留了較多固有的文化傳統，在彝族服飾中最具代表性。

　　彝族服飾有著上千年的歷史，因此服飾的色彩、紋飾等都遵循著千百年來在宗教、習俗、美學等方面的特有文化。彝族在唐宋時期就被稱為「烏蠻」，他們自稱「諾蘇」或「納蘇」，在彝語中，「諾」和「納」都是「黑」的意思。彝族尚黑的文化傳統深刻地影響著服飾用色，所有支系的彝族服飾都離不開黑色，只是因為地區不同，服飾中黑色的面積有所差別。雲南的元謀地區的彝族服飾用黑最多，從帽子、上衣的底布到垂地的長裙，無不使用黑色。涼山彝族婦女經常穿的三截彩色百褶裙，黑彝比白彝鑲的黑布條要寬，黑布條越寬就表示地位越尊貴。黑彝的老年婦女就只穿黑衣黑裙，以此來表示她在家族中尊貴的身分和地位。黑色在彝族人的心裡象徵著大地，將黑色作為服飾的基礎色表達了他們對土地的眷戀之情。

　　敬火是彝族人民重要的信仰，火寄託了他們濃厚的情感。在彝族著名的創世史詩《查姆》《勒俄特依》中記載了彝

族人民在與自然界鬥爭的漫長歲月中，太陽和火成為他們崇拜和敬畏的對象。火也代表著吉祥，彝族的火把節就是用火來驅害除魔，祈求五穀豐登。這種信仰促成了彝族人對紅色的喜愛，成為服飾中最亮麗的色彩。紅河流域的石屏彝族婦女的服飾色彩主要是以紅調為主，其中會點綴藍、綠等對比色，服飾整體色彩豔麗異常，衣服的袖口、後背、下擺和褲腳，特別是腰部，都是裝飾的重點。她們的腰飾不僅有繡花腰帶，還有繡滿花紋垂於臀部的腰帶頭，因此也被稱為「花腰彝」。這些刺繡裝飾的主色就是紅色，燃燒如蛇舌般的火焰紋也化為美麗的紋飾繡於長衫的後擺、環肩和袖口處。對火的崇拜讓紅色在彝族服飾中大放異彩，與深沉而神祕的黑色組合在一起，構成了彝族服飾古樸大方、凝重典雅的基本特色。

除了這兩種主要色彩，彝族服飾還會用到其他色彩，如黃、藍、白三色，服飾中鑲嵌的色布和刺繡花邊、圖案中，作為過渡色會經常使用這三種色彩，最終收到鮮豔且和諧的效果。彝族服飾色彩，特別是女性服飾最為豐富多彩。她們用各種刺繡手法將紅、黃、藍、綠、白等多種色彩裝飾於全身，色調和層次都十分鮮明，色塊之間所形成的對比和反差給人以強烈的視覺衝擊，同時也有一種明快秀麗之美蕩漾而出。

　　彝族是一個崇拜自然的民族，他們不僅多神崇拜，也認為萬物有靈。古老的彝族人以黑虎為圖騰，他們從尊虎到以虎皮、虎紋為衣飾的習俗一直延續至今。雲南大姚的彝族婦女會穿上滿身是黑紅兩色條紋的衣服，被稱作「虎皮衣」，男子所穿的對襟衫上也繡有黃色的虎紋；南澗彝族黑色的挑花方巾上也繡著「八虎紋」。這些都體現了彝族人對虎圖騰的崇拜。楚雄一代的彝族，是以馬纓花作為圖騰，世代沿襲一直保留至今。

　　相傳很久以前，整個世界洪水泛濫，彝族始祖在天神的指點下，用馬纓花樹做成獨木舟，躲過災難，才使彝族得以繁衍生息。彝族人將馬纓花視為先祖的化身。現在，彝族人還會用馬纓花木來製作祖先的靈牌和先祖的像。馬纓花在彝族人心裡已經不再是普通的植物，而是最美的吉祥物。馬纓花還是戰勝邪惡的象徵，每年的農曆二月初八都會舉行盛大的「馬纓花節」，這主要是為了紀念一位名叫咪依魯的彝族姑娘。

　　傳說很久以前，曇華山上有一個叫咪依魯的姑娘，長得美若天仙，心靈手巧，不僅會繡花，還愛唱歌，繡出來的花朵能引來蝴蝶翻飛，歌聲能引來百鳥爭相張望。有一天，她那優美動聽的歌聲飄過了高山深谷，打動了在遠山打獵的青年朝列若的心。他跟隨著歌聲，翻山越嶺，來到一片花叢

中，和咪依魯對唱起來。透過歌聲，傳遞了兩個人之間的情愫。

　　但是好景不長，當時曩華山上有個狡猾兇殘的土官，在山頂上蓋了一座「天仙園」，以請仙女下凡，在園中教人們織布繡花為藉口，來欺騙百姓。他命令每個寨子都要將最漂亮的姑娘送去伺候仙女，而實際上，凡是送去的姑娘都遭受了土官的欺騙和侮辱。就在咪依魯準備和心愛的人約會的這一天，土官派人來傳話說「天仙園」選中了咪依魯，必須在三天之內送到，否則將燒光寨子。咪依魯的阿媽哭得死去活來，鄉親們也準備躲進密林。咪依魯為了拯救備受苦難的鄉親姐妹，她將一朵含有劇毒的白色馬纓花插在頭上，毅然決然地隻身來到「天仙園」。土官見到如此貌美的姑娘，高興得忘乎所以，立刻傳酒上菜，準備與咪依魯暢飲一番。咪依魯面對兇殘的土官沒有絲毫退卻，她將馬纓花泡在了酒裡，舉到土官面前，說道：「讓我們共同乾了這碗同心酒，從此永遠相愛。」說完自己先喝了幾口，才遞給土官，土官高興地接過來一飲而盡，霎時，天旋地轉，倒在了地上。

　　當青年打獵回來，得知心上人隻身闖進了「天仙園」，他別上快刀，呼喊著咪依魯，奔向「天仙園」。但是，當他找到心愛之人的時候，咪依魯早已閉上了美麗的雙眼。他傷心欲絕，抱著咪依魯邊走邊哭，邊哭邊喊，叫著咪依魯的名

字，走遍了曇華山，也哭乾了眼淚，最後滴出了鮮血，鮮血將開滿山谷的馬纓花染得血紅血紅的。從此，曇華山上到處是鮮紅的馬纓花。彝族人為了紀念這位勇於獻身除惡的女英雄，每逢農曆二月初八這天，就會採來鮮紅的馬纓花插得到處都是，還會招親呼友，團聚一堂。青年男女也會互贈鮮花，作為定情禮物。他們的服飾上也採用了馬纓花的形狀和色澤，頭帕、衣襟、腰帶、褲腿前後左右都會繡上鮮豔的花朵，嬌豔欲滴。鮮紅的馬纓花，被賦予了鮮血和生命的內涵，將彝族人對自然濃烈的情感表現得淋漓盡致。

彝族服飾的色彩在漫長的歷史中逐漸形成了特有的色彩符號，記載著歷史和文化的訊息，也傳達著彝族人民的審美心理。彝族分布的特點決定了彝族服飾不僅款式多種多樣，色彩也更加豐富，地域的差異性使每個地區都有自己的服飾特色，也形成了不同的色彩表現方式。因此，彝族服飾的色彩所蘊含的文化內涵也相應地變得深沉而神祕，這種魅力也將吸引更多的目光，色彩的世界將會變得越發有趣。

苗族服飾

很多走近苗族的人都說苗族是世界上最美麗的民族，這也許是這個古老民族所背負的那段充滿苦難和悲壯的歷史使然。苗族的歷史就是一部遷徙史。據古籍記載，苗族起源於

五千多年前的九黎部落，部落首領蚩尤被視為苗族的先祖。《逸周書・嘗麥解》中記述了中國歷史上開天闢地以來第一次戰爭——涿鹿大戰的始末。

昔天之初，誕作上後。乃設建典，名赤帝。分正上卿，名蚩尤。於宇少昊，以臨四方。……上天未成之慶。蚩尤乃逐帝，爭於涿鹿之阿，九隅無遺。赤帝大懾。乃說於黃帝，執蚩尤，殺之於中冀。以甲兵釋怒，用大正，順天思序，紀於大帝。邦名之曰：絕亂之野。

蚩尤兵敗戰死，九黎部落變得群龍無首，分崩離析，不得不向黃河以南遷徙。不久，在江淮河湖地區建立了一個新政權——三苗國。《戰國策・魏策》：「昔日三苗之居，左彭蠡之波，右洞庭之水……」但是，就在苗族的先民們以為能夠在相對理想的環境中獲得繼續發展的機會時，又相繼遭遇堯、舜、禹的長期征伐，三苗只好被迫遷徙到江西、湖南的崇山峻嶺之中。秦漢時期，苗族已基本集中在武陵五溪地區。之後，該地區的苗族先民又開始了較大規模的遷徙，大部分沿著烏江西行，進入貴州、雲南、四川等地。而那些留在中原的苗族先民，便融入了漢族之中。正是這漫長的為了生存而不斷的跨江過海、翻山越嶺的苦難歷史，讓苗族充滿了剛毅，充滿了智慧，也讓苗族變得如此美麗，更讓苗族服裝煥發出迷人的光彩。

　　苗族因為民族大遷移，造成了群落的分割和斷落，也在環境的影響下，產生了眾多支系，因此在服飾上也有著種類繁多、異彩紛呈的特點。據史籍記載，苗族的主要支系有「花苗」、「青苗」、「紅苗」、「白苗」、「黑苗」等，這是依據不同區域苗族服飾色尚來區分的。現在，隨著經濟文化的發展，苗族服飾在樣式和色彩上都有一定的豐富。苗族服飾最大的文化內涵就是反映歷史。苗族沒有文字，苗族人就將民族精神和信仰物化於衣食住行之中，服飾最為明顯。在維繫民族生存與記錄民族發展中造成了重要作用。不少學者評價苗族服飾是穿在身上的史書，具有史料的價值。

　　在眾多的苗族服飾中，有一種叫「蘭娟衣」的服裝。據說它的來歷是源於這樣一個美麗的傳說。

　　蘭娟是古時一位苗族女首領，在帶領同胞南遷的時候，為了記住南遷的歷程，就想出來用綵線記事的辦法。當離開黃河時，她就用黃絲線在自己的左袖上縫上一根黃線；當渡過長江時，就用藍絲線在右袖上繡一根藍線；渡過湖泊時就在胸口處繡上一個湖泊狀的圖案。以後，他們渡過一條河，翻過一座山，都要在衣服上留下記號。記號隨著時間變得越來越多，從領口到褲腳都縫得密密麻麻。後來，她的女兒到了出嫁的時候，她就按照自己記下的記號，重新用各種綵線，精心繡出一套非常漂亮的女裝，作為嫁衣送給女兒。從

此，「蘭娟衣」就流傳開來。

現在，走進苗寨，反映苗族歷史的花紋圖案還是隨處可見。川滇黔地區的大花苗的白麻布裙上不同的橫線就代表了苗族先民遷徙中歷經的黃河與長江。木梳苗常戴的花披肩上用紅、黃為主的色線補繡而成的幾何圖形也有著深刻的象徵意義。交錯的長方形被稱為「水田紋」、「山水紋」，長方形裡面的紅布條則表示魚兒，十字花紋表示田螺和星星，而那長長的紅絲線和黃絲線象徵著長江和黃河。在苗族地區廣泛流行的「駿馬飛渡」、「江河波濤」等彩色圖案，更是凝聚著苗族人民強烈的感情色彩。「駿馬飛渡」所表達的依然是遷徙的主題。花邊的底色代表著洪水滔滔的黃河，有無數個代表馬的花紋相互連成一片，橫在河水之中，表示萬馬飛渡黃河。在馬的兩邊，有用紅、黃、藍、橙、紫各種顏色的絲線繡成的無數個代表山峰的三角形或塔形的花紋，層層疊疊排列在一起，象徵著崇山峻嶺。「江河波濤」的圖案所表達的也是苗族的歷史。其中有兩條白色的橫帶，表示黃河與長江，帶中還有一些星點和花紋隱約可見，江河的南岸是一組人乘著船划渡的圖案，還有一條小路和一排松樹，象徵著苗族歷經千辛萬苦遷徙來到的玉樹蔥蔥的西南地區。

苗族人民用靈巧的雙手和智慧，將民族的歷史用色彩和圖案定格在服飾上，也許這些圖案已經不再是具體的歷史事

實，只是苗族人民對歷史的一種朦朧的記憶，它們表達的依然是對祖先和故土的懷戀和思念，也是傳給子子孫孫的歷史見證。

羌族服飾

　　羌族是中國最古老的民族之一，也是漢民族的主要族源之一。殷商時期的甲骨文就已經對該民族有所記載了。在漫長的歷史長河中，羌族演化出許多支系，屬於藏緬語系的諸多民族都與羌族有著淵源，這種淵源在服飾上體現得尤為突出。古羌族人曾經創造了燦爛的牧業文化，許慎的《說文解字》中稱「羌」為「西戎牧羊人也，從人從羊」。羌族是最早將野羊改良為綿羊的民族，他們用石英製成的玉刀去割羊毛，將羊毛搓撚成毛線，織成「毹子」，史稱「褐」。《周書·異域傳》《北史·宕昌傳》中均記載宕昌羌族人「皆衣裘褐」。《舊唐書·東女國傳》中是這樣載述羌人的：「其王服青毛綾裙，下領衫，上披青袍，其袖委地。冬則羔裘，飾以紋錦，為小環髻，飾之以金，耳垂鐺……」西夏元昊統治的時候，党項羌族人的服裝原料依然多為畜產品，比如戴氈帽，穿皮衣或毛布衣等。受絲綢之路的影響，中原的錦、綾、羅之類的絲綢織品不斷地輸往西夏，西夏上層男子開始穿團花錦袍，婦女會穿繡花翻領長袍，這與原來的皮衣吐蕃

裝大相異趣。發展到清代，羌族人的服裝形制基本形成，與
現今羌族服飾大體相似。

　　目前，羌族主要分布在四川省阿壩藏族羌族自治州的茂
縣、理縣、黑水縣、松潘縣，甘孜藏族自治州的丹巴及綿陽
地區的北川縣等地。地處青藏高原東部邊緣的岷江流域，境
內群山逶迤，河谷縱橫，氣候寒冷，溫差比較大。羌族服飾
的形制大體相同，男女均包頭帕，穿麻布長衫，長衫外還喜
歡穿羊皮坎肩，俗稱「皮褂褂」。男女老少都喜歡穿「雲雲
鞋」。腰上繫腰帶、通帶，女子繫圍腰，上面會用精緻的挑
花、鎖繡等工藝製成多彩而美麗的紋樣。羌族服飾保留著不
少原始崇拜的遺風，如尚白、崇拜羊、敬太陽、拜火的信仰
在他們的服飾中都有所表現，並傳承至今。這些文化不僅使
羌族服飾變得豐富多彩，同時也更加具有歷史的厚重感和神
祕感。

　　羌族服飾的尚白源於對白石的崇拜，羌族人稱白石為
「阿渥爾」，幾乎家家戶戶的屋頂上都會供奉著白石，羌族人
視其為天神、地神、山神、樹神等十二個神靈。正月初一，
羌族人會將白石拿進屋，象徵著招財進寶，串親戚的時候送
白石也代表著送財寶。在羌族文化中，白石代表著無盡的寶
藏，也是吉祥、幸福的象徵，是真善美的標誌。對白石的這
種崇拜，使尚白的文化意識長期地保留在羌族的服飾上。他

們包白色的頭帕，穿白色的麻布長衫，套白色的坎肩，還會打白色的綁腿。特別是茂縣黑虎鄉婦女的服飾與其他地區有很大不同，基本上都以白色為主，無論是日常穿著還是盛裝，都要纏白色的頭帕。頭帕的包法也很特別，是用兩條白長巾包頭，纏好後要留下兩個帕頭在腦後，垂於背部，這種纏法也被叫做「孝帕式」。這種頭飾據說是為了紀念他們的民族英雄黑虎將軍。她們也只有在婚嫁或特別喜慶的日子裡才會換成彩色的繡花頭帕，平時也多穿白色的繡花麻布長衫或藍布長衫，外面套上黑色無花坎肩，青年女子下裝多是紅色長褲。

其他地區的羌族服飾變化較多的是婦女服飾，變化主要體現在上裝和頭帕部分。服飾的色彩、花紋與著裝方式等方面都具備了各個地區的特色。如茂縣的赤不蘇是保留羌族風俗最為濃厚的地區之一，當地的婦女以善製紅色彩繡而著稱，她們喜歡穿紅色繡花大襟長衫，再繫上黑色或紅色的寬腰帶，頭上戴著「一匹瓦」狀的黑色繡花方巾。理縣因為比較接近藏區，所以受藏族服飾影響比較大，該地的羌族是羌族人中佩戴飾品最多的。蒲溪鄉的羌族婦女的頸部要佩戴銀項圈、銀鎖、銀墜等，同時在長衫的領部也會以一枚枚銀花、銀羅漢來裝飾。頭上包著黑色頭帕，身穿黑色或藍色大襟長衫，外面套繡花坎肩。而理縣桃坪的羌族婦女服飾又是

另一種風情，她們用折成條狀的白帕來包頭，整齊地在頭上纏成盤狀，前額處會露出一截帕頭，就像帽檐一樣使頭帕看起來更有變化。少女大多穿綠色繡花長衫，腰上繫黑色花圍腰，外套紅色的繡花坎肩。而已婚婦女則多穿色彩較為素雅的墨綠色繡花坎肩，繡有紅花的圍腰是服飾的重要點綴。如果穿紅色的長衫，坎肩就多為黑色，繡花圍腰也是黑地兒，這樣紅裝素裏全身搭配顯得更加俏麗，從色彩搭配上也煥發出羌族婦女的成熟穩重之美。

　　與西南地區相比，中南及華東地區的少數民族受漢族和外來文化影響較大。這裡分布的少數民族有壯族、瑤族、土家族、黎族、畬族、京族、毛南族、仫佬族、高山族等。他們大多居住在中國東南部的山區和海島，由於受外界影響比較大，男子服飾的民族特徵已經變得不太明顯，女子服飾與原有民族服飾相比，也發生了很大變化。但是，幾千年的民族文化和社會群體的審美取向與每個民族頑強的內聚力，促使各民族仍然保持著本民族服飾中最核心的內容和特點。

壯族服飾

　　壯族是中國人口最多的少數民族，大部分聚居在廣西壯族自治區，雲南、廣東、貴州、湖南等地也有所分布。壯族服飾因為壯族分布的特點，呈現出區域性和多樣性特徵。清

代傅恆在〈皇清職貢圖〉中詳細地描述了壯族人的服飾：「男花巾纏頭，項飾銀圈。青衣繡沿，女環髻遍插銀簪，衣錦邊短衫，繫純棉裙，華飾自喜，能織壯錦及巾帕，其男所攜必家自織者。」只是近現代以來，大部分地區的壯族服飾已經從衣裙型逐漸向衣褲型轉變了，只有偏遠山區仍保留著衣裙型服飾。

一般而言，壯族男子服飾各地的差異不是很大，基本上都是上穿青色對襟短衫，下著寬腿長褲，腰上繫著兩公尺多長的家織土布，頭上包著黑頭巾，與漢族服飾已經沒有太大區別。婦女服飾則因地區的不同而有所差異。由於壯族是傳統的農業民族，紡織、印染等手工藝歷史悠久，傳統的壯族服飾面料大多是自織自染。其中五彩燦爛的織錦 —— 壯錦，早在宋代就已聞名天下。壯錦一般是以白棉麻線為經，五彩絲絨為緯交織而成。直至現在，壯錦服飾仍是壯族婦女服飾最常見的裝束。或以壯錦作頭帕，或成為衣袖口、褲腳邊的裝飾。壯錦的出現是壯族服飾特別出彩的基礎，也是令人驚羨的重要原因。婦女的服飾可以用端莊得體、樸素大方來形容，通常，她們的服飾以藍、黑色為主，腰上繫著精緻的圍裙。上衣多是藏青或深藍色，有對襟和偏襟兩種樣式，有的還會在頸口、袖口和襟底繡上彩色花邊。下身多穿黑色長褲，褲腳和膝蓋處還會鑲上藍、紅、綠色的織錦作為裝

飾。透過壯族婦女的服飾，還能辨別出她們的年齡和婚姻狀況。僅以服色來說，廣西巴馬、都安、南丹一帶的已婚婦女外出時，會用嶄新的白地兒花邊毛巾包頭，未婚女子要將毛巾折成手帕大小的正方形蓋在頭上。鳳山一帶的未婚女子會包上白色頭巾，兩端綴著白色絲穗；老年人則是包黑或藍色頭巾，無穗。

　　壯族無論男女，服飾的色彩都多為黑色或藏青色，特別是廣西右江流域的那坡壯族婦女，她們從頭到腳都穿著靛藍染成的藍黑色土布製成的服飾，頭上也包著黑或藍色的頭巾，她們也因此被稱為「黑衣壯」。壯族人對青、黑色的喜愛源於他們對青蛙、青蛇等的圖騰崇拜。壯族是古代南方越人的後裔，青蛙是壯族先民的圖騰，每逢正月初八，壯族人都要舉行盛大的祭蛙儀式，即「蛙婆節」；而蛇也是古越人的圖騰，在壯族服飾上也有所體現。明代時壯錦成為有名的貢品，其中就有一種以藍黑色為主色調的「蟒蛇花」圖案的織錦。

　　壯族人還把服飾作為財富的標誌，壯族的銀飾品種是最多的，有銀簪、銀梳、銀針、銀帽、銀項圈、銀釵、銀鎖、戒指、手鐲等，佩戴時是尚多尚重。雲南文山地區的沙人式婦女服飾就是這種特色。那裡還有黑沙、白沙之分，黑沙婦女全身都是黑色，只在袖肘到袖口處鑲飾著三節繡花和錦

片，下身是長黑褲或長裙，佩戴的銀飾極為壯觀，將頭髮挽成髻束於頭頂，纏上有銀泡的花帕後，在髮髻上插上銀花、銀簪和銀釵，還有銀鏈和銀鈴垂到兩頰。身上戴著銀鎖和銀披肩，腰上也要戴銀牌、銀腰帶。這些銀飾在全身上下黑色衣裙的襯托下顯得越發熠熠生輝，璀璨奪目。

瑤族服飾

瑤族是一個歷史非常悠久的民族，以遷徙頻繁、分布面廣而著稱。現在主要分布在廣西、雲南、湖南、廣東及貴州的部分地區。同時，瑤族還是跨境民族，近年來其分布已遠及歐美。在漫長的遷移過程中，瑤族支系不僅繁多，而且每個支系的服飾顏色都不盡相同，從衣服的顏色就能判斷其系屬的名稱。

居住在廣西融水、湖南隆回等地的瑤族，由於他們的衣服從頭到腳，從上衣到下裝都繡滿了斑斕的花紋，因此被稱為「花瑤」。隆回花瑤的婦女服飾全身上下紅綠對比，色彩十分豔麗。用紅、黃等色的瑤錦和華格布來包頭，上衣著對襟式綠色花長衫，長衫裡繫上一條花樣獨特、做工精緻的藍、白挑花圍裙。腰上繫多層不同顏色的織花帶，挎紅色織錦花包。

雲南金平、河口和廣西百色的瑤族因為善於種植蓼藍，

用藍靛來染色，所以被叫做「藍靛瑤」。青色和黑色是藍靛瑤男女服飾的主要色彩，瑤族女子還會在衣領、袖口、衣襟等部位繡上紅、白、紫等綵線圖案，使全身的色彩明暗和諧。

廣西南丹縣的瑤族男子都喜穿白褲，故得名「白褲瑤」。白褲瑤男子上穿交領無扣黑上衣，下穿白色短褲，又稱「馬褲」。膝下五六釐米處到褲口有米字形紅色花邊，最後打上黑色或白色綁腿，一個幹練、精神十足的瑤族男子形象便產生了。

居住在龍勝一帶的瑤族，則因為那裡的婦女喜歡穿紅色繡花上衣而被稱為「紅瑤」。她們的上衣是用朱紅色或桃紅與黑線交織而成的瑤錦製成，領沿會鑲上紅、白、黑色的花邊。下身穿青黑色圍裙，再繫上多層多色的腰帶，強烈的色彩對比突出了紅瑤的特色。另外，還有所謂「青褲瑤」、「紅頭瑤」、「花頭瑤」等各種支系，從這些稱謂中就能夠感受到顏色符號所起的特殊作用。

黎族服飾

生活在海南島的黎族，也因服飾風格的不同而形成了五種形制。服飾色彩的主色調是黑色，這是因為黎族人以黑為貴，並且認為黑色是闢邪之色，所以他們的上衣下裳會多以

黑色為主色，然後點綴繽紛的其他色彩。這種點綴則是因其所處的地理環境不同而有所差別。沿海或者接近交通幹線的地區，如三亞、保亭、陵水一帶的黎族婦女服飾以素雅為主，有著華而不俗、素而不簡的特色；五指山、瓊中、白沙等靠近山區和腹地的黎族則喜歡選用濃郁、豔麗的色彩進行點綴和搭配，黑色上織繡著大紅、中黃、翠綠等亮麗的色彩，呈現出強烈的色彩對比，衝擊著人們的視覺。

傣族服飾

美麗的西雙版納是一個風景如畫的地方，這裡風光秀麗，且地處邊陲，傣族人民就長期生活在這群山環繞的亞熱帶河谷平壩地帶，他們的生活習俗、宗教信仰都融合了國內中原地區以及印度、中南半島各國的文化，服飾極具民族特色。他們崇尚白色與黑色，以黑白為美，有的支系因為多穿黑衣而被稱為「黑傣」。這種現象當與他們的圖騰崇拜相關，傣族人曾以青蛇、青鳩為圖騰，以青黑色為族徽和祈佑色。對白色的崇尚是因為傣族的先民曾以白象為圖騰，故多穿白衣，唐代時曾以「白衣」為族名，一直持續到元代。而傣族服飾多彩飾又與孔雀圖騰分不開。

傣族婦女的服飾款式簡練，線條優美，色彩也非常調和。也許是多姿多彩的大自然給了傣族人啟發，傣族婦女在

服裝用色上有著大膽的一面，特別是傣族少女，凡是能夠在大自然中找到的顏色，幾乎全部都被她們用在了服裝上來打扮自己。她們喜歡用粉紅、白色、乳白、天藍、淡藍或淡綠色的衣料做成緊身衣；用大紅、大紫、大橙、墨綠為主色的綢緞或花布做成筒裙；然後用紅布、白布或藍布纏頭，而束腰則選用青色。傣族服飾的用色是獨具匠心的，整體上看是花枝招展，但是攔腰帶來的那一抹素雅，又在熱烈的氣氛中增添了些許深沉。她們總是用慧心巧手將衣裙的顏色搭配得恰到好處，美不勝收。

　　一個民族對服飾色彩的偏愛，與地域特點、經濟文化類型、周邊環境都大有關係，是綜合的因素促成了民族的審美心理，並最終導致了可以代表民族的顏色符號的出現。長期居住在山清水秀、氣候宜人的環境中的少數民族，他們對青色、藍色和綠色等自然之色有著特殊的愛好。萬紫千紅的大自然引導著南方的少數民族與自然相融，將自己打扮得美麗如畫。居住在中國北方的少數民族，他們的服飾色彩也同樣是民族歷史和民族文化的精彩呈現。

蒙古族服飾

　　蒙古族自古以來就生息在中國北方遼闊的草原和森林地帶，關於蒙古族的由來有著古老而美麗的傳說。《蒙古祕

史》開篇就記載了這樣一則故事。

　　一隻受天命而生的蒼白色的狼與一隻白色的鹿,在斡難河畔的不兒汗山下結合,生下了一個名叫巴塔赤汗的男孩,他就是蒙古族的祖先。而不兒汗山就是今天的肯特山。這是一個容易令人激動的地方,湛藍的天空白雲朵朵飄舞,綠色的草原廣闊無際,蒙古族正是從這片美麗的土地上向我們走來。

　　今天,當人們走進遼闊的內蒙古大草原時,會看到蒙古族服飾既保持著自己的傳統,又體現出時代的特色。

　　蒙古袍是蒙古族男女老少一年四季都喜歡穿著的服裝。春秋穿夾袍,夏季穿單袍,冬季則穿棉袍或皮袍。蒙古袍的顏色會因人因地而有所不同,男子大多喜歡藍色、棕色,女子則喜歡穿紅色、粉色、天藍、綠色等,夏天袍子的顏色會更淡一些,像淺藍、乳白、淡綠都是很受歡迎的色彩。蒙古族對色彩的偏愛有著豐富的文化內涵。蒙古人崇尚白色,認為潔白的顏色像乳汁一樣,是最聖潔的色彩。所以在年節吉日等隆重場合大都穿白色衣服。蒙古族對白色的喜愛,大約源於蒙古族先民曾以白狼和白鹿為圖騰,《北史》《魏書》中稱其先民「衣白鹿皮襦袴」。《馬可波羅游記》中記載蒙古族人稱新年為「白年」,「是日依俗,大汗及其一切臣民皆衣白袍,致使男女老少皆衣白色,蓋以白色為吉服」。史載成吉

思汗的白馬是他的神馬，戰旗也是白色的。現在，蒙古摔跤手仍會穿著白色摔跤褲，認為它能給自己帶來好運。蒙古族對藍色也情有獨鍾，藍色是天空的顏色，蒙古族男女都喜歡藍色長袍，藍色是永恆、堅貞和忠誠的象徵，是代表蒙古族的色彩。

　　過去，因為生活的貧富差異，服飾的質料會有所差異，如今，無論色澤還是質地都變得更加豐富多彩了。特別是珍珠、翡翠、琥珀、瑪瑙等珍貴的裝飾品流入蒙古草原以後，蒙古族的服飾變得更加富貴華麗，這也折射出蒙古族人民對美好生活的孜孜追求。

滿族服飾

　　滿族現在幾乎分布於全國各地，而其先民世代居住在林海草原之中，滿族的故鄉有「白山黑水」之稱，也就是長白山和黑龍江。滿族在歷史上曾經作為統治者民族，其服飾一度成為國服，對中國近代服飾有著深遠影響。享譽世界的中國旗袍就源於滿族旗袍，它體現了東方女性端莊、文雅、賢淑的美。滿族服飾因其悠久的歷史而有著豐富的文化內涵，服飾的色彩、紋樣都體現了他們的審美情趣，積澱著圖騰崇拜和宗教觀念。

　　滿族服飾尚白崇黑，這與他們的民族崇拜大有關係。史

籍中有白山神石和烏鴉圖騰崇拜的記載，稱神石為「石頭瑪法」，是石頭祖宗的意思。長白山被稱作神山，是滿族的保護神，白色用於服飾是吉祥如意的象徵。《金史・輿服志》中記載著金代女真人「其衣多尚白」，特別是婦女服飾，尤好白色，喜歡白色大襖。滿族對神石的崇拜還表現在從上層社會到民間百姓都有佩戴石質裝飾品的習俗。清代官員、貴族的頂戴上也多有石飾，即便是便帽，額上也會飾以寶石。然而黑龍江中下游的北部地區則受烏鴉圖騰崇拜而崇尚黑。《太平御覽・肅慎國記》中記載的肅慎人穿著用黑色豬毛織成的衣服。近代滿族男子的服飾也多為黑色。他們的服飾多選用天藍、泥金、淺灰、深絳色等，其中深絳色被看作福色，從而備受寵愛。

滿族婦女所擅長的刺繡技藝也為服飾增色不少，在衣襟上、荷包上到處可以見到花卉、鶴鹿、龍鳳呈祥等圖案，突出了滿族服飾的民族特色。

赫哲族服飾

在河流交織、地勢低窪的三江平原還生活著一個民族 —— 赫哲族，目前是中國人口最少的民族之一。天然的森林、湖泊與平原是赫哲族人最愛的生存環境，長久以來，他們保持著獨特的生活方式和服飾特點。赫哲人不僅以魚

肉為食，還以魚皮製作衣服，男女都穿魚皮服。〈皇清職貢圖〉上記載著赫哲人「男女衣服皆鹿皮、魚皮為之」，「衣服多用魚皮而緣以色布……」直到 20 世紀初，他們的衣服和很多生活用品依然多用魚皮和獸皮製成，因此，歷史上也曾稱其為「魚皮部」，也叫「魚皮韃子」，表現出了鮮明的民族文化特點。

赫哲族的魚皮服飾文化充分反映了赫哲族人民適應自然、利用自然、改造自然的聰明智慧，也對人類服飾文化作出了貢獻。在長期的生活實踐中，赫哲人掌握了一整套熟練的加工魚皮的技術。其中熟魚皮是最重要的環節，將魚皮熟好後，再用各色野花將其染成彩色，就可以用來製作衣服了。而魚皮本身也具有特殊的美感，魚皮背部的顏色較深，魚腹部顏色較淺，這樣魚皮本身就呈現出色彩的深淺漸變，再利用皮條和色布绲邊，這樣一套雅緻、古樸、大方的衣料基本就齊全了。與之相配的還有魚皮鞋、魚皮手套和魚皮帽子。魚皮鞋又叫魚皮烏拉，鞋幫和鞋底用整塊魚皮製作而成，是赫哲族男女外出勞作時的最愛，既輕便，又防潮保暖。魚皮製作的手套大多是用染成土黃色的柔軟魚皮縫製而成的，手套沿口還會鑲上紅色和黑色邊飾，手背上繡上雲紋圖案，顯得非常精美。魚皮帽也是赫哲族服飾中非常有特色的一部分，是赫哲族男女都喜愛佩戴的。魚皮帽身為瓜

皮狀，帽頂上會用羽毛或獸尾來裝飾，帽檐用紅、黑色彩鑲邊，帽子上用紅、藍、黃、黑等彩色絲線繡上雲紋等適合的紋樣，使整個魚皮帽渾然一體，為寒冷的冬天增添了一道特別亮麗的風景。雖然，改革開放以後，各民族之間交往越發頻繁，赫哲族服飾也發生了很大變化，但是其古老而獨特的服飾文化仍然煥發出迷人的光彩。

維吾爾族服飾

中國遼闊的西北大地曾是古絲綢之路的通道，生活在這裡的少數民族，他們的服飾充分體現了中外服飾文化交融的特點。被絲綢之路橫穿的新疆，自古都處在東西方文化、游牧業與農業文明相交的十字路口。數千年以來，各種文化在這裡撞擊、融合與沉澱。新疆的民族服飾文化就是在這樣的環境中不斷地提升和發展，成為中華民族服飾文化裡一朵永不褪色的花朵。

多少世紀以來，維吾爾族就繁衍生息在這片美麗的土地上，他們主要聚居在天山以南塔里木盆地周圍的沃野之上，以及天山北部準噶爾盆地的一些綠洲地帶裡。歷經世世代代的辛勤耕耘，創造出了輝煌的歷史文化。他們的服飾文化也有著悠久的歷史，維吾爾先民回鶻一直有自己特定的服飾。西元 8 世紀回鶻建立了汗國，游牧生活開始向農耕畜牧的定

居生活發展，服飾的形態也隨之發生了變化，從素簡漸趨於豪華。9 世紀汗王國滅亡，回鶻的一支遷到了新疆吐魯番。而早在漢代，就有中原居民來到吐魯番屯田，發展農業。回鶻人與當地人長期相處，逐漸形成了維吾爾族。在這個過程中，他們的服飾也不斷交匯融合。到了 11 世紀，伴隨著伊斯蘭文化的東進，伊斯蘭教的信仰和服飾文化深刻地影響著維吾爾族，阿拉伯紋樣漸漸取代了傳統紋飾，成為維吾爾族服飾的主要紋樣。西元 15 到 16 世紀，在伊斯蘭文化的浸潤下，維吾爾近代服飾趨於成熟，維吾爾族現代服飾就是在這個基礎上發展而成的。

　　維吾爾族是一個能歌善舞、熱情奔放的民族，他們的服飾也非常具有民族特色，維吾爾族服飾有崇白尚黑的習俗，對紅色和綠色也十分喜愛。維吾爾族男子的上衣大多是白色合領襯衣，在領口、袖口和前胸處都繡有花邊，外套袷袢，足穿皮靴，既方便生活，又突顯男子氣概。袷袢是一種寬鬆式的長袍，是維吾爾族最具有代表性的服裝款式，男性穿的最多。傳統的袷袢面料是手感輕軟、織造細密的手工織布，叫「切克曼」或「拜合散」，盛裝的袷袢衣料講究，還繡有花紋。清代的毛質袷袢就是用細密的紅色毛織面料，繡以連綿不斷的花草為飾，明黃、黑白、嫩綠等色彩使服裝豔麗沉穩，充滿了活力。維吾爾族人對白色的喜愛由來已久，其先

民曾將白鷹作為圖騰並流傳至今。史上的回鶻軍隊戰旗為白色，首領也會騎白馬。現在，重要場合中如婚禮、割禮等盛裝都是以白色為主。每個信仰伊斯蘭教的男子在五歲或七歲時都要進行割禮，男孩要穿上美麗的白色盛裝，英俊得像小王子一樣。

南疆地區的維吾爾族較多地保持著古樸、傳統的民族服飾。英吉沙縣及其附近地區的維吾爾族婦女喜歡黑色的對襟長袖大衣，戴黑色羊羔皮製成的圓筒形高帽，戴在披有白色紗布的頭上，顯得黑白分明，古樸莊重。而年輕的女子還喜歡在黑帽上戴上一朵紅花，更是平添了一些俏麗。她們對黑色的喜愛，源於維吾爾族曾以樹為圖騰崇拜有關。黑色含有幸福、聖潔和高大的寓意，在維吾爾語裡，黑也叫做「喀拉」，新疆有不少地區的地名便是冠以「喀拉」，比如「喀拉喀什」、「喀喇崑崙」等。

相比於男性服飾，維吾爾族婦女不分老少，都非常喜歡穿顏色豔麗的連衣裙，面料以絲綢為主，維吾爾族特有的愛德萊斯綢就是其中的上品。它是採用扎染經線編織而成的絲綢，紋樣多是變形的水波紋，呈羽毛狀。由於產地的不同而有著迥異的風格，新疆和田、洛浦地區的愛德萊斯綢顏色上講究黑白對比，布局大方得體，空間分布也得當；而喀什、莎東地區的則以濃豔的紅黃色調為主，中間還會穿插上藍

色、紫色、翠綠以及金線等，整體的紋樣細膩工整，色彩也是金碧輝煌。維吾爾族的姑娘們穿上這種富有動感、華麗美豔的連衣裙，顯得非常靈動活潑、美麗可愛。

　　稱得上維吾爾族特有服飾的還有一樣，那就是維吾爾族男女老少都喜歡戴的花帽，不僅工藝精湛，而且造型、色彩和紋樣千姿百態，他們用編織、挑花、盤金、刺繡等多種手法，製作出四百多種花色不同的精美花帽，尤其是喀什生產的花帽最為有名，在天山南北已經有幾百年的歷史了。花帽的風格也因地域不同而各具特色。南疆喀什的男子花帽色彩明快，黑地白花，以巴旦姆圖案為主，被稱為「巴旦多帕」，這種黑地白花顏色是維吾爾族男子常戴的花帽；曼波爾花帽是以紋樣細膩著稱，滿地花紋散點排列，色彩高雅，也是男子喜歡佩戴的花帽；吐魯番的花帽是紅花綠葉相配，以色彩豔麗而聞名。戴花帽是維吾爾族人的一種習俗，這也是伊斯蘭教信仰對服飾的影響。按照伊斯蘭教的禮節，出門是不能露發、露頂的，他們認為在室外頭上沒有遮蓋是對真主的一種褻瀆。所以，在新疆還會看見一些婦女用大頭巾將頭部包裹得很嚴實，鼻子和嘴巴也要圍上白色面紗。伊斯蘭教認為婦女除了手腳外，全身都是「羞體」。因此，信仰伊斯蘭教的婦女都會按照教規來打扮自己，即使在炎熱的夏天，也依然如此。

哈薩克族服飾

　　除了維吾爾族，在西北地區還生活著其他少數民族，有哈薩克族、回族、塔吉克族、烏孜別克族等。這些民族的服飾同樣有著各自的特色，彰顯著本民族文化的特點。哈薩克族長期生活在高山草原地區，光照強烈，空間遼闊，服飾的色調也以濃豔明麗為主，哈薩克族崇尚白色，這是因為他們以白天鵝為圖騰，白色在他們心中象徵著高貴和純潔。出嫁時的新娘喜歡穿上白色繡花連衣裙，頭上戴著尖頂白色高帽，帽頂裝飾著白天鵝羽毛，既傳統又時髦，整體上顯得輕盈而素雅。婚後一年新娘才會換上日常生活服飾，等生育完或到了中年，哈薩克婦女就要將原來的花頭巾換成象徵年齡和生育狀況的白蓋頭了。這種白蓋頭有兩種，一種叫「克依米塞克」，是白色繡花套頭衫似的蓋頭；一種叫「茲拉烏斯」，這是按照頭部大小縫合好的白色繡花頭巾，戴在額前和頭頂處，使婦女的臉龐顯得更加秀麗。而老年婦女的蓋頭不會再有繡花，只是純白色，顯得莊重樸實。

塔吉克族服飾

　　生活在海拔四千公尺的帕米爾高原上的塔吉克族，被稱為「離太陽最近的民族」和「世界屋脊居民」，他們的服飾別

有一番韻味。他們喜歡紅色，這種喜愛就源於對太陽的崇拜。據史籍記載，塔吉克族人認為是他們的始祖母與太陽神結合才孕育了本民族的後代，因此稱自己是「汗日天種」。所以那裡的塔吉克族婦女喜穿紅色連衣裙，男女老幼的靴子也會染成紅色。訂婚的時候，男子所送的禮物中一定要有大紅色的方巾。結婚時，新娘要穿紅色的長裙，外面套上紅色袷袢，穿上紅皮靴子，在辮梢還會繫上紅色的絲穗；新郎則在帽子外面纏上紅白兩色的絲綢或者棉布長巾，象徵著純潔與熱烈。

　　總之，每個民族在服飾色彩的選取和運用上，都有著自己的偏愛，他們對色彩的搭配更是做到了深淺結合、濃淡相宜，不但與居住的環境、氣候結合得天衣無縫，而且藝術性和技巧性也達到了爐火純青的地步，這也是民族服飾有著強大生命力的奧妙所在。這些色彩以符號的形式和一個民族結合在了一起，並傳遞著一系列民族訊息。鮮明的民族個性與獨特的審美情操，都在服飾的色彩上得到了淋漓盡致的完美體現。少數民族服飾色彩的寓意反映了他們對生命的理解和感悟，有著濃郁的生活氣息，也有著深層的文化含義。服飾色彩與各民族的文化休戚相關，不僅內涵豐富，更加耐人尋味，彷彿是一個寶庫，有著永遠不可能被挖掘窮盡的價值。

第六章　色彩與文學

第一節
古色古香韻味長 ── 詩詞歌賦裡的色彩

　　色彩生自大自然的寶庫之中，人類很早就發現了它們的存在，並將色彩引入社會生活中，讓這些斑斕的自然色彩著上了人類的認知和情感，意義變得越發豐富和複雜起來。尤其是在文學藝術的世界裡，色彩變成了文人騷客表達內心情感的重要手段，作家筆下的色彩已經不再是單純的顏色，而是滲透了作家們的主觀情感和意志，需求讀者用心去感受，才能領悟色彩獨有的「味道」。

　　中國古典文學的輝煌當然離不開色彩的參與，唐詩、宋詞、元曲是中國古代文學藝術發展史上的三座高峰，色彩在優秀的作家筆下彷彿幻化出了生命，有著伸展自如的表現力，這些情感化了的色彩寄寓著作者內心的情緒和審美意趣，使讀者在自己的心中勾畫出一幅幅「心靈的圖畫」。

　　中國是詩的國度，唐詩更是詩歌的高峰，詩歌在唐朝取得了空前絕後的絢爛成就，偉大的詩人和作品層出不窮，僅就詩歌裡的色彩建構來說，每個時期的唐詩都有屬於自己的獨特之處。如盛唐詩人熱衷清新自然、和諧渾融的色彩表現；中唐時期則推崇綺麗詭異、光怪陸離。而單從詩人對

色彩的駕馭能力上講，號稱「鬼才」的李賀堪稱其中的佼佼者。李賀對色彩的感覺極為敏感，他的詩歌所呈現出的奇絕詭異的色彩之美是中國詩苑上的一朵永不凋謝的奇花，令人印象深刻，感受特別。

　　無論古今都有不少關於李賀詩的評論，這些評論基本上都注意到了他詩歌中獨特的色彩營構。陸游評說李賀詩：「如百家錦衲，五色炫耀，光奪眼目，使人不敢熟視。」（趙宧光《彈雅》引）現代著名學者錢鍾書在《談藝錄》中如此評價李賀詩：「長吉穿幽入仄，慘淡經營，都在修辭設色」；「長吉詞詭調激，色濃藻密」；「幻情奇彩，前無古人」。的確，李賀就像一顆耀眼的流星，雖然快快早逝，但卻發出了令人不能忽視的光芒。詩歌中所散發出的特異的光澤色香使人讚譽不已，他在短促的一生中，嘔心瀝血，留下詩篇兩百餘首。一本《李長吉歌詩集》就是詩人智慧的結晶，打開它，那些閃耀著奇光異彩的詩句便躍然紙上。在所有的古代詩人中，幾乎沒有像李賀這樣，能在詩歌中運用如此之多的色彩辭藻的。詩人運用自己豐富的想像力使這些色彩表現出自己獨特的氣質和思想，在心靈的夢境中感受著人間的一切。

　　李賀的詩擅長一開篇就展現色彩瑰奇的意象，《還自會稽歌》開篇：「野粉椒壁黃，濕螢滿殿梁。」《同沈駙馬賦得御溝水》首句：「入苑白泱泱，宮人正靨黃。」《河南府試

十二月樂詞·九月》開篇:「離宮散螢天似水,竹黃池冷芙蓉死。」《屏風曲》中有詩句:「蝶棲石竹銀交關,水凝鴨綠琉璃錢。」《三月過行宮》開篇:「渠水紅繁擁御牆,風嬌小葉學娥妝。」《秦宮詩》一開始:「越羅衫袂迎春風,玉刻麒麟腰帶紅。」可謂是「先色奪人」。另外,李賀還會有意將顏色詞放置在句尾,有時還會用作韻腳,造成「借色點睛」之效果。譬如「九山靜綠淚花紅」(《湘妃》);「王母桃花千遍紅」、「看見秋眉換新綠」(《浩歌》);「饑蟲不食堆碎黃」(《堂堂》)等,把音色情采凝結在結尾的一個色彩字上,頓時讓整體的畫面呈現出最亮麗的色調。這種「先色奪人」、「借色點睛」的寫法是李賀安排色彩詞的一個顯著特點。

　　李賀對色彩的獨創性還突出顯現在詩歌裡色彩的濃重富豔和神祕詭異。在使用色彩意象時,詩人有意讓這些意象層現迭出,繁多密集,而不去理會詩篇的長短。《殘絲曲》僅有八句,卻接連疊用了黃鶯、黃蜂、濃綠的楊柳、青色的榆錢、粉紅的落花、綠鬢的少年、戴金釵的女子,還有青白色的壺、琥珀色的酒,組成一幅色彩斑斕的青春行樂圖,將青年男女在暮春中宴遊的熱鬧寫得有聲有色,而在這熱鬧中,於色彩的雜亂中卻滲透著作者悵惘的惜春情緒。在那些揭露帝王或豪門權貴縱情聲色、驕奢無度生活的詩篇中,諸如《夜飲朝眠曲》《秦宮詩》《瑤華樂》《上雲樂》等,詩人更是

恣肆的揮灑，飛鴻點翠、錯彩鏤金。堆砌著「紅羅寶帳」、「瓊鐘瑤席」、「銅龍金鋪」、「夜光玉枕」、「琉璃琥珀」等綺麗的色彩和璀璨的意象，令人目眩神迷。即使在結構比較嚴整緊湊的作品中，詩人也會不吝用上繁富雜亂的色彩意象。《昌谷詩》便是明顯的例子，詩中連篇累牘地選用了「頹綠」、「細青」、「光潔」、「浮媚」、「粉節」、「生翠」、「光露」、「老紅」、「黃葛」、「紫蒲」、「平白」、「丹髓」、「玉容」、「椒壁」、「碧錦」、「平碧」、「丹漬」、「帳紅」等豔辭麗藻，也不避忌字面重複，令人讀起來眼花繚亂。這種繁多密集的色彩意象，迭出層現，前呼後擁，紛至沓來，就彷彿「車輪大戰」一樣，能夠引起一種令人恍惚迷離的、強烈的視覺效果。李賀以這種打亂節奏、不顧和諧的潑灑色彩的呈現方式，色彩在他的筆下猶如瀉下的瀑布一樣，激情潮湧，奔突紙上。

　　李賀像極了印象畫派的大師，在他的眼裡，大千世界的眾多物象基本上都失去了名稱和形狀姿態，他看到的只有色彩，所以詩人很喜歡用色彩詞語來代指物名。「甘露洗空綠」(《河南府試十二月樂詞・五月》)「空白凝雲頹不流」(《李憑箜篌引》)「圓蒼低迷蓋張地」(《呂將軍歌》)，這裡的「空綠」、「空白」、「圓蒼」都是指天空；「愁紅獨自垂」(《黃頭郎》)，「愁紅」指荷花；「新翠舞衿淨如水」(《河南

府試十二月樂詞・三月》),「新翠」指春柳;「紫膩卷浮杯」(《送秦光祿北征》),「紫膩」指菜餚,如此等等,真是用之不厭。

李賀將其極強的想像力和幻想力都注入自己的詩歌創作中,用心之眼去觀察和感受人世間和超人間的萬事萬物的色彩,這些凝聚著作者深厚情感的色彩有著詩人自己獨特的氣質和思想性格,表現著作者的主觀幻想和心靈夢境。他調動著多種多樣的藝術技巧和手段,使詩歌中的色彩世界展現著更加神奇瑰麗的景觀。尤其是作者在幻想中描繪出的神仙世界和鬼魂冥界這兩種意境最為動人,也最能體現長吉詩「虛荒誕幻」的藝術特色。詩人最善於融情入色,借色生情。同一種色彩常常會顯露不同的情感,而不同的色彩亦會浸染相同的意緒。「冷紅泣露嬌啼色」(《南山田中行》)「月明白露秋淚滴」(《五粒小松歌》)「秋白鮮紅死」(《月漉漉篇》)「團隊泣衰紅」(《感諷六首》其五)「細綠及團紅,當路雜啼笑」(《春歸昌谷》),無論是暖色調還是冷色調的色彩,都會經過詩人主觀情感的過濾,在紅、黃、翠綠等豔麗的色彩前會有意加上幽冷的字眼,如「幽、冷、愁、暗、寒、頹」等,取消原來暖色融融的情調,反而使人感受到孤苦淒怨,造成情感上的反差,其實這都是作者身心交瘁、積鬱憂憤感情的投射。詩人還會根據主觀情感的需求,大膽描繪一些客觀上

並不存在的色彩,「漆炬迎新人,幽壙螢擾擾」(《感諷》)「石脈水流泉滴沙,鬼燈如漆點鬆花」(《南山田中行》),用「漆」來形容燈火,顯然不符合常理,不是真實的顏色,黑色的燈火在漆黑的夜裡也不可能看得見,這純粹是作者獨有的自我感受,目的就是要醞釀一種淒清幽冷的精神氛圍,借此抒發內心的苦悶。

詩人對色彩的酷愛和敏感幾乎是無人能及的,在眾多色彩中李賀最鍾愛白色。在僅留的兩百餘首詩中,「白」字現身達九十四處,詩人對白色的偏愛,除了創作對象本身的特點外,更重要的是詩人自我情感的介入。李賀堪稱天才,但不幸的是雖然出身名門,但卻生不逢時,始終淪落下層,窮困潦倒,抑鬱悲憤的心情始終揮之不去。他在詩歌中大量使用白色,一方面是為了發泄心中的鬱悶,表達自己的激憤之情,另一方面白色象徵著潔白無瑕、純真神聖,又不乏悲愴,與作者一生坎坷、孤高自賞的性格和悲憤傷感的心境十分貼合。

總而論之,李賀對色彩的駕馭可謂是出神入化,眾多色彩隨著自己的情感起伏騰挪,色彩在詩人的筆下不僅有深淺濃淡、輕重厚薄、大小遠近之別,還同聲、香、味勾連起來,有冷有暖,有動靜聲息,有柔嫩粗澀,甚至還有肥有瘦,能悲能喜,會哭會笑。毫不誇張地說,李賀用他短暫的

生命燃燒著屬於自己的色彩，而色彩也燃燒著他的生命，留下的詩歌就是詩人用生命的色彩燃成的瑰寶，永遠散發著懾人的光芒。

成功的藝術家總是善於運用色彩來打造意象，並透過這感性的意象來敞開自己心靈的世界，從而營造出烙上自我色彩印記的意境。詞這種文體在宋代大放異彩，與唐詩並峙。王國維曾說過：「詩之言長，詞之境闊。」意境的塑造是詞的最高藝術審美追求。優秀的詞家都在不懈地追求著。色彩作為營構意境的重要因素備受詞家的喜愛，在詞中人們能夠深切地感受到色彩所起的創造功能。

北宋詞人秦觀對色彩的感覺也十分敏銳，尤其是紅綠意象，在他的詞中大量出現。紅綠色本是十分鮮明的色彩，給人極強的視覺衝擊。但在秦觀的詞中，這兩種顏色不僅使詞的語言具有綺麗之美，造成點染和裝飾作用，更重要的是隱喻了作者愁苦的內心世界。

秦觀堪稱北宋詞壇上一位身著豔服的翩翩美少年，他胸懷大志，卻時運不濟，不幸捲入黨派之爭，在政治渦流中歷經幾度浮沉，最後在窮困潦倒裡度過一生。而他又十分多情，一生都沉浸在愛戀情愁之中。這種多情的思緒更多地被傾注在詞作之中。紅綠等色彩在詞中的出現具有豐富的心理意蘊，這種心理意蘊主要就是一種情愁意蘊。從相關的統計

得出，在秦詞中，紅綠色的運用可以說是其色彩藝術極其突出的特徵。在《淮海居士長短句》一百一十一首詞中，使用色彩詞的就有七十首，共用色彩字一百七十二處，而紅綠色就有九十六處，幾乎超過總數的一半，足見作者獨特的匠心。

　　紅色既能傳達出熱烈、充滿活力的訊息，同時也是鮮血的顏色，使人驚怖哀愁。秦觀利用紅色這種美學特徵，又結合歷史上薛靈藝泣血的典故，在詞中營造了「紅淚」的意象。「早抱人嬌咽，雙淚紅垂」（《望海潮》［奴如飛絮］）「微雨後，有桃愁杏怨，紅淚淋浪」（《沁園春》［宿靄迷空］）「夕陽流水，紅滿淚痕中」（《臨江仙》［髻子偎人嬌不整］）「但掩面，滿袖啼紅」（《曲遊春》［逸句］），這些都是描摹刻骨相思、依依惜別的佳句，充分利用了自然景物的色彩和自然光的變化，來豐富和深化「紅淚」的意象。晚照的夕陽投射到流水之中，彷彿紅淚盈盈；微雨過後，桃花、杏花紛紛墜落，灰暗的背景中就宛如淚光點點。透過這些靈動的「紅淚」，彷彿觸摸到一顆滴血的心。作者還將視覺、嗅覺和聽覺一併打通，形成所謂的「通感」，讓人不僅滿眼充滿暗暗的血紅色，還似乎能夠聽到情人分別時那「嚶嚶」不斷的哭泣聲，這都是秦觀情緒狀態的真實摹寫。

　　「落紅」在詞中表達的意象也是豐富和深遠的。「落紅」

就是落花，紅色花朵本是令人喜興的，而「落紅」是殘敗的、無情的，它們的紅色明顯黯淡不少。在秦詞中，總是伴著淒冷的風雨黯然飄落，那一抹紅色顯得那麼冷清，無精打采。李賀用「桃花亂落如紅雨」（《將進酒》）來寫哀愁，到了秦觀這裡，他大量的使用「落紅」意象來表達哀愁。「落紅鋪徑水平池，弄晴小雨霏霏」（《畫堂春》[落紅鋪徑水平池]）「山無數，亂紅如雨，不記來時路」（《點絳唇》[醉漾輕舟]）「落紅成地衣」（《阮郎歸》[褪花新綠漸團枝]），「落紅」的內涵更加豐富和深刻。面對這眾多的「落紅」，讓人立刻湧出無限哀愁。在殘酷的黨爭裡，作者身心俱疲，即將走向生命終結的時候，用「春去也，飛紅萬點愁如海」（《千秋歲》[水邊沙外]）將自己的滿腔愁緒推向了極致。以「春去也」起興，隨後，運用曲喻，先將愁緒比作「飛紅萬點」，再以「飛紅萬點」的面積之大來比喻愁的廣闊無垠，最後，將三者有力地銜接起來，令整首詞立現精彩，做到了「語意兩到」，使讀者對作者的坎坷遭遇和毫無假借的心靈頓生愛憫之心。

除了「紅淚」、「落紅」意象，秦觀在詞中還大量運用了其他紅色意象。例如，用「紅妝」、「紅袖」、「紅綃」、「酒紅」等意象來描繪追歡買笑、男歡女愛的生活場面。用紅色來寫豔情，不僅有詩詞傳統上的成因，還因為紅色能引起人

類的感情興奮。秦觀在詞中對於這類紅色意象的描寫，雖是詞人往日歡樂的印記，讀來卻更能反襯出作者今日的落寞和無奈。

　　綠色同紅色一樣，都是暖色，看到綠色，人們總是會覺得眼前一亮，充滿生機。然而，在秦詞中出現的綠色意象卻總是讓人產生一種淒涼無助的況味。拿「碧雲」意象來說，總是與那說不盡的「愁」連在一起：「碧雲寥廓，倚樓悵望情離索」（《一斛珠》[碧雲寥廓]）「暮雲碧，佳人不見愁如織」（《憶秦娥》[暮雲碧]）。「綠水」也不再令人清揚爽朗，更多的則是滲透著一種說不出的淒涼：「碧水驚秋，黃雲凝暮，敗葉凌亂空階」（《滿庭芳》[碧水驚秋]）「綠江春水寄書難，攜手佳期又晚」（《西江月》[愁黛顰成月淺]）。

　　一般來說，大多數人會選擇冷色來表現悲傷幽怨的情緒，而秦觀偏偏選用紅綠色來描摹他那充滿愛恨纏綿的情愁世界。「以我觀物，故物物皆著我之色彩」，色彩的情緒就是作者內心的投射，在秦觀的筆下，紅色並不是耀眼的鮮紅，而是黯淡的，他多用「殘」、「淚」、「垂」、「落」、「亂」、「飛」等字來形容，本應熱烈的紅色，在這裡盡顯冷清。「綠」在詞中也是透著寒意，詞人將自己離別之愁、相思之累、飄零之苦等情感都投射到這些「冷紅寒綠」之中，令人深受這淒迷感傷意緒的撼動。

　　元散曲是元曲的重要組成部分，它所散發出的瑰麗奪目的藝術光輝離不開色彩的點染，到處充滿了絢麗多姿的色彩的藝術創構。元代散曲作家非常注重色彩的運用，這或許與元代畫風的影響不無關係，因為元代畫風直接受南宋畫院濃墨重彩的影響，這種影響不時地滲透到詩歌領域，也促成了元代詩歌色彩運用的特色。因此，用情濃采麗來形容元散曲的審美特徵再合適不過了，無論是自然景物還是人物肖像的描繪，其色彩的鮮明濃麗，色調的明朗和諧，都令人耳目一新。

　　元散曲可大致分為兩大藝術風格，一為本色派，一為文采派，這種劃分主要是以時間為準。本色派的時間大致是從金末（約西元 1234 年）至大德以前（西元 1307 年）的數十年，當時的散曲剛從民間的「俗謠俚曲」進入詩壇，同時又受到外來民族音樂和藝術的影響，因此在風格上有著通俗化、口語化的特點，而又飽含著北方民歌中直率爽朗的精神和質樸自然的情致。代表作家有元好問、關漢卿、王實甫、白樸、貫雲石等。文采派的時間是指大德以後到元亡（西元 1368 年），這時候創作中心從大都轉到臨安，作品的風格也逐漸趨向雅正典麗、辭藻綺麗、文采華美。代表作家有馬致遠、喬吉、張可久、徐再思等。當然，這只是粗略的劃分，仔細看來，即使是同一作家，也不拘一格。大體來說，本色

派的作品清新自然，但並不是不重文采，對色彩的運用同樣也是濃豔明麗、五光十色。

元好問這位文學大家堪稱當時的文壇領袖，一首《驟雨打新荷》被譽為元散曲的開路先鋒，同時也奠定了元散曲濃墨重彩的基調。

綠葉陰濃，遍池亭水閣，偏趁涼多。海榴初綻，朵朵蹙紅羅。乳燕雛鶯弄語，有高柳鳴蟬相和。驟雨過，瓊珠亂撒，打遍新荷。

這首曲子色彩的搭配恰到好處，作者選擇濃筆著色，先鋪寫滿池的綠蔭，在萬綠叢中，再點染幾朵鮮紅的石榴花，令人頓覺豔而不俗，景色照眼欲明，色調清新，給人以美的享受。就連以本色當行著稱的關漢卿，他的不少散曲也是聲色並茂。如《雙調·碧玉簫》一開篇：「秋景堪題，紅葉滿山溪；松徑偏宜，黃菊繞東籬。」一連四句就展現出秋山景色的壯麗，火紅的楓葉、金黃的菊花、蒼勁的青松，色彩鮮豔明麗，景色宜人。

而文采派對色彩的重視更不待言，品讀他們的散曲猶如欣賞一幅幅彩色的畫卷，令人陶醉且難忘。被譽為元代散曲第一大家的馬致遠，其散曲的風格飄逸脫俗，向來以詩情畫意、情景交融的藝術特色著稱。眾所周知的《越調·天淨沙·秋思》有「秋思之祖」之譽。這首散曲在色調上極善映

襯，作者使明和暗這一對矛盾的色調相反相成，統一在深秋晚景的圖畫裡。「夕陽西下」與「枯藤老樹昏鴉」，一邊是落日餘暉的明亮，一面是深秋晚景透出的黯淡；落日給枯藤老樹昏鴉塗上一層淡淡的金色，枯藤老樹昏鴉的黯淡又減弱了落日的餘暉，讓人更深刻地感受到孤旅人生的落寞與思念。這一明一暗既增強了畫面的視覺效果，又深化了畫面所表達的感情色彩。張可久是專寫散曲的作家，他的散曲語言華麗典雅，幾乎每篇都可見色彩詞的運用。譬如《雙調·折桂令·次韻》：「翠樹啼鵑，青天旅雁，白雪盟鷗……綠滿江南，紅褪春愁。」色彩極為濃豔，綠樹藍天，碧水白鷗，一片翠綠中又糅進紅色的花朵，這些色彩交相輝映，好像一幅剛剛畫就的水彩畫，明麗奪目。喬吉散曲中的色彩詞也頗為鮮豔。《雙調·折桂令·秋思》中寫到的送別場景：「殷勤紅葉詩，冷淡黃花市。清江天水籤，白雁雲煙字。」紅葉、黃花、清江、白雁構成一片天朗氣清的秋色圖景，寄託著作者依依惜別的情思。

　　元散曲作家不僅用濃墨重彩來描繪自然景物，還會用於人物形象的塑造。張可久在《仙呂·錦橙梅》中描寫了一位風韻楚楚動人，容顏體態令人驚豔絕倒的歌妓：「紅馥馥的臉襯霞，黑髭髭的鬢堆鴉」、「顫巍巍的插著翠花，寬綽綽的穿著輕紗」。紅豔豔的臉蛋彷彿襯著彩霞一樣，光豔照人，

烏黑秀美的鬢髮上戴著顫巍巍晃動的珠翠首飾，身上披著淡雅的輕紗，「宛若游龍，翩若驚鴻」。張鳴善在《中呂・普天樂・遇美》中描繪了一位有著絕世姿容的少女：「海棠嬌，梨花嫩，春妝成美臉，玉捻就精神。柳眉彎翡翠彎，香臉膩胭脂暈。款步香塵雙鴛印，立東風一朵巫雲。」這少女有著海棠的鮮豔，梨花的柔弱，臉龐宛如絢爛的春色，肌膚就像那晶瑩的玉石，那彎彎的眉，淡淡的胭脂，輕盈的步態，高聳的髮髻，翩翩蹮蹮向我們走來。怪不得明代朱權在《太和正音譜》中讚道：「張鳴善之詞如彩鳳刷羽，藻思富贍，燦若春葩，鬱鬱焰焰，光彩萬丈，可以為羽儀詞林者也，誠一代之作手，宜為前列。」總而言之，無論從景物的描繪上還是從人物的塑造上，都可以看出情濃采麗是元散曲主要的審美特徵。散曲中色彩的生命和審美價值不只是散曲作家對多種色彩的運用，還體現在作家把握住了色彩組合的美學規律。他們將多種色彩有機地組合在一起，透過複雜且有序的有機構成，向讀者展現了富有節奏感和美感的和諧鮮麗的色彩畫卷。

　　散曲作家對創造色彩世界的美學原則的熟練掌握與運用也能夠加深我們對散曲中那無處不在的色彩的感受和認知。元散曲作家非常重視色彩之間的搭配，注重建構色彩世界的形式美，這一原則也可以叫做襯托性著色藝術。一般會將選

取的兩種或兩種以上的色彩分為主賓，配以不同的比例，以賓托主，使色彩之間相互映襯的同時，突出主色調，往往會產生化腐朽為神奇的藝術效果。在關漢卿之名篇《南呂·一枝花·杭州景》中就是以青綠色為主色調，作者抓住距離的遠近來布景，從遠處看，山色青如千疊翡翠，江水碧似萬頃琉璃，到處都是清溪和綠水，整個杭州都掩映在這碧雲翠靄之中了；由近處欣賞，又會看到蒼松如蓋，竹海如雲，滿坡的茶叢和草藥，入眼都是一片鬱鬱蔥蔥；接著作者又將玉帶似的鹽場、清波之上的大小船隻拉入畫面，不僅增加了立體感和動感，而且還襯托出江南的秀麗，整個畫面都充滿了盎然生機。選取的眾多色彩都統一於青綠色這一主色調之中，令人感覺色彩不僅清新，而且豐富，獲得賞心悅目、美不勝收的效果。而準確選擇運用色彩詞語，來構成時空的變幻和流動也是散曲家們常用的手段之一。在元散曲中，抒寫春夏秋冬的作品很多，總體上說，他們對大自然的景物和四季中色彩的變化很敏感，觀察和感受是細緻深刻的。這種敏銳的觀察力使得他們在把握和表現季節特徵的時候是準確傳神的，更重要的是在景物色彩的描繪中還有各自情感的寄託。因此透過色彩描繪來展現時空的變幻和生命情感的流動時，往往還有某種人生哲理隱含在其中。詩人貫雲石的散曲《正宮·小梁州》就是顯例。作者將本人那遊戲人生、詩酒風流、淡泊名利的人生態度自然而然地融進了作品中景物色彩

的描繪和時空意識裡，透過西湖春夏秋冬四景的勾勒，不僅
描寫出四季的推移，而且寫出了四時行樂的鮮明區別。無論
是春夏的溫暖，還是秋冬的冷清，讀者都會走進一種境界，
看到作者那笑傲江湖、飄然出世的心胸。最後，巧妙運用色
彩的對比來造成強烈的、直觀的審美效果也是增加元散曲藝
術魅力的重要手法。色彩的對比就是相互生發、相得益彰，
在比照中使色彩更顯分明。這種色彩對比的方式也是多種多
樣的，有些是選取相近的一組色彩互相對比，相輔相成；
有的則是選擇差別較大的一些色彩相互對比，構成鮮明的
對照，使之相反相成。元散曲中寫秋景的頗多，常常用「紅
葉」、「黃花」、「青山」來構築畫面，也就是運用色彩對比映
襯的原理，透過各種顏色的相互搭配來凸顯各自的特色，從
而創造出絢麗多彩的藝術境界。如趙善慶《中呂·普天樂·
江頭秋行》中寫秋江景物：「黃添籬落，綠淡汀州。」用黃綠
兩種色彩的對比，一個「添」字、一個「淡」字便生動形象地
寫出了季節的更替。黃綠是一組相近的色彩，透過相互映襯
和點染，秋色便不至於過於蕭瑟慘淡了。運用反差較大的
色彩對比在元散曲中更是俯拾皆是。如「紅樹」和「白花」、
「白練」和「青澱」、「白鷗」和「紅鴛」、「青山」和「紅日」
等，再加上色調的明暗相對比，就會使所描繪的景物層次感
更加明顯，空間立體感也會加強，這樣，散曲的氣韻變得更
加生動與和諧，也更加富有詩情畫意了。總之，元散曲中的

色彩世界，是一個具有獨特意義的審美領域。如果將元散曲比作一朵美麗的花朵，那麼其中的色彩世界便是它的芳香和神韻，如果沒有了色彩，便會失去生命和感人的藝術魅力。赤橙黃綠青藍紫，這些色彩透過文字閃耀出熠熠的光芒，有著穿透人心的力量。

「文學作品中的色彩世界是作家創造的，這和自然界的色彩不一樣。除了形態上和色彩的豐富性存在著差異之外，主要是文學作品中的色彩具有作家審美的情感上的意義。」（劉恆《文藝創造心理學》）這也就是說，自然界的色彩進入藝術領域，就一定要透過創作主體的審美情結，色彩就變成了寄寓作家理性思考和情感內容的一種符號，也可以說是一種借色寄情的著色藝術。所以，每個優秀的作家對於色彩的駕馭都有屬於自己的特色。作為讀者，要用自己的眼睛和心靈去發現和感受那令人著迷的色彩世界，在五光十色中，體會作者的良苦用心和寄寓其中的豐富情感。

第二節
紅樓夢裡說顏色 —— 小說裡的那些色彩

　　四大名著是中國古代小說里程碑式的標誌，其中的《紅樓夢》達到了中國古典小說的高峰，有著極高的思想性和藝術性，享有「中國封建社會的百科全書」之譽。小說以描寫榮國府的日常生活為中心，塑造了諸多鮮明生動的人物形象。

　　之所以說《紅樓夢》是「百科全書」，是因為這部小說展現出了當時社會生活的全景。作者以其高超的寫作手法，描摹了當時的人情世態，從色彩角度來看，也給人以獨具匠心之感。

　　曹雪芹在吃穿住行等生活細節上向來不吝筆墨，尤其是眾多人物的服飾描寫，在這部小說裡，作者寫到的人物數以百計，表面上看來好像眼花繚亂，實際上卻各有千秋，總是能給人留下深刻印象。這種效果的形成很大程度上得益於作者對服飾色彩的把握和描寫。曹雪芹稱得上是一位高妙的色彩大師，他充分調動著色彩給人帶來的視覺效果，最大限度地挖掘著各種色彩的豐富內蘊，將不同色彩的象徵意義與人物的身分、地位、性格完美契合，不但鮮活地呈現了人物的

性格，同時也多角度地向我們展示了中國的服飾文化。

　　色彩在《紅樓夢》中扮演著重要角色，小說中出現的園林風景、花草樹木、日常生活用品以及人物服飾的描寫都離不開色彩的裝點，特別是人物服飾的色彩。小說中出現的服飾品種繁多，色彩樣式也豐富多彩，單是顏色就讓人目不暇接了。書中出現了多種多樣的顏色，按色系來分，有紅色系、綠色系、藍色系、黃色系、紫色系、黑色系、白色系等。每個色系又可分出十餘種顏色，紅色系最多，有桃紅、水紅、海棠紅、石榴紅、杏紅、碧玉紅、絳紅、玫瑰紅、大紅、茜紅、銀紅等十多種；綠色系有水綠、柳綠、豆綠、蔥綠、翡翠、松花綠、秋香色等；黃色系有鵝黃、金黃、柳黃、蔥黃以及近似於橘黃的蜜合色；此外還有石青色、藕荷色、茄色、蓮青色等，可謂紛繁絢麗。這些顏色在作者的筆下經過巧妙的搭配，起出不可思議的作用，不僅使人物形象深入人心，還令人物的性格躍然紙上。

　　面對如此眾多紛繁的色彩，作者依據人物的主次也對這些色彩作出了主次的處理。從不同角度來描寫不同人物的穿著，從中折射出人物性格的豐富性。在服飾描寫上，所用筆墨最多的就是主角賈寶玉。書中第三回，透過黛玉的眼睛，對寶玉的裝束打扮做了一個全身性的細節描寫，「頭上戴著束髮嵌寶紫金冠，齊眉勒著二龍搶珠金抹額。穿一件

二色金百蝶穿花大紅箭袖，束著五彩絲攢花結長穗宮絛，外罩石青花八團倭緞排穗褂，蹬著青緞粉底小朝靴」。在極短的故事敘述中，寶玉一個轉身，回到屋裡又換了一身，「一時回來，再看，已換了冠帶，頭上周圍一轉的短髮，都結成小辮，紅絲結束，共攢至頂中胎髮，總編一根大辮，黑亮如漆，從頂至稍，一串四顆大珠，用金八寶墜角。身上穿著銀紅撒花半舊大襖，仍舊帶著項圈，寶玉，寄名鎖，護身符等物。下面半露松花撒花綾褲腿，錦邊彈墨襪，厚底大紅鞋」。

　　一開場，作者就用兩段集中的服飾細描隆重推出主角，使讀者看到了一個十足的貴族公子哥，身上多彩的服飾，也使其變幻莫測的性格得以顯現。而在黛玉眼裡，寶玉的形象變得印象深刻，又似曾相識，銜接了前後的故事情節。

　　除了黛玉的角度，文中還多次從其他人的眼中描摹了寶玉的形象，在寶釵眼裡，又看到了不一樣的寶玉。「一面看寶玉頭上戴著累絲嵌寶紫金冠，額上勒著二龍搶珠金抹額，身上穿著秋香色立蟒白狐腋箭袖，腰繫五色蝴蝶鸞絛，項上掛著長命鎖，寄名符，另外有那一塊落草時銜下來的寶玉。」

　　第十五回，北靜王眼中的寶玉，「見寶玉戴著束髮銀冠，勒著雙龍出海抹額，穿著白蟒箭袖，圍著攢珠銀帶，面

若春花，目如點漆」。賈母眼中的寶玉，「……身上穿著荔色哆囉呢的天馬箭袖，大紅猩猩氈盤金彩繡石青妝緞沿邊的排穗褂子……」這個時時都能令人感覺耳目一新的寶玉，總是在向所有人展示著自己不一般的地位。作者從多種顏色中選擇了紅色和綠色作為整體色彩的基調，而在寶玉身上則賦予了紅色這一重要色調。這不僅與人物性格相符合，同時也蘊含著中國傳統文化因素。在傳統觀念中，紅色代表著喜慶，曹雪芹從一開始就讓賈寶玉的周圍充滿了以紅色為主的色彩氣氛。如他小時候自詡是「絳洞花王」，還將自己的住處命名為「絳雲軒」，一個「絳」字既點出了「紅」色，又與林黛玉的前世 —— 絳珠草連繫起來。後來移居大觀園，寶玉的居所便是「怡紅院」，又有「怡紅公子」之稱號，穿的衣服也以紅色為主，這些都在提示著這位貴公子特殊的身分和地位。

從林黛玉的服飾也可見曹雪芹的良苦用心，作者讓綠色成為黛玉的色彩符號。黛玉之「黛」即是青綠色，她的周圍也充滿了綠色，她住在瀟湘館，窗戶上糊著碧紗，院中有「千竿翠竹遮映」、「松影參差，苔痕濃淡」，雅號「瀟湘妃子」。在服飾的描寫上，也著意與人物的品行性格相搭配。一般來說，林黛玉是一位聰明靈秀、幾乎不染塵俗的世外仙姝，好像白色才符合她的氣質，而曹雪芹則用綠色和紅色等

豔麗的色彩大膽塑造了一個令人為之嘆惋的黛玉形象。作者用鮮明之色來寫黛玉的淒涼人生，儘管在他筆下，黛玉過的是「風刀霜劍嚴相逼」的日子，生活中透著哀怨和悲涼，但她依然是鮮豔明麗的。

　　第四十九回，有這樣一段話描寫黛玉的著裝，「黛玉換上掐金挖雲紅香羊皮小靴，罩了一件大紅羽縐面白狐狸皮的鶴氅，繫一條青金閃綠雙環四合如意絛」。一條「青金閃綠雙環四合如意絛」為一身紅裝平添了幾分動人之色，宛如「萬紅叢中一點綠」，既顯示出黛玉衣著的品位，也暗合他她希冀「紅綠相配」的美好愛情願望。曹雪芹在處理寶玉和黛玉這兩位主角之間感情的時候，很自然地利用了色彩上的互補，「紅綠相配，兩全其美」是兩人共有的願望，因此寶玉的怡紅院要蕉棠兩植，黛玉則喜蓋杏子紅綾被，窗上也糊上銀紅的霞影紗。曹雪芹用色彩將兩位主角融合起來，對他們的愛情寄寓了美好的願望。

　　從服飾色彩的配置上還可以看到封建社會大家族中人物不同的地位等級，透過衣服配飾來顯示自己的身分等級，這是中國歷史上由來已久的傳統，服飾的功能也就一直延續下來。在《紅樓夢》裡，所描繪的人物最多的是女性，從主子到奴婢，都寫得活靈活現，尤其是那些深入人心的人物形象，他們的出場總是令人眼前一亮。王熙鳳是一個血肉飽滿

的人物，性格複雜多面，讓人又愛又恨。她是榮國府的當家二奶奶，身分的特別使她處處顯得精明過人，對上懂得如何討好，對下知道如何施威。塑造這樣一個精明強幹，又不乏狠毒潑辣的人物形象，需求從諸多方面入手，小說中對鳳辣子的服飾色彩搭配的描寫就是其中非常重要的一環，尤其是她的第一次出場最為奪目。只見她「身上穿著鏤金百蝶穿花大紅洋緞窄銀襖，外罩五彩刻絲石青銀鼠褂，下著翡翠撒花洋縐裙」，一出來就是用大紅和翡翠綠這樣強烈的色彩對比來突顯她的非同尋常，又用「石青銀鼠褂」來協調色彩豔極所造成的不端莊、不尊重的感覺，給人以當家少奶奶的威嚴和莊重，渾身透著傲視群芳的氣度，讓人不敢小覷。第六十八回，王熙鳳得知賈璉偷取尤二姐之後，非常氣惱，心思手段使了不少，在她趕去探望尤二姐的時候，作者這樣寫道，「尤二姐一看，只見頭上都是素白銀器，身上月白緞子襖，青緞子掐銀線的褂子，白綾素裙」。這是尤二姐第一次見到鳳姐，在月白、青色、白色這極為清素的色彩搭配下，一則可知現在真是守國孝家孝之際，二則這些色彩給人以素麗、良善之印象。鳳姐就是要穿白來向尤二姐暗示一種態度，果不其然，在外表衣飾的暗示和委曲求全的態度夾攻之下，善良的尤二姐最終輕信他人而被賺進了大觀園。從服飾色彩的搭配上就能領略到王熙鳳善變的性格和手段，到了拔尖顯能的時候，無論是衣著打扮還是言談舉止，都要壓人一

籌方可。

　　對薛寶釵服飾色彩的描寫，也讓讀者有相同的感受，只不過到了寶釵身上，拔尖顯能變成了藏拙守愚。文中寶釵的服飾描寫有兩次，第一次是第八回，「……頭上挽著漆黑油光的髻兒，蜜合色棉襖，玫瑰紫二色金銀鼠比肩褂，蔥黃綾棉裙」。蜜合色即淺黃白色，配著蔥黃色棉裙，只是同色中的深淺之分；玫瑰紫是紫中偏紅的顏色，這樣的一身裝扮乍一看極為顯眼，一句「一色半新不舊」就顯得不那麼華豔了。最為高妙的是在描寫寶釵拿金鎖給寶玉看時添了一句「（寶釵）從裡面大紅襖兒上將那珠寶晶瑩、黃金燦燦的瓔珞摘出來」，她內心深處有著青春和激情的渴望，但是又守著藏拙的處世之道，所以要把大紅襖穿在裡面，留待自己欣賞。將自己所住的蘅蕪院也裝飾得雪洞一般。第四十九回，「只見眾姐妹都在那裡，都是一色大紅猩猩氈與羽毛緞斗篷……薛寶釵穿一件蓮青斗紋錦上添花洋線番把絲的鶴氅。平兒說：『昨兒那麼大雪，人人都穿著不是猩猩氈，就是羽緞的，十來件大紅衣裳，映著大雪，好不齊整」！可見，紅色深受大觀園女孩子們的喜愛，而薛寶釵則迴避這些鮮豔的色彩，她的迴避是對心中最自然的情感的迴避，然而越是迴避，越是渴望，這正是寶釵深沉內斂性格的表現。曹雪芹以自己對色彩的獨到之見，將紅色和綠色作為整體的色彩基

169

調，利用深淺明暗各異的紅與綠來巧妙搭配，以這鮮活亮麗的色彩裝扮著「千紅一窟（哭）」、「萬豔同杯（悲）」的紅樓世界。讀懂作者匠心獨具的色彩運用不僅能讓我們認識到當時的社會生活面貌，重要的是能幫助我們更好地把握《紅樓夢》的主題，那就是「一切在富麗堂皇中，在笑語歌聲中，在鐘鳴鼎食、金玉裝潢中，無聲無息而不可救藥地垮下來、爛下去，所能看到的正是這種種金玉其外敗絮其中的靡爛、卑劣和腐朽，它的不可避免的沒落敗亡」（李澤厚《美的歷程》）。體會著作者用那飽蘸鮮明卻豐富的色彩的畫筆為我們描繪了一個悲涼悽慘的夢。

第七章 色彩與藝術

第一節
濃妝淡抹總相宜 —— 國畫選彩

　　中國畫的色彩選用不同於西方繪畫，西方在運用色彩上比較注重色彩的本來性質，可以這樣說，西方的色彩實用是在「科學精神」的指導下進行的，而中國古代的色彩實用更多的是依靠感覺，在衡量中國畫的時候是不適合用「科學」作為尺度的。中國畫的「色彩」問題既是創作技法問題，又是一個十分重要的文化問題。中國人在接受色彩的過程中總是會涉及中國文化對色彩的判定，因此，要想懂得中國人是如何使用色彩的，就要搞清楚這個問題。

　　中國繪畫的文化背景是中國特定的歷史文化和哲學觀念造就的，並在此基礎上孕育了五色和玄色的色彩觀，形成了傳統國畫相應的色彩表現體系，同時鑄就了輝煌的藝術成就。然而 20 世紀以來，對中國畫的色彩有著一種相當普遍的看法，認為中國畫的色彩不夠豐富，這種看法的形成主要是與油畫比較以後產生的。從現存的傳統繪畫的表面現象來看，好像確實如此，大多是一片灰暗的水墨世界。但這是對中國畫不甚熟悉的武斷，如果深入研究中國傳統繪畫的色彩就會發現，中國人在繪畫中是使用色彩的，並在長期的文化

發展中，積累了豐富的用色經驗，也形成了屬於自己的規律與特色。

　　從文化原理來認識色彩，色彩就是對「相」的一種視覺判斷，是透過某個「相」來了解物體的本質。我們把這些視覺結論稱之為「色」，這個「色」並不是物體所固有的，而是社會文化的一種共識。也就是說不是和某一個具體對象發生連繫，而是與某一種文化觀念發生連繫。比如中國人不說麥子熟了，而是說麥子黃了，麥子在這裡是一個「群」，不能說每一棵麥子都黃了才叫黃，而是麥子這個「群」所顯現出的一個「相」。此外還有高粱紅了，棉花白了等都是這個道理。在繪畫中，一片青就是天，「一片」是中國人對天的形狀的把握，「青」是一種色，這與所謂的「一朵白雲」、「一抹紅霞」是一樣的，是在一種文化的共識中得出來的，這就是中國畫裡色彩的本質。在中國，最早的關於繪畫的觀念就是五色，「畫繢之事雜五色」（《周禮・考工記》），「青、黃、赤、白、黑」這五種顏色就能夠把萬物萬象表示出來了。這也可以說明中國人對色彩的認識是一種人文的判定結果，色彩作為一種「共識」，就必然要在文化中得到傳遞，形成確定的「通感」，依此來形成一種觀念的標準。所以，對於中國畫，色彩是依據社會共識來繪畫的文化材料，它們經過不斷地提煉，分出了三大類著色的顏料，第一類就是所謂的礦

物質顏料，這類色大多數不溶於水，需求加膠來使用，又叫石色，因此，名字多與石相關，如硃砂、石黃、赭石等；第二類可稱之為植物性顏料，完全溶於水，叫做草色，對它們的稱謂多數和草有關，如藤黃、胭脂、花青等；第三類則比較特殊，就是國畫中使用的黑色——墨。墨是一種極細小的微粒，懸浮在水中間，是一種乳濁液。墨需求加水加膠，既能夠和石色相混合，又可以和草色相混。所以，在中國畫裡，墨有著特殊的功能，它能統領、融合石色和草色，伴隨繪畫觀念的轉變，能夠造成其他顏色所不能替代的作用，這也是中國畫將「墨」作為顏色的重點長期使用的原因所在。

從漫長的傳統文化的發展歷史中走過來，中國畫色彩的發展也經歷了一個曲折的發展過程。

六朝以前的重丹青時期是中國畫色彩發展的初始階段。從繪畫實踐上來考察的話，中國繪畫史從新石器時代的彩陶藝術算起至今已經有八千年的歷史了，色彩在早期的繪畫中起著重要作用。從繪畫產生到六朝以前，可以說是古畫重丹青的時期，古畫也被稱為「丹青」，丹青就是色彩，這也說明了色彩的重要性。現存的早期典籍中對於色彩在繪畫中的使用也有所提及。《釋名》中有：「畫，掛也，以彩色掛物象也。」《周禮·考工記》中有：「畫繢之事雜五色。」考古發掘出的彩陶僅就色彩來看是多樣的，紅、黃、赭、黑、

白……這些色彩向我們展示了先民用色的大膽和豐富。戰國時期和漢代的帛畫也使用了多種色彩來表現神話與現實交織的世界。兩漢的壁畫一般是用墨線來勾勒物象的輪廓，然後再施加各種色彩，用色也是相當豐富。到了魏晉南北朝時期，中國畫無論是在色彩實用上，還是在色彩理論上都有了飛躍的發展。魏晉以前，雖然也有不少精深的藝術見解，但是這些見解都不是以獨立的藝術理論品質出現的。這些見解所討論的「色」大都與繪畫無關，所謂的「惡紫奪朱」、「五色令人目盲」等談的都不是繪畫的色，而是先賢們對色彩的文化認識。直到魏晉時期，色彩美學才被納入純藝術範疇，這時候出現了對中國畫色彩的相關討論。南朝宋人宗炳的《畫山水序》開了中國山水畫論的端緒，其中關於色彩的論述非常精闢。「夫聖人以神法道，而賢者通，山水以形媚道而仁者樂，不亦幾乎？余眷戀廬、衡，契闊荊、巫，不知老之將至。愧不能凝氣怡身，傷跕石門之流，於是畫像布色，構茲雲嶺。……身所盤桓，目所綢繆，以形寫形，以色貌色也。」

　　「以形寫形」、「以色貌色」這兩句提出了繪畫造型與賦色的原則。這種意見雖有寫實的意味，但也不是道地的「寫實」理論，文章的情趣儼然有道家的隱逸之氣。宗炳之後，南齊的謝赫在其《古畫品錄序》中提出了中國畫學史上最具

有影響力的「六法」，即一氣韻生動是也；二骨法用筆是也；三應物象形是也；四隨類賦彩是也；五經營位置是也；六傳移摹寫是也。

　　其中第四條是有關色彩的，謝赫的「六法論」稱得上是對當時畫風的總結和提升。「以色貌色」、「隨類賦彩」的基本精神都是以客觀物類的固有色為標準，排斥隨意的主觀用色。此時畫家的實踐成果也體現出了對色彩的重視，尤其是佛教文化的傳入，也在很大程度上刺激了繪畫的發展。當時的佛教寺院幾乎成了美術的研究院，這一時期的大畫家都熱衷於此。以晉的顧愷之、宋之陸探微、梁之張僧繇、隋之展子虔為最。顧愷之最有名的作品〈女史箴圖〉，雖然現在只能見到摹本，但也能看出當時的畫風是遵循著「隨類賦彩」原則的。展子虔所在朝代晚於宗炳與謝赫，他熱衷於畫佛教故事的壁畫，也在實踐著「隨類賦彩」、「以色貌色」的原則。從魏晉至隋的這段歷史時期，雖然戰亂不止，但文化卻獲得了多元並興的發展。不僅理論建樹卓然可觀，實際創作也是絢麗多彩。色彩問題得到了畫家和評論家的一致重視。隋代滅亡了，一個新的大一統朝代降臨，色彩觀念與色彩實用也隨著時代的變遷發生了巨大的改變。

　　中國繪畫走進了色彩與水墨交相輝映的唐宋時期。徐復觀先生在《中國藝術精神》中將這一時期稱為「色彩的革

命時代」，是切合史實的。古典的色彩觀雖未全然改觀，但是價值標準已經發生變化，「隨類賦彩」已經走向「隨意賦彩」，從「色」轉變到「墨」，這是全新的革命進程。展開中國文化史，我們會嚮往唐宋的瀟灑與風流，此時，儒道佛思想三者合流，沖刷出了奇異的文人生活形態，「藝術」成為文人生活的一部分。從唐開始，魏晉清談之風逐漸沉寂，代之而起的是丹青翰墨。此種風氣的形成必然直接影響到實際創作。這時候出現的所謂南宗、北宗，實質上主要就是依據色彩來劃分的。

　　北宗指的是李思訓開創的青綠山水，雖然青綠山水畫在東晉時期已經出現，但是到了唐代才開宗立派。李思訓是唐朝宗室之裔，出身顯貴。其子李道昭官至中書舍人，後人又稱此父子為大小李將軍。李氏父子將青綠山水發展推向高峰，在畫史上作出了卓越貢獻。這種山水畫視覺效果極佳，「青綠為質，金碧為文」、「陽面塗金，陰面加藍」，看上去一片金碧輝煌的氣象，這與水墨山水的超逸淡然恰好形成對比。王維開創的水墨山水對中國畫的影響極其深遠，王維因此被奉為「南宗之祖」。他的潑墨山水一出現就顯示出來強大的生命力。以水墨為尚的南宗畫成為唐以後繪畫的主流。中國畫最終走進了水墨的玄界，唐代有名的畫論家張彥遠對色彩已經不再重視，到了五代，荊浩繼續強化了張彥遠重墨

輕彩的理論。他的《筆法記》已經不再言說色彩了。到了宋代，不論是理論還是創作，都更加飽滿。水墨的大勢已定，宋人稱畫為「墨戲」，繪畫的用色逐漸簡化，色彩的「革命」終於成功。中國畫以「水墨」繪染，從唐至今，千年一色，儘管每個畫家用墨之法有所不同，但是對黑白的選擇卻是執守不變。

中國畫出現的這種色彩現象，從表面上看是色彩問題，而深層的原因則是文化問題和社會問題。為什麼黑白如此單一之色對中國人有著這麼強大的吸引力呢？中國畫自中唐以來，水墨一路風行千百年，經久不衰，這是一個民族的審美取向。如果探尋其中的原因，不容忽略的有文化因素、社會因素和個性因素。

南宗畫在唐以後獲得蓬勃發展是文化發展的大勢所趨。「以水墨代替五彩使玄的精神，在水墨的顏色上表現出來，這可以說是順中國藝術精神的自然而然的演進。」（徐復觀《中國藝術精神》）興於唐的禪宗，盛於宋、明的理學，這些思潮在客觀上都將士流的思想推向「玄界」。而中國畫走入「玄門」只是時間問題，因為民族文化思想的強大駕馭力在引導著繪畫作出色彩的選擇，以玄學為基礎的繪畫，選擇具有強烈玄祕感的色，是順理成章的事情。「吾國佛教，自初唐以來，禪宗頓盛，主直指頓悟，見性成佛；一時文人

逸士，影響於禪家簡靜清妙，超遠灑落之情趣，與寄興寫情之畫風，恰相適合。於是王維之破墨，遂為當時文士大夫所重，以成吾國文人畫之祖。」（《中國繪畫史》）禪宗將佛理、老莊之學、魏晉玄學通通拿來，最終創立了「自心即佛」的教派，唐後的文人有不少都是穿著儒服跨入禪院的，但是他們入禪而不棄儒，慕莊學有不遠儒理，這種文化趨同的大勢陶冶出了「組裝」型的中國文人，他們以「素」、「樸」為極致，禪宗的真義也是擺脫物質的束縛，求得精神上的自由。這種文化思潮造就了文人畫的風格恰是親「山水」而遠市井，親「花鳥」而避人群，輕色彩而重水墨。

除了這種文化思維的影響，社會悲劇和個人的悲劇也在一定程度上促成了這種現象的產生。從秦始皇焚書坑儒開始，到清末慈禧太后誅殺「六君子」，數千年來，儒林多悲。士人之中出類拔萃者，有的隱入山林，不求聞達以苟全性命；有的遁入空門，斷絕塵念以求得自保；有的則伴狂畸怪來躲避災禍。中國畫家也是多隱士釋徒，多癲痴瘋狂者，這實在是儒林悲史的必然現象。蒼涼的社會醞釀出蒼涼的藝術，選擇水墨之黑白來表現這蒼涼的藝術，也實為自然、當然和必然。從個人角度來說，選擇某種色彩與個人的身世、遭遇必然相關。這在畫史上不乏其例。明代大畫家徐渭不用「胭脂」而選擇用「墨」來畫牡丹就很好地說明了這一點。徐

渭是古代畫家中經歷最為悲苦之人。袁宏道在《徐文長傳》中稱徐渭「胸中有一段不可磨滅之氣，英雄失路，托足無門之悲」。牡丹被稱作「富貴花」，向來是用「胭脂」畫之，方顯其富貴之象，但是徐渭卻以「墨」來寫之。很顯然，這種色彩的選擇所依託的是個人主觀的內在情思。在他的「墨牡丹」上有題曰：「牡丹為富貴花，主光彩奪目……今以潑墨為之，雖有生意，多不見此花真面目。蓋余本窶人，性與梅竹宜，至榮華富麗，若風馬牛，弗相似也。」真是富貴者以金碧青綠來寫其榮華意氣，失意人則借墨色來宣泄胸中之憤懣。

中國畫發展到元明清的時候，文人畫規模完備，開啟了一個新時代，成為占主流地位的繪畫。到了近代，更將文人畫視為「中國畫」了。這個時候水墨大發展，得到了淋漓盡致的表現。墨已經能夠代表一切色彩來表達物象，這時對墨的研究取代了對色的研究。有了「墨分五色」的概念，墨與色達成統一，筆墨交匯。元代以後，基本上「筆」、「墨」二字就是中國「形」、「色」的代表了。「以墨當彩、墨分五色」的觀念深入文人之心，色彩的地位逐漸被墨色取代，明清時期社會環境的嚴苛，文人畫更是向著抒發性情的方面發展，繪畫風格講究古拙高雅，色彩樸實淡雅。

清代沈宗騫的《芥舟學畫編》中有這樣一段話很好地總

結了中國畫的追求：「天下之物不外形色而已，既以筆取形，自當以墨取色，故畫之色非丹鉛青綠之謂，乃在濃淡明晦之間。能得其道，則情態於此見，遠近以此分，精神以此發越，景物以此鮮妍，所謂氣韻生動者，實賴用墨得法，令光彩曄然也。」以「氣韻生動」為極致的中國畫，從根本上說是不在乎用自然之色去貌自然之色的，它要表現的是「道象」，而所謂的「氣韻」就是「道」的意緒。

中國畫把特有的筆墨技巧作為傳情達意的表現手段，而筆墨本身也是極有意味的形式，透過水分的多寡與運筆的疾緩可以造就筆墨技巧的千變萬化和明暗色調的豐富多變。我們可以從中國畫的「水墨」之中看到中國文化思想的積澱，黑白兩色的文化含量也在畫家的筆下日漸豐富。水墨畫被視為中國畫的代表也實至名歸。

大體而言，可以用四個成語來簡單概括中國畫色彩的發展過程。第一個就是「繪事後素」。孔子說繪畫這種活動的產生，是在認識了色彩的標準之後啊！「素」字很關鍵，它的意思就是用色的標準。長期以來，對這個字的理解都不夠透徹，這直接影響著我們對中國畫色彩觀的研究。第二個成語是「隨類賦彩」，魏晉南北朝時期是中國畫色彩運用趨於完善的重要階段。時至隋代，用色逐漸繁複，到了唐代，中國畫色彩的運用達到了鼎盛階段，可用「金碧輝煌」來形

容。不但注重色相、色度，還注意到色澤。五彩繽紛、富麗堂皇的用色都在顯示著盛唐氣象。中國畫發展至宋代以後，傳統的畫論出現了「不貴五彩」的觀念，色彩在繪畫中的比重越來越小。因此，最後一個成語就是「墨分五色」，黑色成為繪畫史上不容忽視的色彩，也變成了東方繪畫最富有表現力的色彩。

第二節
白玉金邊素瓷胎 —— 陶瓷用彩

　　中國是歷史悠久的文明古國，為人類社會的進步和發展作出了許多重大貢獻，陶瓷文化便是其中之一。中國陶瓷在技術和藝術上所取得的成就是令全世界矚目的。從陶瓷的發展史來看，習慣上把「陶瓷」一分為二，分為陶與瓷兩大類。在中國，我們的祖先至少在一萬年以前就已經掌握了製陶技術。郭沫若在《中國史稿》中稱：「陶器的出現是人類在向自然界鬥爭中的一項劃時代的發明創造。」陶器的出現開闢了人類發展史的新紀元。瓷器是在製陶技術不斷發展和提高的基礎上產生的，它們之間的區別就在於原料土和燒製溫度的不同。而二者的礦物組成、物理性質和製造方法又常常互相交錯，所以缺少明顯的界限，只是在應用上有很大的區別。因此，目前國際上還沒有形成統一的分類方法，更多的只是依照用途來分門別類。

　　中國的陶瓷文化對於探尋傳統文化的發展有著特殊的重要意義。陶瓷是科學與藝術的結晶，它們是由材質、造型和藝術裝飾三個基本要素構成的有機統一體。在實用的前提下，還有著造型規整、裝飾多樣、內涵豐富的特點。尤其是

陶瓷的藝術裝飾歷經數千年的探索和實踐，已經發展得相當完備。而我們所要關注的就是陶瓷藝術裝飾中非常重要的一面——色彩。陶瓷用彩的大致趨勢是由單色向複色發展。色彩的演變反映了人們審美心理的變化，這種變化也是社會性變化的反映。因此，了解陶瓷施色的流變可以讓我們感受到社會歷史文化的發展脈搏。

在人類還沒有進入文明時代的時候，也就是文字尚未產生的時代，人類所依賴的交流媒介中，色彩就扮演著非常重要的角色。尤其在巫文化中，巫祝們最有力的解謎破惑的手段就是色彩，至今在原始部族中仍有遺存。在沒有文字記錄的歷史時期，想要了解當時人類的價值觀念就只能依靠遺存下來的實物來進行考察。當然這種考察更多的也只能是今人的妄測。但是有色陶器的發現的確為我們提供了有力的證據，幫助我們去尋找當時社會發展的一些蛛絲馬跡。

陶器上的色彩是經過高溫焙燒產生的固化色，能夠經久不變，也不會因為環境的變化產生色變現象，所以，我們現在出土的陶器，雖然經歷了數千年的漫長歲月，但陶彩依然如故。這也就意味著，透過這些遺存的陶器實物我們可以大膽地去推測當時人的色彩觀念，是否真像我們所想像的那樣，到處充斥著人世間的殺戮和對神的敬畏和恐懼呢？綜觀仰韶文化的彩陶系和龍山文化的黑陶系就會發現這些陶繪所

呈現的並不是濃重的「野蠻」意味。仰韶文化是中國新石器時代文化中延續時間最長，勢力也最為強大的一支，彩陶不僅做工精美，而且設計精巧，堪稱原始彩陶的典範。出土於陝西省西安市半坡遺址的人面魚紋彩陶盆就是仰韶彩陶工藝的代表作之一。色彩方面，是與當時的技術緊密相連的，先民在擇色上沒有太多的自由，所謂的「彩陶」實際上也只是黑白紅三種色彩。彩陶工藝衰落後，中國新石器時代又出現了一個製陶業的高峰，那就是黃河下游和東部沿海興起的「黑陶文化」。黑陶是山東龍山文化的代表，在造型上相較於彩陶有了明顯的進步，品種也更加豐富，除了彩陶系中常見的罐瓶之類外，出現了大量的豆、杯、鬲、簋、斝等，這些器皿大都為日常生活所用，少有祭器。色彩上由「彩」變為「黑」。器皿上的圖形是以裝飾性為主，很少有神祕的描繪，大都是一些編織紋、藍紋、繩紋等花紋。總之，對新石器時代中晚期陶器的考察儘管有很多困難，但是總體呈現的風韻還是可以把握的。這些器物，從功用、圖飾以及色彩上都很難發現那個時代應該有的巫文化的痕跡，色彩的使用明顯是以裝飾為目的的，這些繪飾和賦彩只是以增加器具美感為宗旨。此時的色彩只是色彩而已，還不是某種觀念的代表或符號。

　　人類進入文明時代以後，客觀的色彩在人類主觀意識的

主導下開始被分成三六九等，那些難以用語言表達的情感、觀念就會用「色」去表達。原始時代鑑於工藝的限制，人類只能在極有限的色彩種類中進行選擇。而後世情況則有著很大不同，觀念對於色彩的應用的影響越發巨大。

　　陶瓷的用色與工藝水平是息息相關的，到了兩週時期，陶器的色彩種類逐漸增多。1975 年，江蘇金壇鱉墩發掘的西周墓裡發現了近三十件原始瓷器，器物內外都是呈現青黃色、青灰色、黃色的滿釉。春秋戰國時代，陶器的色彩漸漸從兩色的對比過渡到多種色彩的協調。興起於戰國的彩繪陶就是將陶器燒好後再施以黑紅黃白等彩色紋飾，發展到漢代，燒製工藝不斷進步，顏料也隨之增加，釉陶和彩繪陶都很興盛。釉中加入不同的金屬成分在燒製的反應過程中就會呈現出各種色彩，一般是以黃色、綠色、褐色和土紅色居多。彩繪陶的色彩除了傳統的黑、白、紅、黃等色彩外，還增加了青、橙、綠、褐等顏色。這些鮮明醒目、對比強烈的色彩使彩繪陶變得更為燦爛豐富。還有一點值得注意，戰國、兩漢時期都盛行厚葬之風，所以這一時期的彩繪陶主要是作為陪葬品。色彩觀念從西周以後就已經不同於前代了，此時的色彩幾乎是禮與道的象徵，用色來示尊卑、別內外、祀鬼神。因此，這些用來祭祀、葬儀的陶瓷器物都無不受制於禮、道、神。也可以說這是有意為之的舉動，具有民俗的

觀念。隨著時代的變遷和工藝的進步，陶器也有了十足的發展。唐代的唐三彩是一種低溫釉陶器，也是唐代陶器中的精華，以黃、綠、褐三色為基本釉色。唐三彩的出現，是陶瓷製作工藝的一大飛躍，尤其在色彩的處理上，更是劃時代的進步。因為唐以前的陶瓷施色大多崇尚單色，即使有複色，也沒有像唐三彩這樣的兩色或三色化融而成的過渡色調。在唐三彩的製作過程中，色釉中加入不同的金屬氧化物就會形成淺綠、深綠、天藍、淺黃、褐紅等多種色彩，在色彩的相互輝映中，唐三彩的色釉呈現出了濃淡變化、互相浸潤、斑駁淋漓的效果，顯示出了富麗堂皇的藝術魅力。然而作為隨葬的明器，它的胎質鬆脆，防水性也較差，遠不如當時已經出現的青瓷和白瓷實用性強，只是在初唐和盛唐時達到高峰，成為一時珍好。而「安史之亂」之後，唐王朝逐漸衰弱，唐三彩的製作工藝也逐漸衰退，雖然後來也有遼三彩、金三彩出現，但是在數量、品質及藝術性上都遠遠及不上唐三彩。與陶器的發展形勢相反，瓷器則得到了迅速發展。

　　瓷器的發明是在製陶技術不斷發展和提高的基礎上產生的，商代燒製成功的白陶對於陶器過渡到瓷器起了十分重要的作用。從原始瓷的出現到瓷器的成熟，其中歷經了近兩千年的變化發展。真正高火度的瓷器成於唐代，當時瓷器的燒成溫度達到了 1200℃，瓷的白度也接近現代高級細瓷

的標準。唐代瓷器大盛，有「南青北白」之稱。其中的原因除了得益於陶瓷工藝的進步外，還與當時的社會文化環境密切相關。《新唐書‧食貨志》中記載：「開元十一年（西元712年），詔禁賣銅錫及造銅器者。」銅器遭禁在客觀上促進了瓷製造業的發展，民間開始以瓷器代之。撇開實用層面，瓷器在唐代還成為貴族的賞玩之物，特別是那些品級高妙的瓷器，都深受豪門的追捧和收藏，這也極大地促使製瓷工藝不斷精益求精。另外，唐代尚茶成風，對茶具也十分考究，青瓷多被用作茶具，深受文人騷客的青睞。陸羽在《茶經》中就大讚越窯的青瓷，「……若邢瓷類銀，則越瓷類玉，邢不如越一也；若邢瓷類雪，則越瓷類冰，邢不如越二也；邢瓷白而茶色丹，越瓷青而茶色綠，邢不如越三也」。邢窯的白瓷與越窯的青瓷分別代表了唐代南北方瓷業的最高成就。越窯的青瓷在陸羽的稱讚下得到了更多文人士大夫的附和。青瓷如玉的質感與碧綠的茶湯相映，呈現出一種冷靜幽雅的韻致，這種情趣與文人雅士的審美追求息息相關，也催發了詩人們的雅興，越窯的青瓷便時不時出現在他們的詩歌裡。「越碗初盛蜀茗新，薄煙輕處攪來勻。山僧問我將何比，欲道瓊漿卻畏嗔。」（《蜀茗詞》）越碗蜀茗，名茶配名瓷，才能色香悠悠、情致悠悠。

　　青瓷的大受追捧並不意味著白瓷備受冷落。青瓷和白瓷

都屬於顏色淡雅的範疇，白瓷便以輕淡取勝，它並不追求凝重，這種色彩的美感也得到了不少文人士大夫的重視和喜愛。「邢客與越人，皆能造茲器。圓似月魂墮，輕如雲魄起。」（皮日休《茶中雜詠‧茶甌》）「白瓷甌甚潔，紅爐炭方熾。……盛來有佳色，咽罷餘芳氣。」（白居易《睡後茶興憶楊同州》）由此可見，無論青瓷或白瓷，在文人雅士的選擇中都已經寄託了各自的審美觀念，青瓷如玉似冰，白瓷似銀類雪，再搭配上碧綠清幽的香茗，這種審美追求正迎合了唐代上層社會閒逸的心理需求。而對瓷色的欣賞與讚美也從一個側面說明了純色彩的審美正在確立，色彩的美學價值所具有的獨立意義也正在被肯定和發現。

瓷器製造在宋代達到極盛，瓷窯幾乎遍布全國，出現了許多名窯。北方有定窯、汝窯、哥窯、鈞窯等，南方則有景德鎮窯。宋瓷在胎質、釉色和造型上都達到了頂峰，是中國瓷器發展的重要階段。僅就色彩一項來說，簡直到了難以盡數的地步。總體來說，宋瓷大多敷單彩，有各種不同的白色、紅色、綠色、藍灰色以及其他不可言說的窯變色。大致的趨勢是追求素色、駁色和透明度。瓷色至宋已稱得上完備，其後的朝代不過是各尚所好而已。在宋代，瓷器的地位變化不容忽視，自唐以來，瓷器就已被列為貢品，成為士大夫的雅玩。這種風氣到宋代被張揚開來，形成上層社會的嗜

好，這就在客觀上刺激了瓷器在造型、花紋、色彩上都力求「上層化」，瓷器從單純的實用向藝術化邁出了一大步，時至後世，瓷器的實用與藝術完全分開了，瓷器被列為「古玩」成為理所當然之舉。

元代入主中原後，瓷業相較於宋代呈現衰落之勢。但是這時也有新的發展，青花的興起就是顯例。雖然唐宋時期也有青花出現，但是直到元代中晚期，青花燒造技術才完全成熟，不僅胎體潔白厚重，釉面白裡泛青，而且色澤光彩鮮亮，青花料色青翠。無論是技術還是製瓷原料以及色料都為明代青花的發展奠定了很好的基礎。瓷器進入明代又進入一個新的旅程，明以前瓷的釉色是以青瓷為主，明以後則主要是以白瓷為主。特別是青花、五彩成為白瓷的主要產品。明永樂以後，因為與外國通商之故，國外藝術與顏料漸入本土，如外來「蘇泥勃青」的使用，令這一時期的青花大放異彩。成化、正德時期改用國產的「平等青」，色調沒有蘇青濃郁，也沒有了散量水墨效果，因此就朝著加彩或細緻的表現方面發展，在繪畫手法上細描勻染，力求精練，達到精緻的目的。嘉靖、萬曆年間，是青花瓷發展的晚期，色彩變得濃豔而強烈，此時出現了有名的鬥彩，這是一種以釉下青花、釉裡紅和釉上多種色彩相結合的品種，極為有名，也成了後世仿製的對象。宋瓷前大都以單色釉為主，到了明代，

瓷器走進了彩繪世界，這為後世彩瓷的發展打下了良好的基礎。

從明代開始，瓷窯都向景德鎮集中。明末之兵亂使得景德鎮瓷業遭受了嚴重打擊。直到順治十一年才開始設法恢復，康熙時期才恢復並越加興盛，最終成為清代製瓷的中心。從色彩上說，與前代相比，清代瓷色更加繁多，基本上任何一個母色都能分解出多種子色，如紅釉有寶石紅、朱紅、棗紅、雞紅、礬紅、抹紅、珊瑚紅、胭脂水、醉紅、海棠紅、豇豆紅等；青釉有天青、冬青、豆青等；藍釉有天藍、寶石藍、灑藍、霽藍、青金等；綠有豆綠、瓜皮綠、孔雀綠、油綠、粉綠、西湖水等；黃釉有淡黃、焦黃、老僧衣、鱔魚黃、茶葉末等；就連黑白這不容易分出類別的，也有黑彩、烏金、古銅墨，有月白、牙白、乳白等。這樣色彩的層次越加豐富，所表現的美也姿態萬千。

瓷器發展到清代，真正是登峰造極，數千年的經驗以供吸收，再加上康、雍、乾三朝政治安定，經濟繁榮，朝廷皇室的重視與提倡。這些條件都促進了瓷器的技術向更加高超的水準發展，裝飾也越發精細華美。清代瓷器在實用和藝術兩個方面都得到了大發展，尤其是那些極其精緻的瓷器，成為純供賞玩的藝術品。這種雅尚使得瓷、色、形三者成為評價品級的內容。特別是色彩方面，歷代評瓷專家，都善賞

色，形態一望便可知曉，而瓷色的精妙需求細賞精辨方可領略。色彩經過窯變會產生令人意想不到的奇妙效果，又有透明度、亮度和飽和度的區別，所以瓷色是人力和天工的巧妙合作，這種著色藝術非其他藝術手段可以比擬，所以一件絕品往往價值連城。

　　清代瓷器，如果論古雅渾樸，是略遜前代，但若是論精巧華麗則可超越前朝。粉彩是清康熙年間官窯匠師們在琺琅彩的啟發和影響下創造出的釉上彩的一個新品種，在雍正時期最有成就。粉彩的特色就是能夠使各種色彩產生「粉化」。這主要是因為工藝上採用了一種不透明的白色材料，俗稱玻璃白。紅彩粉化會變成粉紅，綠彩會變成淡綠。可以透過色彩加入量的控制來獲得不同深淺濃淡的色調。給人一種粉潤柔和之感受。用粉彩這種方法畫出來的山水、花鳥、人物等圖畫，都有著明暗、深淺之分，層次感和立體感十分顯著。所以從裝飾的藝術效果看，有著秀美、俊雅而又富麗堂皇的特點。

　　以歷史朝代為分割點來粗略地了解了陶瓷的色彩流變，整體來說就是由單色向複色發展，同時，單色與複色並存。這在很大程度上是與製作技術和工藝水平的進步緊密連繫在一起的。瓷色在變遷的過程中，也保持了單色賦彩的優良傳統，因為各朝各代都有青瓷或白瓷名品問世，只是色彩的變

化除了工藝進步因素之外，審美心理的影響也不可忽略。尤其是唐代以後，城市的繁榮促進整個社會心理多元結構的形成，陶瓷製品除了實用外，還是一種商品，特別是脫離實用專供賞玩以後，色彩更是比形態更受重視。如唐代瓷色的秀潤、雅麗就是當時士大夫對色彩的審美趣味所在。他們對書畫、園林盆景的情趣都有力地影響著瓷器的施色。同時，最高統治者——皇帝的偏好也直接影響著瓷色的發展，歷代官窯幾乎起著指導性的作用，色彩的處理不僅以皇室的趣味為風向標，而且一旦形成定製，就會引起民窯的爭相仿效。

　　陶瓷功能最終走向兩極化，在民間重視其實用價值，在上層則只講審美價值，變成「玩物」的瓷器，工藝上精益求精、日臻完美成了順理成章的事情。因此瓷器的賞鑑也值得我們關注，尤其是瓷色的評鑑，深刻反映著中國傳統的審美價值觀念。歷代評瓷家對瓷色的評價和評畫所用的詞語幾乎一致，常用「潤」、「純」、「雅」等字眼來進行評論。「潤」就是指瓷色要給人一種水分溢和之感，彷彿雨後新荷上的露珠，要有「欲滴」的感覺，這種境界也是中國書畫所追求的，正所謂不「潤」不活。雖經數百年甚至上千年，仍然像初出時一樣有溫潤之感。「純」是對色的淨度的要求，一定要沒有雜質。因為雜則汙，汙則敗。瓷色的形成要經過很多道工序，無論哪一道出現問題都可能功虧一簣。瓷色的

「雅」就是要溫潤中和。

　　總之，陶瓷所用的彩、施的色是陶瓷藝術裝飾的重要部分，這些色彩裡蘊含著中國人的智慧和情感，飽含國人的熱情和理想，更在變遷中傳承著中國的傳統文化。從隋唐時期開始，中國瓷器就流傳至外域，到了明清兩朝，瓷器更是作為重要的商品行銷全國，走向世界。現在，中國瓷器已經是傳統文化的典型代表，譽滿全球。相信這豐富多彩的陶瓷文化會伴隨著中國文化的傳播和發展變得更加輝煌。

第三節
歌盡桃花扇底風 —— 戲劇臉譜

　　當我們看到那些塗紅畫綠的臉譜，就一定會想到中國戲曲，因為臉譜是中國戲曲所獨有的。臉譜伴隨著戲曲的孕育成熟逐漸形成，最終以譜式的方式相對固定下來。在傳統戲曲裡，人物造型是備受重視和突出的重點，臉譜是人物造型的重要組成部分，在戲曲中占有極為重要的地位。臉譜是性格化的化妝，臉譜上布滿的圖案花紋是人為地利用色彩、圖案創造出來的。它們被賦予一定的含義，表達相應的內容。這種性格化的化妝要求臉譜要做到「人可以貌相」、「知人知面就知心」。因此，色彩和圖案對臉譜起著決定性的作用。

　　在戲曲中，臉譜的勾畫是需求依據人物角色來進行的，並不是每一個人物都需求勾畫臉譜。中國戲曲中人物角色按照行當來分，通常分為生旦淨丑四種基本類型。每個行當都有著基本固定的扮演人物和表演特色。從化妝角度講，臉譜化妝主要是用於「淨」、「丑」行當的各種人物，尤其是「淨」，又稱「花臉」，都是重施油彩，圖案複雜。「生」、「旦」的化妝只是略施脂粉以達到美化的效果，也被稱作「素面」，人物個性主要是依靠表演和服裝來表現的；而「淨」、

「醜」角色則是因人設譜，不相雷同，用誇張強烈的色彩和變化無窮的線條來展現各色人物的性格。在舞台上，臉譜是觀眾視覺的中心，五顏六色、千變萬化，配合著唱念做打的表演塑造出許許多多光彩照人的藝術形象。

中國有三大臉譜系統，分別是京劇臉譜、秦腔臉譜和川劇臉譜京劇臉譜。

京劇臉譜

京劇臉譜藝術現在已經被公認為是中華民族傳統文化的一種標誌，在國內外都非常流行。相傳，京劇臉譜的起源來自一個歷史故事。據《舊唐書‧音樂志》《樂府雜錄》《教坊記》等文獻記載，北齊的蘭陵王高長恭，生來勇武過人，但是由於容貌過於清秀，自認為不足以威懾敵人，所以每次出戰都要戴上木雕面具，在一次戰鬥中，以少勝多，大敗敵軍。齊人仰慕他的勇氣和智慧，便對他的動作進行模仿，編成舞蹈，最後配上歌曲，這就是《蘭陵王入陣曲》，到唐代發展成歌舞戲，又稱為「大面」。演戲時，扮演蘭陵王的演員戴著面具，載歌載舞，還會做各種指揮、擊刺的動作，塑造了一個深受人們喜愛的英雄形象。後世的戲曲臉譜便深受其影響，由其逐漸發展而來。

其實臉譜最初的作用就是透過誇張劇中角色的面部五官來表現人物的性格、心理和生理上的特徵，發展到後來才逐

漸由簡單到繁複、由粗獷到細膩，本身變成了一種具有民族特色的圖案藝術。京劇舞台上有著數不清的花臉角色，每一個角色都有自己的一套畫法。僅就顏色來說，花臉臉譜是以色定調的。每一種顏色都有特定的含義，塗在臉上絕非只是為了好看，不同含義的色彩繪製在不同的圖案花紋裡，內行人就可以分辨出角色的性格了。這個角色是善是惡、是忠是奸都能從臉譜中一目了然。

　　一般來說，臉譜通用的色彩都有相對固定的含義。紅色表示忠厚俠義、熱情耿直，多為正面角色，如三國戲裡的關羽；黑色表示剛正不阿、性格嚴肅，如包拯，同時它又象徵著威武有力、粗魯豪爽，如深入人心的張飛；白色則多表現陰險奸詐、剛愎自用，如三國戲裡的曹操；藍色臉表示性格剛強、桀驁不馴，《連環套》裡的竇爾墩就是藍花三塊瓦臉；紫色表示老實忠厚；黃色多表示兇狠勇猛；綠色表示勇猛魯莽；金銀色多用於神仙聖人，含莊嚴之意。這些色彩含義的約定俗成是隨著時間沉澱下來的，臉譜色彩的依據不僅來源於生活，還離不開演義小說和說唱藝術中對歷史人物形象的描寫和塑造，有時候還會依據人物的姓名來附會色調，勾畫臉譜。例如齊桓公，又叫小白，所以會勾白臉；浪裡白條張順也會因為綽號裡的「白」字而勾白臉。因此，京劇臉譜作為一種圖案化的化妝藝術，雖然要有一定的生活依據，但是

必須經過變形，這也是京劇臉譜的藝術特色之一。臉譜的變形有兩層含義：一個是離形，即不拘泥於生活的自然形態，敢於進行誇張和裝飾；另一個是取形，就是要講究章法，將臉部重要部位的色彩、線條等巧妙地組織到一定的圖案之中，這樣才能將人物性格的基本神氣表現出來。

現在京劇臉譜文化已經遠遠超出了舞台應用的範圍，各種瓷器、商品包裝甚至人們穿的衣服上都能看到風格迥異的臉譜形象，這也說明臉譜有著頑強的生命力，人們心中對臉譜藝術的喜愛和好奇都在促使著他們不斷探索著臉譜的奧祕。

■ 秦腔臉譜

秦腔藝術是源於古代陝西、甘肅一帶的民間歌舞，是中國現存最古老的劇種之一，對各個時期戲曲文化的發展和藝術風格的確立都奠定了深厚的基礎。據考證，秦腔算得上是京劇、豫劇、河北梆子、晉劇等劇目的鼻祖。秦腔的唱腔和臉譜相得益彰，為戲曲舞台保留了原生態的梆子腔系統和典型臉譜。秦腔臉譜有它自身的一套完整體系，繪製風格古典獨特，對國粹京劇臉譜的形成和發展也有著深遠影響。

從色彩上說，最初的秦腔臉譜，色彩比較單調，構圖也很簡單，主要是根據劇中人物的面型和膚色略做勾畫。明清以後，劇目不斷增多，臉譜也隨之變得多樣化、定型化，逐

漸有了自己的特色。色彩不僅簡潔明快，而且鮮豔華麗，通常會用一種或幾種顏色作為主色調，來刻畫人物性格。每張臉譜都會用黑色來調整調子，這樣就會顯得色澤沉穩多變，用色飽滿豐富而不雜亂。如果和京劇臉譜做個比較的話，秦腔臉譜中有許多臉譜和京劇臉譜大同小異，但是總體來看，秦腔臉譜比京劇臉譜要複雜，尤其是秦腔臉譜極為獨特的眉眼花紋造型要比現行的京劇臉譜細碎不少。

■ 川劇臉譜

　　川劇臉譜不同於以上兩種，在色彩上，川劇臉譜基本上都是使用明度較高的原色來勾畫，很少用灰色，而且色彩對比明朗、強烈。川劇臉譜還有一個突出的特色，就是臉譜不受定型化的臉譜束縛，而是隨著人物性格的變化而變化，最典型的例子就是《捉放曹》中曹操臉譜的變化。初上場時，是試圖以獻刀為名去刺殺賊人董卓，失敗後落荒而逃的形象。川劇臉譜中肯定了他這一忠勇的舉動，所以會在白臉上施以紅色，給人的感覺是多謀善變，但又顯示有幾分忠直之氣。隨著劇情的發展，曹操因為疑心而誤殺呂伯奢一家，其臉譜也變得青筋暴起，紅色開始消退。之後，曹操又殘忍地將自己的老友呂伯奢殺死，露出「寧教我負天下人，不教天下人負我」的奸雄嘴臉，臉譜上的紅色完全消失，變成了奸佞之人標準的大白臉。紅色的消退在刻畫曹操性格的過程

中造成了畫龍點睛的作用。川劇臉譜會在保持劇中人物基本特徵的前提下，創造性地繪製臉譜，以期能夠吸引觀眾的注意。所以川劇臉譜的這一特點也使得川劇臉譜的個性化和多樣化特徵在各類地方劇種中都是很少見的。

　　戲劇臉譜的色彩是表現人物性格特徵的主要因素，最早的人物臉譜色彩是黑、白、紅三種基本色。隨著劇目的不斷豐富和劇種本身的發展，在色彩運用上又由簡單的黑、白、紅發展為黑、白、紅、黃、藍、紫、綠、金、銀等。不過，黑、白二色在大部分臉譜中所占比重還是最大的，除個別臉譜外，幾乎所有臉譜都離不開黑色與白色。因此，傳統上會以「粉墨」來代指戲劇的原因大抵就在於此。黑色色度最深，屬於中性色彩，與所有的色彩在色相上都不衝突，所以黑色作為骨幹色的話會使奪目的五彩在整個臉譜中被突出和強調出來。白色明度最大，少量集中施於五官就會極大地改變演員的本來面目。白色擺放的位置不同，呈現出的面部感受也不盡相同。

　　基本色與多種色彩的融合最終使臉譜在用色和構圖上逐漸由簡單的生活、真實的誇張，變為寫實與象徵結合在一起的顯示人物精神面貌的一種造型藝術手段了。

第四節
雕梁畫棟美絕倫 —— 建築之美

　　中國建築有著悠久的歷史傳統和光輝燦爛的成就，它們是中國古代文化的重要組成部分。它們就是一部部鮮活的史書，上面印刻著中國輝煌的歷史文化的腳步。中國古代建築在漫長的歷史發展過程中，不僅在建築技術上取得了飛速的進步，同時也廣泛吸收著中國其他的傳統藝術的精華，尤其是繪畫、雕刻、工藝美術等造型藝術的特點，創造出了豐富多彩的藝術形象。其中色彩在傳統建築中所扮演的角色是不可小覷的，沒有色彩的運用，不僅視覺上的衝擊大打折扣，而且還會影響其他藝術形象的鮮活程度。因此，中國古代建築中色彩的運用之美是一個值得探索的奇妙旅程。

　　中國建築大師梁思成先生對中國古建築的用色有過精彩的言說：「故中國建築物雖名為多色，其大體重在有節制之點綴，氣象莊嚴，雍容華貴……」中國古代建築用色除了受到地理環境、氣候和技術條件的限制外，還與中國古代社會的思想意識息息相關。古代建築對顏色的考究背後離不開深邃的中國文化的強大影響，所以觀摩古建築的色彩藝術亦是領會中國傳統文化的一個重要視角。想領略中國傳統建築的

色彩藝術就不得不對中國建築的發展歷史有所了解，因為色彩在建築中的運用是隨著時代的發展而不斷變化的，並不是一開始就呈現斑斕之勢。

中國建築的萌芽可以追溯到原始人所居住的洞穴，而建築用彩與其並沒有同步發展。春秋戰國時代是古代建築用色的開端，當時的宮殿建築已經開始使用強烈的原色，這種用色方法與當時的「五行」思想密切關聯，「五行」思想就像一張無形的大網，滲透到古人生活的方方面面，這是古人認識社會、人生的法寶。體現在建築用色上就是五色的運用，這些色彩是最基本、最正統的顏色，其中包含著古人對社會秩序、道德觀念等深層次的追求。這種用色的開端對後世建築的色彩藝術有著深遠的影響。秦是中國歷史上第一個大一統的朝代，雖然統治時間短得像煙火，但是卻有著絢爛的瞬間，在十幾年的時間裡，完成了大規模的土木建築，這時的建築色彩已趨華麗，黑、紅、朱紅、石青、石綠等色彩在建築上得到體現，室內牆壁上也出現了以人物、動物、植物、神怪等為內容的壁畫。色彩基本是從建築材料的本色向人工上色發展。秦代的建築色彩藝術在漢魏時期並沒有較好的發展，雖然魏晉南北朝時期佛道盛行，在宗教思想的影響下，統治階級大量興建了寺廟、佛塔、石窟等建築，古代建築在形式上得到了豐富，但色彩的施用卻不多見。

　　直到唐代，建築色彩藝術才有了令人驚嘆的發展。簡要地說，唐以前的建築色彩主要是以體現材料本色為主，人工施色的現象還不多見，建築裝飾因為淳樸而耐人尋味。到了唐代，中國建築無論是技術層面還是裝飾藝術層面都有巨大發展，這離不開唐代國力的強盛，作為中國封建社會經濟文化發展的高潮期，科技、文化、藝術極其繁盛，在諸多方面都取得了影響世界的成就。中國建築發展到唐朝形成了一個完整的建築體系，不僅規模宏大，而且規劃嚴整，布局更加規範合理。大一統的國家更加重視中央集權制度的加強，唐代建築規劃是禮部所管，有著嚴密的等級劃分制度，所以依附於建築上的色彩自然是等級和身分的象徵。黃色成為皇室的專用色彩，基本上皇宮寺院採用黃、紅色調，王府官宦多用紅、青、藍等色，民居則只能用黑、灰、白之色了。木建築在唐代實現了藝術加工與結構造型的統一，解決了漢魏以來大面積、大體量的技術問題，並定型化。在色調上追求簡潔明快，一般不會超過兩種色彩，如紅白搭配或黑白搭配。唐代建築的色彩藝術與唐建築的風格是一致的，力求體現出氣勢磅礡、莊重大方，華美而不纖巧的特色，這也是當時時代精神的完美展現。

　　宋代建築與唐代建築是一脈相承的，建築主要是以殿堂、寺塔和墓室為代表。規模上，宋代建築與唐相較，走的

是小巧、秀麗的路線，出現了很多形式複雜的殿閣樓臺。裝飾與建築的有機結合是宋代建築很明顯的一個特點，建築裝飾上多用雕刻、琉璃磚瓦以及彩繪等，並開始大量使用油漆。受儒家思想和禪宗思想的影響，建築用色上也喜歡使用單純穩重、清淡高雅的色調。屋頂上有時會全部覆以琉璃瓦，有時也會用琉璃瓦和青瓦相搭配構成剪邊式屋頂。彩畫的比例、構圖和色彩的設計都呈現出一定的藝術效果，所以宋代建築會給人留下柔和而燦爛的印象。蘇州的虎丘塔和泉州的仁壽塔是宋代建築的經典之作。宋代建築的色彩藝術對後來的建築發展有著指導性意義。建築發展至元代增加了不少新的元素，這與元朝的統治特點有直接關係，元代是中國歷史上第一個由少數民族建立的大一統王朝，蒙古族入主中原，並不斷西征，疆域空前廣闊。各民族的宗教和文化不可避免地對傳統建築造成影響，最為突出的就是宗教建築。很多喇嘛教寺院出現在全國各地，這帶來了一些新的裝飾題材和壁畫、雕塑的創作手法。尤其是高浮雕，是元代雕刻的優秀作品，與漢民族傳統風格有很大不同。外來的很多因素與傳統逐步融合起來，形成了元代建築結構大膽粗獷，藝術風格狂放不羈的特點。元大都就是元代建築的代表作。「此宮壯麗富贍，世人布置之良，誠無逾此者。頂上之瓦，皆紅黃綠藍及其他諸色，上塗以釉，光澤燦爛，猶如水晶，致使遠處亦見此宮光輝，應知其頂堅固，可以久存不壞。」（《中國

建築史》）由此可以想見，元代建築不僅在視覺上色彩更加豐富，建築的使用壽命也得到了較好的延長。總體而言，元代宮室建築的色彩與圖案變得更加精湛，風格可謂是秀麗而絢爛。

　　明清時期是封建王朝的末期，卻是建築發展的鼎盛時期，尤其是建築的裝飾藝術。隨著中央集權的進一步加強，建築色彩的使用仍然不能脫離等級制度的限制。明朝手工業技術突飛猛進，這對建築的發展影響很大。明初定都南京，建築方面仰賴的大多是江南工匠，有著清秀、典雅的江南風範。永樂時期移都北京，宮苑建設在皇家貴冑的渲染之下，又添嚴謹工麗之風格。從建築材料來看，明朝時期，琉璃瓦的數量和品質都超過了以往各朝，磚的生產量也大大增加，官式建築基本上實現了標準化和定型化。房屋的主體部分一般選擇暖色調，尤其喜用朱紅色，格下的陰影部分則選用藍綠相配的冷色調，這樣既形成了悅目的對比，又透過色彩強調了陽光的溫暖和陰影的陰涼。民用住宅則多採用青灰色的磚牆瓦頂，門窗也多是本色木面，雖然不乏雅緻，但也充分體現出等級差別。清代時期皇權更加鞏固，手工業水平也在不斷提高，建築施色也變得越發複雜。色彩功能突出了裝飾性特色。此時最突出的是油漆彩畫，圍繞著彩畫形成了一系列與建築裝飾文化相關的內容。清朝後期，等級制度使建築

色彩走向兩極分化。官式建築以金龍合璽最為榮貴，宮殿地位處在最高層，色彩施用也最強烈；其次分別是壇廟、陵墓、廟宇，色彩的強度也依次遞減；民居色彩最簡單，一般也不施彩畫。琉璃瓦在清代得到了很普遍的使用，黃色用於皇宮與孔廟等地，最為尊尚。綠色主要用於王府和寺觀，藍色象徵天，用於天壇等壇廟，其他的紅黑等色彩就用在離宮別館。明清時期的建築是中國古代建築史的最後一個高峰，整體的風格映射出了明清全盛時期皇權的聲威。現在保存完好的北京故宮就是最好的見證。

到了近現代，西方建築理念深深地影響了中國建築的發展，開始步入了重視現代技術和新材料運用的階段，裝飾性的花紋和圖案不再多見。

縱觀中國建築色彩藝術的發展歷程，可以看到中國建築的用色極好地詮釋了華夏子孫的審美觀念。傳統建築的色彩在尊禮重道的前提下，表現出了屬於自己的美感價值。在建築等級和內容上，建築用色最為明顯。處於最高位的宮殿色彩最為強烈，廟宇、陵墓等色彩次之，民居色彩則最為單一。傳統建築的另一個特點就是將多樣寓於統一，無論建築色彩是多麼複雜華麗，都要基於一個統一的色調，像宮廷建築就是以紅、黃調為主，園林設計則以綠、灰等色為主。而且在使用對比色時也會注重和諧，避免雜亂無章，以求達到

賞心悅目、耐人尋味的境界。

　　現在，保存完好的古建築成為美學鑑賞的重要對象，想更好地理解傳統建築藝術，除了要了解古代建築的發展歷史以及主要特徵外，還需求透過具體分析比較典型的實例，這樣才能更好地領略到中國建築色彩藝術的神奇魅力。宮殿建築、園林建築和寺廟建築作為古建築的典型，其迷人的色彩藝術令人叫絕。

　　目前保存完整的宮殿建築群只有兩處，一處是北京的故宮（舊稱紫禁城），一處是瀋陽的故宮。色彩運用效果尤為鮮明和強烈的是北京故宮。紫禁城是明清兩代的皇宮，也是無與倫比的古建築傑作，是世界現存最大、最完整的木質結構的古代皇家建築群。中國古代星相學家將天上的恆星分為三垣、二十八宿等，認為紫微垣居於三垣中央，位置永遠不變，根據天人對應的說法，故宮乃是天帝所居，是「運乎中央，臨制四方」的宮殿，故取名紫禁城。明成祖朱棣遷都北京之後，在元大都的基礎上，大規模重修了紫禁城。為了體現封建帝王的權威，以及氣勢雄偉、景觀壯麗，在建築的規劃布局、建築形象的塑造、空間大小的組合等方面都下足了功夫。而在色彩藝術上主要是應用了對比色的手法。色彩的對比就是指冷暖色對比和補色對比。紅、黃即暖色調，藍、綠即冷色調。補色就是兩種色光混合疊加成為白光，或兩種

顏色調和在一起成為灰黑色，這兩種色光或顏色就是互補色。如紅色與綠色、黃色與紫色、藍色與橙色等。將兩種冷暖色或者互補色放在一起，可以相互襯托，從而顯得特別鮮明、活躍，有醒目而突出之效果。

紫禁城建築的色彩施用就極好地運用了這種對比規律。紅牆黃瓦，金黃色的琉璃瓦屋頂，屋頂下是青綠色調的彩畫裝飾，屋簷以下是成排的紅色立柱和門窗。白色的石料臺基，臺基下是深灰色的磚鋪地面。形成藍天與黃瓦，黃瓦與紅牆，白色臺基與深色地面的強烈而鮮明的對比，營造出了皇家建築富麗堂皇的視覺美。故宮建築景觀的色彩藝術不僅考慮到了宏觀效果，細部處理也十分突出。

寧壽宮的皇極殿是清乾隆皇帝準備在退位後當太上皇時使用的大殿，裝飾非常豪華，屋頂之下的簷下是青綠色調的鬥栱和額枋，下面則是大紅色的立柱和門窗。從細部觀察，簷下各個鬥栱之間的栱墊板是紅色的，兩條額枋之間的墊板也是紅色的，下面內外紅柱上掛著四條藍色的楹聯。簷下陰暗的青綠色與明亮的紅柱門窗構成鮮明對比，而在青綠色彩畫之間又有紅色的色帶和色塊，紅柱門窗也有藍色的色條出現。兩種對比色都在向對方滲透，收到中和、平衡之效。與此呼應的是黃金的使用，在細部裝飾上黃金被廣泛地用在鬥栱、額枋上的彩畫裡，繪製龍的圖案中，還有黃金勾畫的邊

線、門窗上以及黃金勾勒的邊框和角葉上。這些色彩的搭配使整座宮殿呈現出的感官享受只能用金碧輝煌來形容。

經過長期的實踐，中國人在建築色彩的施用上積累了豐富的經驗。由於中國地理環境的差異，南北方形成了不同的地域色彩風格。故宮建築的色彩藝術效果是北方建築色彩的代表，而南方因為氣候的影響，再加上封建等級制度的侷限，在終年青綠、四季花開的環境下，建築的色彩也與這種自然環境相調和，使用的色彩都比較樸素淡雅，給人一種清幽秀麗之感，古代的園林景觀就是很好的建築代表。

園林景觀的色彩藝術主要體現的是自然、寧靜之美。蘇州園林是園林建築中的典範，與皇家園林相比，蘇州園林是以小巧、自由、精緻、淡雅、寫意見長，其中的「淡雅」就體現了江南園林建築的色彩藝術。從廳堂、樓閣到亭臺、門廊都是白色的牆、灰色的瓦、赭石色的立柱和門窗。建築周圍的植物講究四季常青，最喜歡用青竹來點綴，或連綿成片，或散置數株於庭前屋後。水邊植上垂柳，水中種上蓮荷。在拙政園的西部有一條架在水上的遊廊，曲曲折折中沿著白粉牆，時高時低地懸浮在水面上，牆上鑲嵌著灰色或黑色的石碑，上面刻著先人的題記。間隔不遠便設有幾方漏窗，窗外青竹和芭蕉不時地漏進片片翠綠，意境優美，讓人流連忘返。色彩的整體設計中也不乏細部的處理。在成

叢的青竹、蒼松之間種上一株紅葉李，高大的白牆下栽種幾
株紫藤。這樣一來，陽春四月的紫藤花開，十月深秋的李樹
葉紅，植物色彩之間的烘托頓時使園林景觀生機盎然。網師
園的廳堂裡，白牆、黑柱、灰色地面，一色深褐色的家具，
就連牆上的字畫、案上的畫屏都是素色的。然而几案上卻擺
著或紅或紫的鮮花，梁枋下掛著紅木宮燈，紅色的穗帶上還
帶有小小的金箍。這些看似不經意的紅花、紅燈，卻在素色
環繞的情景中顯得鮮明突出，真是畫龍點睛之筆。蘇州園林
的設計就是以「自然美」為主旨，突出人與自然的和諧，讓
人們在感嘆園藝的巧奪天工中感受著充滿詩情畫意的山水
園林。

　　寺廟建築也是中國傳統建築的重要組成部分，自從佛教
傳入中國，寺廟建築也在中國興盛起來，特別是南北朝時
期，興建寺廟成風。「南朝四百八十寺，多少樓臺煙雨中」
（杜牧《江南春》），詩中描寫的並不是誇張，依據《洛陽伽
藍記》的記載，當時北魏的首都洛陽內外寺廟有一千多座，
由此可見寺廟建築的興建規模之大。現存的寺廟建築以佛教
建築最為普遍，基本上各地都能見到，這些寺廟建築記載了
中國古代傳統文化的發展和宗教的興衰，因此具有十分重要
的歷史價值和藝術價值。僅從色彩藝術的表現出發，寺廟建
築的色彩運用各有千秋，特點不一。一般而言，寺廟建築景

觀多建在遠離城市的山林僻靜之處，就算是在城市中，也要力求創造出一個與世隔絕的清幽環境。寺廟建築之美很大程度上就是體現在廟堂、亭廊與群山、流水的相互響應之中，透過周圍環境色彩的襯托展示出組合變幻所賦予的和諧、寧靜、肅穆的韻味。

浙江天臺的國清寺，是中國佛教天臺宗的發源地，地處天臺山麓，寺中的建築雖然多經清朝重修，但是環境景色依然如故。寺廟臥於峰底，後有五峰（靈芝峰、映霞峰、八桂峰、靈禽峰、祥雲峰）環峙，前有雙澗（北澗、西澗）環繞而過，有層林盡染之翠，又有回瀾之勝。一入山門便有竹林夾道，寺內又滿植蒼松與巨樟，而寺廟建築則為黃牆灰瓦，暗紅門窗。整個環境色彩不僅清幽而且秀麗。

蘇州的西園寺又是另一種風韻。西園寺始名歸元寺，創建於元代，明嘉靖年間，太僕寺卿徐泰時將已經衰落的歸元寺改建成私園，改名「西園」。徐泰時死後，其子徐溶舍宅為寺，取名復古歸元寺，後又改名戒幢律寺，俗稱「西園寺」。經過數代住持的努力，法會盛極一時，成為江南名剎。只可惜在清代咸豐十年，毀於戰火，幸在光緒年間得以重建，並再度成為吳門首剎。整座西園寺從引門開始到各座殿堂，連同院牆全部是黃色的外牆，灰黑色的瓦頂。整體色彩為黃、綠兩色構成，色調統一，給人以很強的宗教氣氛。

寺廟的室內布置，無論是木雕還是泥塑，都是彩色或金色的。佛像前的香案、供桌，左右的鐘鼓擺設，梁枋上掛著的經幡、吊燈等也是色彩鮮豔。無怪乎有「黃牆青瓦滾龍脊，紅柱彩繪佛裝金」的說法。

西藏的喇嘛教寺院建築在形象和色彩上也有著鮮明的特點。位於西藏拉薩的布達拉宮有「世界屋脊上的明珠」之美譽，整座宮殿依山而建，殿宇重重疊疊，與山體完美融合在一起，給人一種氣貫蒼穹之勢。紅色和白色是整個西藏寺廟景觀的主要顏色。布達拉宮主體建築就是由白宮和紅宮組成，白宮橫貫兩翼，紅宮位居中央。在保持紅白兩色大效果的前提下，也使用了色彩的相互滲透手法。在大片白牆的白宮部分，檐部和窗下會有一抹紅色的色帶，而大面積的紅牆之上也會出現一條極明顯的白色檐帶，做到了你中有我、我中有你。宮殿的屋頂則是金碧輝煌的金頂，牆頂上立著鎏金寶幢和紅色經幡。在高原獨有的環境中，紅、白、黃三種色彩在碧藍的天空的襯托之下顯得鮮明而強烈。

布達拉宮的內部宮殿建築可以說是無不著色，幾乎所有的牆壁上都繪滿了壁畫，周圍還有各種浮雕，色彩繽紛絢麗。主要的殿堂都是雕梁畫棟、金碧輝煌。色彩主要是以朱紅、深紅、金黃、橘黃等暖色為底色，再襯以青、綠為主的冷色。不僅對比強烈，而且色彩豔麗。總之，布達拉宮的建

築色彩藝術完美地展現了藏式古建築迷人的特色，這顆高原明珠在歲月的洗禮中越發光芒萬丈，值得所有華人為之取得的偉大成就而驕傲和自豪。

　　中國古代建築對色彩的運用有著特有的東方神韻，只有深刻了解中國傳統文化的內涵，才能更好地去把握其中的精髓。對於這一點，畢生都在從事中國古建築研究的著名建築學家梁思成在其《中國建築史》一書中有完美的總結：「彩色之施用於內外構材之表面為中國建築傳統之法。雖遠在春秋之世，藻飾彩畫已甚發達，其有踰矩者，諸侯大夫且引以為戒，唐宋以來，樣式等級，已有規定。至於明清之梁棟彩繪，鮮煥者尚夥。其裝飾之原則有嚴格之規定，分劃結構，保留素面，以冷色青綠與純丹作反襯之用，其結果為異常成功之藝術，非濫用彩色，徒作無度之塗飾者可比也。在建築之外部，彩畫裝飾之處，均約束於檐影下之鬥拱橫額及柱頭部分，猶歐洲石造建築之雕刻部分約束於牆額（Frieze）及柱頂（Capital），而保留素面於其他主要牆壁及柱身上然。蓋木構之髹漆為實際必需，木材表面之純丹純黑猶石料之本色；與之相襯之青綠點金，彩繪花紋，則猶石構之雕飾部分。而屋頂之琉璃瓦，亦依保留素面之原則，莊嚴殿宇，均限於純色之用。故中國建築物雖名為多色，其大體重在有節制之點綴，氣象莊嚴，雍容華貴，故雖有較繁縟者，亦可免

淆雜俚俗之弊焉。」

　　中國傳統建築的色彩藝術為我們展示了難以磨滅的視覺享受，這種神奇的魅力不會因為時光的流逝而消滅，反而會變得越發珍貴。希望中國古建築的色彩之美能夠永遠銘刻在華人的心中，永不褪色。

參考書目

1. 劉青著：《中國禮儀文化》，時事出版社，2009 年。

2. 馬淑霞著：《中國禮儀文化》，外文出版社，2010 年。

3. 姜澄清著：《中國色彩論》，甘肅人民美術出版社，2008 年。

4. 宋根啓著：《中華傳統佳節》，氣象出版社，2011 年。

5. 胡自山著：《中國飲食文化》，時事出版社，2006 年。

6. 萬建中著：《中國飲食文化》，中央編譯出版社，2011 年。

7. 李廣元著：《色彩藝術學》，黑龍江美術出版社，2000 年。

8. 鄧福星著：《東方色彩研究》，黑龍江美術出版社，1994 年。

9. 秦一民著：《紅樓夢飲食譜》，山東畫報出版社，2003 年。

10. 韋榮慧著：《雲想衣裳：中國民族服飾的風神》，北京大學出版社，2008 年。

11. 鐘茂蘭著：《中國少數民族服飾》，中國紡織出版社，
 2006 年。

12. 鴻宇著：《婚嫁》，宗教文化出版社，2004 年。

電子書購買

爽讀 APP

國家圖書館出版品預行編目資料

中國色彩文化，歷史與現代的視覺對話：從古代詩詞中的顏色意象到現代藝術作品中的視覺表達，描繪色彩在歷史的變化與延續 / 過常寶，張明玲 著 . -- 第一版 . -- 臺北市：崧燁文化事業有限公司 , 2024.05
面；　公分
POD 版
ISBN 978-626-394-256-1(平裝)
1.CST: 色彩學 2.CST: 中國文化
963　　　113005339

中國色彩文化，歷史與現代的視覺對話：從古代詩詞中的顏色意象到現代藝術作品中的視覺表達，描繪色彩在歷史的變化與延續

臉書

作　　　者：過常寶，張明玲
發 行 人：黃振庭
出 版 者：崧燁文化事業有限公司
發 行 者：崧燁文化事業有限公司
E - m a i l：sonbookservice@gmail.com
粉 絲 頁：https://www.facebook.com/sonbookss/
網　　　址：https://sonbook.net/
地　　　址：台北市中正區重慶南路一段六十一號八樓 815 室
Rm. 815, 8F., No.61, Sec. 1, Chongqing S. Rd., Zhongzheng Dist., Taipei City 100, Taiwan
電　　　話：(02) 2370-3310　　　傳　　真：(02) 2388-1990
印　　　刷：京峯數位服務有限公司
律師顧問：廣華律師事務所 張珮琦律師

定　　　價：299 元
發行日期：2024 年 05 月第一版
◎本書以 POD 印製
Design Assets from Freepik.com